파르헤지아 디자인을 말하다

리코드 디자인북 3

파르헤지아

디자인을 말하다

리코드 엮음

두성북스

4

파르헤지아,
디자인을 말하다

'파르헤지아 PARRHESIA'는 프랑스의 철학자 미셸 푸코가 말년에 집중적으로 탐구했던 주제다. 영어로 'Free Speech'로 번역되는 파르헤지아는 '두려움 없이 진실 말하기', '모든 것을 말할 수 있는 권리'를 의미한다. 즉 자신이 진실이라고 믿는 것을 처벌이나 후환을 두려워하지 않고 솔직하게 말하는 행위를 의미하며, 고대 아테네에서는 민주시민의 특권이자 의무였다.

지금은 디자인이란 용어가 넘쳐나는 시대다. 특히 우리 사회에서는 디자인의 본질을 망각한 채 약방의 감초처럼 아무 곳에나 남용하고 있다. 누구나 할 수 있는 디자인, 아무 데나 디자인이란 단어를 갖다 붙이는 세태가 만연할수록 제대로 된 디자인 철학이 필요하다. 그래서 디자인을 오래 공부

하고 생각하고 실천해온 사람들이 디자인이란 무엇인지 말하려고 한다. 좋
은 디자인은 무엇인지, 진지한 고민을 통해 솔직하고 자유롭게 디자인의 본
질에 관해 이야기해보기로 했다.

그동안 리코드Research Institute of Corea Design에서는 디자인 비평서 『디
자인은 죽었다』(2012), 『디자인은 독인가, 약인가?』(2014)를 통해 우리 시대
디자인의 문제점과 해결안을 짚어보았다. 엄밀한 의미에서 디자인의 가치와
사상을 담은 디자인은 죽어 있거나 죽어가는 걸 발견했고, 죽은 디자인을 다
시 살릴 수 있는 방안을 모색해봤다.

디자인을 살리려면 제대로 된 디자인이 무엇인지부터 명확히 알아야
한다는 명제에서 이 책은 출발한다. 푸코가 이야기한 '파르헤지아'의 의미처
럼 13인의 디자이너가 디자인에 대해 거침없이 이야기한다. 우리 주변에서
볼 수 있는 디자인 중 어떤 디자인이 좋은 것이며 또는 나쁜 것이며 혹은 뭐
라고 규정지을 수 없이 이상한 것인지, 솔직한 이야기 안에서 바른 디자인
철학을 담은 좋은 디자인이 무엇인지 알게 됐으면 한다.

이 책은 크게 세 부분으로 나뉜다. '좋은 디자이너는 어떤 존재인가?'를 다룬 1부에서 **장문정**은 '좋은 디자이너는 어떤 존재인가?'란 글을 통해 자신의 경험에 비추어 좋은 디자이너는 인간의 언어, 감각, 문화, 정치, 사회, 경제 활동 등에 깊이 관여한다는 점에서 네 가지로 정리하며, 인간에 대한 배려도 디자인 실천의 일부임을 강조한다. **크리스 로** Chris Ro는 '로크 vs. 키팅, 누가 디자이너의 자아와 개성을 디자인하는가?'에서 아인 랜드의 소설 『파운틴헤드』에 등장하는 대조적인 디자이너 로크와 키팅의 작업에 대한 신념을 비교하며 과연 어떤 디자이너가 우리 시대에 더 필요한지 묻는다. **김현석**은 '디자인 연구의 새로운 가능성'을 통해 우리나라 디자인 연구에서도 언어에 의존하지 않는 '실행을 위한 연구Research FOR Practice'가 인정받을 수 있도록 사회적 합의가 필요한 때라고 이야기한다. **박완선**은 '작고 사소한 것부터'에서 어려서부터 인성교육을 받듯이 디자인 철학도 디자인 교육의 첫 단계에서 배워야 하며, 올바른 사고를 가진 디자이너라면 주변의 작고 사소한 것에 관심을 가지고 진정으로 사람을 위한 디자인을 해야 한다고 몇 가지 일화를 들며 강조한다.

2부 '좋은 디자인은 세상을 어떻게 바꾸는가?'에서 **방경란**은 '디자인? 사람이 답이다'를 통해 2014년 7월 어느 하루, 일상에서 마주치는 다

양한 디자인 제품에 때로는 즐거움을 가끔은 불편함을 느끼면서 좋은 디자인은 과연 무엇인지 한 번 더 생각해본다. **류명식**은 '누구를 위해 디자인할 것인가?'에서 디터 람스의 좋은 디자인을 위한 원칙 열 가지에 본인이 중요하게 생각하는 원칙 하나를 보태 열한 가지의 좋은 디자인 원칙을 제시하고 설명한다. **이리나 리**Irina Lee는 '디자인을 통해 사회에 보답하다'에서 본인이 뉴욕에서 석사 시절 비영리 스튜디오 엠팍스Empax에서 인턴으로 일하며 경험한 두 가지 프로젝트를 상세히 소개하며, 이를 통해 얻은 디자인 철학에 관해 이야기한다. **김현선**은 '칭찬은 범죄도 줄인다'에서 서울의 우범지역에 디자인을 도입해 주민들의 삶의 질을 개선한 실제 사례를 소개한다. 이를 통해 소외된 곳의 삶을 디자인으로 개선할 수 있으며, 그러기 위해서는 먼저 삶을 보는 관점을 낮춰야 한다고 말한다.

마지막 3부에서는 '좋거나 나쁘거나 이상한, 그러나 꼭 필요한 디자인'에 대해 이야기한다. **문찬**은 '디자인을 필요로 하는 넓은 세상'에서 좋고 나쁜 디자인을 논함에 있어 본인의 연구 주제인 '사회 트렌드와 디자인'으로 이야기를 풀어가며, 학생들과 함께한 다수를 위한 디자인 프로젝트를 소개, 좋은 디자인이 나아가야 할 방향을 보여주고 있다. **이수진**은 '빈 수레는 가벼울 뿐이다'에서 국내 제과업체의 과대포장 문제를 논하며 진정한 의미의 디

자인에 대해 생각해본다. **유부미**는 '전통을 담아 미래를 디자인하다'에서 문화란 생활 속에서 오랜 시간에 걸쳐 반복되며 만들어지는 것이며, 선조들이 물려준 문화유산을 바탕으로 새로운 것을 만들어내야 우리만의 매력을 나타낼 수 있다고 역설한다. **권명광**은 '우리 문화유산 속에서 디자인 원형 찾기'를 통해 혜원 신윤복의 풍속화에 나타난 해학과 풍자 등의 요소를 한국적 커뮤니케이션 디자인의 원형으로 접근하고 있다. 이는 매우 획기적인 발상의 전환이며, 이렇게 우리 문화유산 속에 내재된 디자인의 원형을 찾는 작업이 지속되길 바란다. **원명진**은 '김연아는 누구의 몸인가?'에서 2014년 소치동계올림픽이 개최되기 직전 방영된 'LPG E1' TV 광고를 분석하며 좋은 광고는 시대정신과 인간적인 철학을 바탕으로 해야 한다고 말한다.

이제 디자인이 없는 세상은 상상할 수도 없다. 그만큼 모두를 위해 좋은 디자인을 해야 하는 디자이너의 책임도 막중해졌다. 또한 디자이너 스스로 디자인의 본질을 분명히 알고 실천해야 디자인이 남용되는 것을 막을 수 있다. 이런 때일수록 기본을 지키며 소외된 이웃을 생각하는 디자이너들이 있다는 것은 기분 좋은 일이다. 솔직하고 용기 있게 이야기하는 과정에서 디자인에 대한 올바른 가치관이 성립되고, 그래서 세상을 조금이라도 행복하게 만드는 데 디자인이 일조하길 기대한다.

바쁜 와중에도 기쁘게 글을 주신 필자들과 출판을 맡아준 두성북스 **9**
에 무한한 감사를 드린다.

리코드 연구위원 일동

참고 자료

• 김태원, '파르헤지아, 진실을 두려움 없이 말하는 용기', 『서강학보』, 2014년 6월 9일, 8쪽.

• Wikipedia, Parrhesia.

좋은 디자이너는 어떤 존재인가?

좋은 디자이너는
어떤 존재인가?

장문정

조지아주립대학교 미술대학 그래픽디자인과 조교수

무엇이 좋은 디자인인지, 우리는 어떻게 알 수 있을까? 디자인은 목적의 표현이다. 그 목적을 달성하는 데 기여했다면 좋은 디자인일까? 목적에 충분히 부합해도 의도가 좋지 않았다면 좋은 디자인이라고 할 수 없다. 반대로 목적이 아무리 좋아도 디자인이 적절하지 못하다면 그것 역시 좋은 디자인이라고 볼 수 없다.

이처럼 좋은 디자인과 나쁜 디자인을 결과물로만 변별하긴 어렵다. 목적, 환경, 의도, 조건, 과정, 결과 등 총체적으로 살펴봐야 하며, 나아가 디자인은 도덕적, 사회적, 문화적 의미까지 수반한다는 것도 고려해야 한다. 예를 들어, 좋은 디자이너와 좋은 의뢰인, 좋은 사업가, 좋은 행정가가 모여 이상적인 환경에서 좋은 목적 아래 정당한 방식으로 디자인을 한다면, 그 결과물은 좋은 디자인이 될 가능성이 높다.

그런데 좋은 디자이너가 나쁜 사업가, 나쁜 행정가, 나쁜 정치가를 만나, 편법을 사용했지만 결과물이 매우 아름답고 근사하다면 그것을 과연 좋다고 해야 할까, 나쁘다고 해야 할까? 물론 현실적으로 이런 경우는 성립하기 어렵다. 좋은 디자이너가 나쁜 목적을 지닌 이들과 함께 일을 도모할 가능성은 매우 낮을뿐더러, 정당하지 않은 방법을 쓴다면 그는 이미 좋은 디

자이너가 아니기 때문이다.

분명한 것은 좋은 디자이너와 나쁜 디자이너 사이에는 '좋은' 혹은 '나쁜'에 가까운 스펙트럼이 무수히 많다는 것이다. 가능한 한 많은 디자이너들이 좋은 쪽에 가까운 존재여야 한다. 나는 좋은 디자이너가 많을수록, 사회가 좀 더 풍요롭고 건강해질 것이라고 믿는다. 그래서 좋은 디자인을 말하기 전에, 먼저 좋은 디자이너란 어떤 존재인지 생각해봐야 한다. 이는 디자이너라면 반드시 대면하게 되는 문제이기도 하다. 내가 생각하는 좋은 디자이너의 모습을 점묘해보면서 좋은 디자이너의 상에 가까이 가보려 한다.

쓰기와 드로잉의 생활화

나는 디자인과 학생이라면 기초 그래픽 디자인 혹은 기초 타이포그래피나 기초 글쓰기를 배워야 한다고 생각한다. '그래픽'이라는 말에는 상상과 경험을 현실화하는 방법과 자신의 디자인 활동을 성찰하는 방법이 담겨 있기 때문이다. '그래픽Graphic'은 라틴어 'Graphicus'와 그리스어 'Graphikos'가 어원으로, 그 의미는 '생생한Vivid', '그림 같은Picturesque', '그리기To draw', '쓰기To write' 등이다.

'그래피' 혹은 '그래프'로 끝나는 영단어들은 언론, 예술, 과학, 의학, 역사, 정보, 매체, 전달, 소통 등 거의 모든 학문에서 널리 쓰이고 있다. 예를 들어, 육필인쇄술Autography, 전기Biography, 다색석판술Chromolithography, 심박동기록기Cardiograph, 지도제작법Cartography, 캘리그래피Calligraphy, 안무Choreography, 지리학Geography, 홀로그래피Holography, 역사기술Historiogra-

phy, 등사판Mimeograph, 고문서학Palaeography, 사진학Photography, 호흡운동 기록Spirography, 텔레그래피Telegraphy, 타이포그래피Typography, 제로그래피 Xerography(건식복사술) 등등 무려 200여 개에 달한다.

이 단어들은 그래픽의 역사가 이미지와 문자의 역사이며, 상상, 경험, 지식을 '생생하게' 재현하고 유통했던 방법의 역사라는 것을 말해준다. 따라서 시대를 막론하고 쓰기와 드로잉은 디자이너의 언어를 익히고 상상력을 향상시키는 매우 중요한 활동이다.

늦깎이로 대학원에 다니던 시절, 프로젝트를 해결할 묘책을 고심하면서 교수에게 이메일을 보낸 적이 있다. 여러 번 문장을 고치며 공을 많이 들였다. 메일을 보내기 전 내용을 훑어보면서, 내가 왜, 무엇을, 어떻게 하고 싶은지 낱낱이 쓰여 있는 것에 깜짝 놀랐다. 다 읽고 나니 이미 프로젝트를 끝낸 기분이 들었다. 왜냐하면 메일을 쓰는 동안 아주 구체적인 디자인 과정이 영화처럼 머릿속에 그려지는 '멘털 시네마Mental Cinema'를 경험했기 때문이다. 이를 계기로 글쓰기는 공부하지 않아도 된다는 착각을 버리게 됐다. 문제를 해결하고 결과물에 대해 반성하고 성찰해야 하는 디자인 작업에 쓰기와 드로잉은 필수적이다. 늘 쓰고, 그리면서 생각을 쉼 없이 '흐르게' 하는 사람은 좋은 디자이너에 가깝다.

깊이 있는 직관과 합리적 사고

얼마 전 글로벌 디자인 자문회사 아이디오IDEO의 뉴욕 스튜디오가 '아스펜아이디어페스티벌the Aspen Ideas Festival'을 위해 '창의적인 듣기'라는

제목의 팟캐스트를 발표했다. 그들은 창의적인 듣기가 생산적이고 유익하며, 대화를 행동으로 나아가게 할 수 있다고 말한다.

그들이 제안하는 창의적으로 듣는 방법은 '직관Intuition', '해석Interpretation', '호기심Curiosity', '영감Inspiration' 이렇게 네 가지다. 다시 말해, 자신의 목소리를 들을 줄 알아야 하며, 사물의 본질과 특징, 진정한 가치를 찾아낼 수 있어야 하고, 관찰을 게을리하지 않고, 낯선 것으로부터 영감을 얻으라는 뜻이다. 네 가지 모두 디자인 활동의 핵심적인 방법인데, 특히 직관에 대한 언급이 흥미롭다.

직관이란 복잡한 사유의 과정을 거치지 않고, 감각기관을 통해 직접 외계의 사물에 관한 구체적인 지식을 얻고 판단하는 것을 말한다. 아이디오는 직관이란 인간 내면의 깊숙한 곳에 있는 것으로, 요즘처럼 지나치게 복잡한 사회에서 수많은 정보를 걸러내는 데 유용하다고 말한다. 덧붙여 만약 회의 시간에 수많은 아이디어가 나왔다면, 아이디어들을 잠시 가려놓고 어떤 것이 기억에 남는지, 어떤 것이 탁월했는지 직관적으로 판단한다면 복잡하고 뒤엉킨 아이디어를 좁혀갈 수 있다는 예를 든다.

언젠가 직관도 향상시킬 수 있는가에 대해 동료들과 이야기를 나눈 적이 있다. 결론은 나아질 수도 있고, 정체될 수도 있다는 것이었다. 예를 들어, 작업을 할 때 해야 하니까 하거나 혹은 하던 대로 하려는 태도를 고집하면 직관력은 당연히 나아지지 않는다. 그럴 때엔 대부분 새로운 것보다는 안전한 것을 찾게 되는데, 그 과정에서 뭔가 석연치 않지만 그냥 계속하면서 직관을 무시하거나 억압한다. 이런 경우가 반복되면 일을 좀 더 잘하기 위해 이성을 동원하는 것이 아니라, 직관을 억압하고 그냥 해야 하는 이유를 만들어낼 때 이성을 사용하게 된다. 결국 마음에 들지 않는 것이나 옳지 않은 것에 무감각해지는 것이다.

자신의 미학적, 도덕적 직관이 다치거나 무뎌지지 않도록, 스스로의 목소리를 듣고 합리적 사고를 함으로써 지금 내린 판단이 과연 적절한지 분석하고 검증한다면 직관도 향상시킬 수 있다. 그런 과정을 충실히 지키면서 직관과 합리적 사고의 균형을 잘 유지하는 사람은 좋은 디자이너다.

이질적인 것들을 중계 · 통합하는 문화번역가

지난 몇 십 년간 미디어의 급진적 변화, 전 세계적인 이주 현상, 탈식민주의 논쟁이 활발히 진행되면서 제각기 다른 문화를 연결하는 문화번역이 문화현상 분석의 핵심이 됐다. 여기서 문화번역은 단순한 언어번역을 넘어 문화 전반의 이동 혹은 변형을 의미한다.

마셜 매클루언은 '모든 미디어는 경험을 새로운 형태로 번역한다'고 보았다. 글은 생각(이미지)을 번역한 것이고, 문자는 소리를 번역한 것이고, 기호와 숫자는 자연을 번역한 것이고, 색은 빛을 번역한 것이고, 추상은 구상을 번역한 것이고, 공간은 시간을 번역한 것 등등 말이다. 또한 문화이론가들이 자주 인용하는 발터 벤야민은 원본에 갇힌 언어를 해방시키고 재창조하는 것을 번역가의 과제로 봄으로써, 정치적 행위로서의 번역과 번역가 정신의 중요성을 시사했다.[1]

벤야민이나 매클루언의 문화와 미디어 번역에 관한 통찰은 디자이너

[1] 마정미, 「문화번역」, 커뮤니케이션북스, 2014.

의 정체성과 관련해서도 찾아볼 수 있다. 예를 들어, '투 바이 포'(2×4)의 설립자인 마이클 락은 디자이너를 번역자로 보았다. 디자인은 본질적으로 하나의 형태에서 다른 형태로 재료를 명료화하고 내용을 리모델링하는 것, 즉 '번역한다'는 것인데, 그 번역 속에는 번역자(디자이너)의 개성과 정신이 반영된다는 것이다. 종합해보면, 디자이너는 서로 다른 감각을 번역, 편집하는 경계적 정체성을 가진 존재이자 디자인 언어를 확장하는 주체다. 우리가 새롭거나 창의적인 디자인이라고 느끼는 것은 사실 서로 다른 이질적인 감각의 충동 혹은 그 사이를 오가며 중계하거나 통합하는 과정에서 생기는 어떤 것의 변형이라 할 수 있다.

흥미로운 점은 경계적 위치에서 일어나는 형태의 변형은 새로운 미학이나 문화로 승화될 가능성이 있다는 것이다. 예를 들어, 유동하는 문화의 특징인 '문화혼종성Cultural Hybridity'이라는 개념이나 '금깁기Kintsugi'(부서진 도자기나 유물을 복원할 때, 접합 부분에 금을 칠하는 일본의 도자기 복원기술. 부서진 경계를 감추는 것이 아니라 오히려 돋보이게 하는 이 방식은 부서진 부분과 복원된 부분 모두를 그 사물의 역사로 인식하는 철학을 반영한 것이다)는 경계 그 자체를 미학으로 승화시킨 예라고 할 수 있다.

특히 지배문화에서 배제된 것, 주목받지 못한 것을 적극적으로 번역하고 의미를 만들어나가는 사람, 서로 이질적인 것들을 다각도에서 다감각으로 이해하고 그 사이를 유동하는 사람, 새로운 형태로 번역하는 주체라면, 그는 좋은 디자이너다.

경제적, 정치적 약자를 보호하는 윤리적 존재

자본주의 사회에서 디자인이 상품의 교환가치를 높이는 핵심적인 요인이 되면서 우리는 인간의 욕망과 기호가 '아주 비싼 가치'로 교환되고 유통되는 사회에 살고 있다. 그 과정에서 디자인에 관한 사회적 인식이나 가치가 높아졌으며, 그 결과 엄청난 경제적 이윤을 얻는 디자이너도 생겼다. 만약 엄청난 이윤의 핵심에 있는 디자이너라면, 자신이 하는 디자인 활동의 최대 수혜자가 누구인지 성찰할 필요가 있다.

한편, 좋은 디자인 서비스를 제공하면서 힘들게 일하는 디자이너도 있다. 불편한 현실이다. 예를 들어, 소규모나 독립적으로 일하는 디자이너 혹은 하청업체는 계약 관계에서 경제적, 정치적 약자이기 때문에 지적재산권을 침해받거나, 이윤 없이 노동을 하거나, 비용을 턱없이 낮게 받거나, 심지어 받지도 못하는 피해를 입을 수 있다. 이런 경우 디자이너뿐만 아니라 가족이나 협력업체까지 그 피해가 고스란히 돌아간다.

이런 일이 발생하지 않도록 디자이너 자신을 비롯한 경제적, 정치적 약자의 권리가 보호받을 수 있도록 업계의 풍토를 개선해야 한다. 수요자(갑)가 비용 결제를 이행하지 않을 때, 공급자(을)가 수요자에게 책임을 묻고, 일한 대가를 받을 수 있도록 명시한 내용을 계약서에 반드시 포함시켜야 한다. 학교 혹은 의뢰인이 '교육적 기회'라는 명목 아래 학생의 창의력 또는 노동력을 이용하는 경우는 어떨까? 이 또한 그들이 적절한 비용을 책정하도록 설득하고, 교육적 목적을 소홀히 하는 일이 없도록 교육의 주체인 교수와 학생이 이를 견제할 수 있어야 한다.

자본주의 시스템에선 경쟁을 피할 수도 없고, 이윤을 목적으로 하는 디자인 활동을 부정할 수도 없다. 그러나 디자인 활동을 오직 비용 절

감과 이윤 축적으로만 인식한다면, 디자이너는 언제든 대체 가능한 수단으로 전락할 수밖에 없다. 따라서 이윤을 추구하는 디자인 활동의 근본적인 목적이 '인간으로서 잘 사는 삶'을 위한 것임을 인식하는 것이 더욱 중요하다.

혹시 자신의 디자인 활동이 자신 혹은 타인의 삶을 억압하는 수단은 아닌지, 정치적, 경제적 강자들의 횡포를 견제할 수 있는지 고민하는 사람이라면, 사회적 약자들이 소외되지 않도록 배려하는 사람이라면, 그는 정말 좋은 디자이너다.

인간의 언어, 감각, 문화, 정치, 사회, 경제 활동 등에 깊이 관여하는 존재로서 좋은 디자이너에게 필요한 조건을 몇 가지 살펴보았다. 지금 나 자신은 앞에서 말한 것들과 얼마나 가까운지 돌아본다. 현실이 녹록치 않다는 것을 새삼 확인하고, 좋은 디자이너에서 자신은 얼마나 멀어졌는지 깨닫기도 한다. 이만큼 가까워졌나 싶으면 곧 그 중심에 다다르는 것이 얼마나 어려운지 알게 된다. 이처럼 쉽지는 않겠지만, 상황과 처지에 따라 각자가 생각하는 좋은 디자이너의 모습을 더 많이 세분화해야 한다. 자연과 생명을 보호하는 디자이너, 과정에 충실한 디자이너, 기술을 연마하는 디자이너, 제안을 멈추지 않는 디자이너 등 각자가 원하는 '좋은 디자이너'의 모습을 다양하게 그려나가야 한다.

미국의 작가이자 인권운동가 마야 안젤루에 따르면, 사람들은 상대방이 어떤 말을 했을지 또는 어떤 행동을 했는지보다 자신에게 어떤 기분이 들게 했는지를 기억한다고 한다. 디자인 현장, 디자인 스튜디오, 디자인 학교는 다양한 목적, 지식과 기술을 교환하고 공유하는 곳이지만, 그에 못지않게 크고 작은 감정이 집합하는 곳이기도 하다. 다양한 감정을 공감하고,

헤아리는 것도 디자인 실천의 일부임을 기억하자. 좋은 디자이너는 좋은 사람이다.

참고 자료

• 마정미, 『문화번역』, 커뮤니케이션북스, 2014.
• 박영균, 『노동가치』, 책세상, 2009.
• 노먼 포터, 최성민 옮김, 『디자이너란 무엇인가』, 스펙터 프레스, 2008.
• Michael Rock, *Multiple Signatures: On Designers, Authors, Readers, and Users*, Rizzoli, 2013.
• Italo Calvino, *Six Memos for the Next Millennium*, Vintage, 1993.
• IDEO, *Creative Listening*, The Aspen Ideas Festival, iTunes, 2014

로크 vs. 키팅, 누가 디자이너의
자아와 개성을 디자인하는가?

Roark vs. Keating, Who, Design, The Idea of Self and a Designer's Voice?

크리스 로Chris Ro

홍익대학교 시각디자인전공 조교수

번역: 백현주

사람들은 흔히 '이타적인' 디자이너의 미덕에 대해 이야기한다. 이타적인 디자이너는 지칠 줄 모르고 희생적이며 주의를 기울일 줄 알고 경청하며 직관력이 있고 자비로우며 친절하기까지 하다. 클라이언트의 이야기를 경청하고, 요구하는 것을 해낸다. 여기에는 이상한 점이 전혀 없다. 세상은 언제나 디자이너가 클라이언트의 요구를 주어진 비용으로 정해진 시간 안에 적당한 범위에서 만족시켜줄 것을 기대한다. 클라이언트의 요구에 불만을 갖거나 디자이너 개인의 의견을 표현하지 않기를 원한다. 그것이 클라이언트를 만족시키는 전문적인 서비스라고 한다. 그렇지 않으면 클라이언트와 디자이너의 관계는 악화될 것이다.

이러한 맥락에서 디자이너의 '개성'을 언급하는 일은 특이한 일이며, 금기시되기까지 한다. 디자이너는 클라이언트를 위해 겸손하게 자신을 드러내지 말아야 할까? 디자이너의 안목이 프로젝트에 개입하면 안 되는 것일까? 디자이너의 개성을 드러내지 않는 것이 과연 업무와 브랜드에 충실한 태도일까? 오늘날 디자인 업계를 보면 그런 것 같다. 이는 마감이 급한 현실 때문이기도 하다. 이 문제는 공개적으로 자유롭게 논의하기 어려운 문제인데, 디자이너들은 개성과 능력을 드러내고 싶어도 이를 표현하지 않을 것이다. 결국 표면적으로는 클라이언트의 요구가 언제나 옳고 최선이 된다.

디자이너들은 클라이언트의 주문으로 돈을 벌기 때문이다. 따라서 디자이너의 개성은 자취를 감출 수밖에 없다.

로크 vs. 키팅, 어떤 디자이너가 될 것인가?

러시아계 미국인 소설가이자 철학자인 아인 랜드Ayn Rand는 '자아 Ego, Self'에 대한 사회적 개념에 대해 의문을 제기한 바 있다. 사실 자기 주장이 강한 사람은 환영받지 못하는 경우가 많다. '자아'는 '불명예스러운, 타락한, 부도덕한, 악의적인' 등의 단어와 자주 결합해 쓰인다. 자아는 착한 사람보다 나쁜 사람에게 동기를 부여하는 것처럼 보인다.

아인 랜드는 여기에 대해 흥미로운 개념을 제시했다. 자아의 개념이 악의나 부도덕한 측면에 치우쳐 있다는 것이다. 이것은 도덕적 기준에 대한 보이지 않는 벽이 되어, 때로 우리가 옳고 객관적으로 선한 행동을 하는 데 방해가 되기도 한다고 여겼다. 간단히 말해, 자신을 방어하거나 자신의 필요와 욕망을 우위에 두는 것은 잘못된 일이 아니다.[1] 상황에 따라 타당한 일이다.

아인 랜드의 소설 『파운틴헤드』는 이러한 주제를 디자인과 건축의 메타포를 통해 다룬 바 있다.[2] 소설의 주인공 하워드 로크는 자아가 강한 디

[1] Ayn Rand, *The Virtue of Selfishness*, Signet, 1964, p.32.
[2] Ayn Rand, *The Fountainhead*, Signet, 1971.

자이너의 모습을 보여준다. 그는 건축가로서 신념을 꺾지 않는다. 그의 신념은 대부분의 사람들이 이해하거나 받아들일 수 없을 만큼 독특하다. 몇몇 소수만 그의 천재성을 인정할 뿐이다. 하지만 무엇도 그가 일하는 방식을 바꿀 수 없다. 몇 년 동안 일이 없어도 로크는 자신의 신념을 포기하지 않고, 그저 자신의 방식대로 설계할 뿐이다.

로크와 정반대 지점에 피터 키팅이라는 캐릭터가 있다. 그는 고객의 요구에 철저하게 부응해주는 디자이너다. 고객의 요구를 언제나 들어준다는 점에서 그는 로크와 다르다. 덕분에 사람들에게 인기도 많다. 과거의 스타일과 믹스매치하는 건축은 늘 수요가 있는데, 키팅도 그런 디자인으로 성공한다. 그는 고객의 요구를 가감 없이 그대로 반영해준다.

감수성이 예민했던 디자이너 초창기 시절, 『파운틴헤드』를 처음 읽었을 때 나는 하워드 로크의 신념을 닮고 싶었다. 그가 수많은 굴곡을 겪으면서도 의지와 신념을 굽히지 않는 모습에 감명을 받았다. 로크의 너그러운 태도는 다른 의미의 희생으로 다가와 특히 인상적이었다. 적어도 키팅의 작업방식보다는 훨씬 닮고 싶은 이상적인 것이었다. 그때 나는 잡지에서 본 사진의 느낌을 흉내 내려는 고객의 비위를 맞추기 위해 신고전주의 기둥을 재현할 마음은 없었다. 약간은 이기적인 마음에서 뭔가 다른, 나만의 방식으로 일하고 싶었던 것이다. 이 생각이 수년이 흐른 뒤에도 변하지 않았다는 것이 놀랍고, 씁쓸하기까지 하다. 하지만 지금도 여전히 나는 키팅처럼 되고 싶지는 않다.

수많은 실수와 고객의 불평과 부실한 프로젝트를 거치고도 내가 아

직 로크처럼 꿈과 희망과 이상을 갖고 있다는 점이 놀랍다. 게다가 지금 나는 재정적인 부담과 가족 부양의 책임이 더 커졌으니 이상주의보다는 실용주의적인 태도를 가져야 한다. 현실 세계에서 나는 월세를 내고, 가족을 부양해야 한다. 하지만 나는 여전히 아인 랜드의 초기 생각과 비슷하게, 디자인에서라면 로크다운 발상도 전적으로 실용적인 무엇인가가 있다고 생각한다.

모든 디자이너는 독특한 교육 과정을 거치며 기본적인 맥락에서 시작하는 법을 배운다. 나는 누구인가, 나는 어떻게 생각하고, 어떤 방식으로 디자인하는가를 특별하게 규정해주는 DNA로부터 디자이너들의 생각이 시작된다. 하지만 지금처럼 클라이언트의 요구에 전적으로 따르는 상황에서 독특한 디자인 방법론은 묻히기 쉽다. 이타적인 디자이너는 클라이언트에게 자신의 개성을 보여주거나 나누려고 하지 않는다. 하지만 이기적인 디자이너는 클라이언트에게 개성을 어필하며 존중해줄 것을 주장한다. 이 시점에서 키팅보다는 로크와 같은 디자이너가 필요하다.

세상엔 비슷한 디자이너가 너무 많다

전 세계 어디에나 디자이너들이 너무나 많다. 최근 조지타운 대학교의 교육과 취업 센터에서 시행한 조사에 의하면, 그래픽디자인과는 실업률이 11.8퍼센트, 평균 연봉은 3,300만 원이다.[3] 통계에 따르면 그래픽디자인과는 졸업 후 취업이 가장 보장되지 않는 직업군 랭킹에서 4위를 차지했다.

디자이너들의 수가 워낙 많고 경쟁이 치열해 그래픽디자인 학위만으로 취업하는 것은 매우 어려운 것이 현실이다. 현재 미국에만 701개의 인가된 그래픽디자인학교가 있다. 그리고 현재 취업해 활동하고 있는 디자이너의 수도 연간 20만 명에 이른다.[4] 한국에서 매년 2만 5천 명의 그래픽디자인전공 졸업생이 배출된다는 것도 충격적이다.[5]

이런 상황에서는 실업률 이외의 현상도 명백하다. 디자이너 수가 많다는 것은 그만큼 경쟁이 치열하다는 것을 의미한다. 경쟁이 심해질수록 임금과 서비스 비용은 낮아진다. 임금과 서비스 비용이 낮아질수록 작업 시간도 짧아지고 예산은 적어진다. 이는 결국 디자인 완성도를 떨어뜨리고, 그런 디자인은 클라이언트의 기대를 낮춘다. 클라이언트들은 기대하는 바가 크지 않기에, 점점 더 숙련된 그래픽 디자이너에게 일을 맡길 필요가 없다고 여긴다.

이런 현상은 점점 늘고 있다. 한국에서는 더욱 그렇다. 한국의 많은 디자이너들이 백만 원 정도의 돈을 받고 몇 시간 안에 로고나 브랜드 이미지 디자인을 해준다는 사실은 충격적이다. 하루 만에 웹사이트를 디자인하거나 설계하면 조금 더 많은 금액을 받는데, 이 역시 놀랍다. 상당수의 디자이너

[3] Anthony P. Carnevale, Ban Cheah, Jeff Strohl, *Hard Times: College Majors, Unemployment and Earnings: Not All College Degrees Are Created Equal*, Center on Education and the Workforce at Georgetown University, 2012, p.9.

[4] Educationnews.org, Graphic Design Schools, http://www.educationnews.org/career-index/graphic-design-schools/

[5] 「진단, 한국 디자인의 현재: 디자인 산업에 대한 통계자료」, 『월간디자인』, 2008.
『국제 디자인산업 통계 모음집 2013』, KIDP 보고서.

들이 오랫동안 클라이언트의 기대와 대우를 변화시켜왔다. 디자인을 싼값에 해결할 수 있다면, 굳이 다른 방법을 찾지 않을 것이다. 비슷한 가치에 조금이라도 비싼 가격을 지불할 필요가 없다고 여기는 것은 당연하다.

디자인과 디자이너가 포화 상태인 요즘, 양보다는 질에 대해 생각하는 것이 우리에게 유익할 것이다. 한국에서는 확실히 질보다 양적인 측면을 선호한다. 한국 사람들은 양이 많고 큰 것을 좋아한다. 순위, 학위, 직함, 점수에 관심이 많다. 대부분 점수를 매기거나, 무엇이 1위인지 2위인지 순위를 정한다. 명문대가 아닌 대학을 졸업하면 학벌이 평생 꼬리표처럼 따라다니기도 한다. 재능의 유무와 관계없이 기회를 얻지 못할 수도 있다. 그래서 디자인의 질적인 측면을 고려하는 것이 유리할 수 있다는 것이다. '얼마나'보다는 '무엇' 또는 '누구'에 관한 질문을 던지는 것이 필요하다. 아마도 이러한 질문이 더욱 중요한 것일지도 모른다. 누가? 누가 이 디자인을 만들어냈는가? 하지만 이런 물음은 충분히 제기되고 있지 않다.

만약 전 세계에 있는 10만 명의 디자이너들이 똑같은 로고와 웹사이트 또는 책을 디자인한다면, 아마 가장 큰 화두는 할 수 있는지 여부가 아니라 '누가 할 수 있느냐'의 문제가 될 것이다. 과연 누가? 수많은 디자이너들이 동일한 프로세스를 거쳐 같은 내용을 디자인하고, 동일한 기계를 사용해 똑같이 적용하고 동일한 서체를 사용하는 요즘, 어떻게 새로 주문한 로고나 웹사이트, 책의 디자인이 달라지겠는가? 우리는 '글로벌' 스타일이라는 새로운 국면에 접어들었다. 한때 '국제적인' 스타일이 어떤 상황에서도 모든 요구를 충족시킬 수 있는 매우 실용적인 디자인 방식이었다면, '글로벌' 스타일은 이러한 특징을 더욱 강화한 것이다. 인터넷 시대는 유통의 한계를 허물고 전

세계의 다양한 디자인을 쉽게 보여준다. 이제 디자이너들은 더 이상 자기 지역에만 머물지 않고 글로벌 트렌드와 함께 움직인다.

이러한 상황에서 디자인을 구분하는 것은 무엇일까? 새로운 것은 어떻게 만들어지는가? 나는 이 물음을 '누구'로부터 시작해야 한다고 여긴다. 어떤 사람 자체와 그 사람을 특별하고 독특하고 개성 있게 만들어주는 것, 그것이 새로운 디자인을 구분하는 기준이다. 하워드 로크와 같이 자기 자신을 믿고 할 말을 하는 이기적인 디자이너가 바로 그런 개성의 소유자다.

자신의 개성을 존중하는 디자이너가 필요하다

'누구'에 대한 개념은, 디자인이 어떻게 시행되고 교육되어왔는지에 대한 나의 사고방식과 접근방식을 미묘하게 변화시켰다. 예전에는 디자이너들을 현장 실무에 맞추어 가르치는 것이 교육자로서 중요한 역할이라고 여겼다. 학생들을 사회에 공헌할 수 있는 성실한 디자이너로 양성하는 것이 목표였다. 그것이 논리적이고 실용적인 교육이라고 생각했다. 좋은 직업을 갖고 자리를 잡아 가족을 꾸리고 아이를 키우고 성공하는 것이 모든 디자인과 졸업생의 바람이기 때문이다. 이 모든 것은 삶에서 필요한 부분이다. 여기에 대해 논쟁하거나 부정하려는 것은 아니다. 다만 매년 2만 5천 명의 디자이너가 배출되는 한국에서, 이 업계의 고질적인 문제를 덮어두기보다는 해결해야 하지 않나 하는 의문이 생긴 것이다.

그래픽디자인학교에서는 베아트리스 워드의 에세이 『크리스털 잔』[6]을 많이들 읽는다. 타이포그래피의 표현과 고민에 대한 내용을 담은 이 책에서 워드는 타이포그래피와 텍스트의 관계를 투명한 크리스털 잔과 그 안에 담긴 와인의 관계에 비유한다. 훌륭한 크리스털 잔이 와인의 색을 투명하게 보여주듯 좋은 타이포그래피는 텍스트에 충실해야 한다는 것이다. 텍스트와 콘텐츠가 우선이고, 서체와 타이포그래피는 부차적인 것이다. 이런 개념은 매우 실용적이다. 디자이너의 역할은 소통이 이루어지도록 하는 것이기 때문이다.

하지만 나는 생각이 조금 다르다. 만일 2만 5천 명의 디자이너들이 주어진 텍스트를 똑같은 서체에 동일한 글자 크기와 자간으로 출력한다면, 그렇게 많은 디자이너가 필요하지 않을 것이다. 모두가 비슷한 작업 결과를 낼 테니 말이다. 불법으로 다운로드한 서체, 역시 불법으로 다운로드한 어도비 크리에이티브 버전을 통해 작업하는 디자이너들에게 어떤 개성을 기대할 수 있겠는가?

요즘 나는 '디자이너의 목소리란 과연 무엇인가'에 천착하고 있다. 디자이너를 다른 사람들과 구별하게 만드는 것은 과연 무엇일까? 디자이너에게 동기를 부여하는 것은 무엇일까? 디자이너들이 역사와 맥락과 교육을 디자인에 접목할 수 있을까? 남과 다르게 생각하고 다르게 표현하는 방식이란 과연 어떤 것일까? 디자인 홍수 속에서 또 다른 숙련된 디자이너가 정말로

[6] Beatrice Ward, *The Crystal Goblet: Sixteen Essays on Typography*, World Publishing Company, 1956.

필요할까? 단지 노동력만 늘리는 것은 아닐까? 자신만의 개성으로 클라이언트와 디자인에 도전할 디자이너를 찾는 것이 가능할까?

이러한 생각은 그래픽 디자인을 실용적인 학문으로 접근하는 방식에도 영향을 주었다. 몇 년 전에는 완벽주의 성향으로 인해 모든 사람이 만족하기를 원했다. 프로젝트 진행은 간결하고 예산에 맞아야 하며 사람들을 만족시켜야 한다. 현실적으로 말하자면 이런 방식이 옳다. 하지만 점차 이런 **33** 방식의 프로젝트 진행은 전형적인 것에 불과하다는 것을 깨달았다. 빨리 소비하고 빨리 버리는 방식. 보고 듣고 바로 잊어버리는 방식을 따르면, 디자인에서 소중한 것은 더 이상 없다. 단지 필요에 의한 소비일 뿐이다.

이런 과정은 차례로 디자인 프로세스와 사고방식을 변화시키고 있다. 그래서 나는 전형적인 디자인 프로세스를 바꾸는 것이 과연 이로울지 생각해보았다. 디자인의 속도를 늦추고자 하는 요구가 있을까? 시간과 노력을 많이 들인 디자인을 원하는 수요가 있을까? 특정 디자이너만이 창출할 수 있는 결과물을 원하는 수요가 있을까? 독특한 아이디어, 역사, 특성에 기반을 둔 작업을 원하는 수요가 있을까? 이 생각들은 최근 내가 관심을 두고 있는 디자이너의 장인 정신과 기술에 이어진다.

숙련된 기술을 요구하는 시대, 시간을 투자해야 무언가를 마스터할 수 있는 시대가 지나가고 있다. 수 년 동안 연습을 해야 만들 수 있는 것, 개인의 개성적인 모습을 반영하는 수단에 익숙해지는 것은 더 이상 어려운 일일까? 최근 디자이너들은 고용주가 아닌 관리자 같은 클라이언트를 원한다. 사람들을 관리하고 프로젝트를 진행하는 등의 실질적인 디자인 프로세스는

제품생산 과정으로 밀려나고 있다. 이것은 디자인 관련 작업자들을 화이트칼라와 블루칼라로 나누어버렸다. 디자인은 독자적으로 아무것도 창출해내지 못할 정도로 고상한 작업이 된 것이다. 반면 육체 노동을 통해 만들어지는 디자인은 블루칼라의 일이 됐다. 따라서 디자인은 시안 작업만 하는 디자이너에게 맡긴다. 무척 빠르게 대량생산되는 것이 트렌드다. 하지만 그 결과는 어떤가? 모든 디자인이 비슷비슷해졌다. 이 시점에서 소중한 것은 무엇일까?

결국 나는 지루해 보이기까지 하는 디자인 프로세스에 신경 쓰지 않기로 했다. 나는 여러 방식으로 디자인을 즐기며, 이를 통해 계속 배우고 있다. 또한 나의 개성을 더 잘 컨트롤할 수 있게 됐다. 개성을 컨트롤하고, 나에게 영향을 준 역사와 개인적인 경험을 효과적이고 실질적이고 독특한 방식으로, 프로젝트의 요구를 잘 이해하여 표현하고 싶다.

북 디자이너 이르마 붐은 클라이언트는 단순한 고객이기보다는 의뢰인이자 협력자에 가깝다고 말한 적이 있다.[7] 매우 날카로운 지적이다. 이르마 붐의 클라이언트는 자신의 요구사항을 북 디자이너가 잘 이해하고 표현해주기를 바라기 때문에 그녀를 찾는 것이다. 그들이 원하는 것은 이르마 붐의 독특한 시선과 사고방식, 콘텐츠에 대한 표현력이다. 이처럼 디자이너로서 클라이언트와 협력적 관계를 맺고 서로의 가치관이 잘 조율되도록 노력해야 한다. 디자이너와 클라이언트가 독창적으로 협업할 수 있는 기회를 만

[7] Peter Bilak, Irma Boom, Interview(http://www.typotheque.com/articles/irma_boom_interview).

들어가야 한다.

나는 그 시작을 디자이너 스스로가 자신의 개성적인 자아를 들여다
보는 것에서 찾는다. 자신의 정체성과 사고방식을 규정하는 남과 다른 부분
들, 자신만이 가지고 있는 특징이 출발 지점이 돼야 한다. 키팅과 같은 디자
이너들이 훨씬 많은 세상에서 로크와 같은 디자이너를 격려하고 이끌어줄
필요가 있다. 우리가 누구인지 결정하는 독특한 개성과 특징을 포용하고, 자
신의 개성이 디자인에서 어떻게 표현되는지 지켜보는 과정은, 디자인과 관
련된 모든 사람들에게 디자인의 가치를 더욱 소중하게 해줄 것이다.

디자인 연구의 새로운 가능성

김현석

홍익대학교 시각디자인전공 교수

좌뇌와 우뇌는 '뇌량Corpus callosum'이라는 2억 개가 넘는 케이블로 연결되어 있으며, 매우 흡사하게 생겼지만 그 기능은 서로 다르다. 프랑스의 신경학자 폴 브로카Paul Broca는 좌뇌의 전두엽이 언어 영역을 담당한다는 것을 밝혀냈다. 이후 노벨상을 수상한 캘리포니아 공과대학의 로저 스페리Roger Sperry와 마이클 가자니가Michael Gazzaniga가 뇌량이 단절되었을 때 어떤 결과가 나타나는지 밝혀냈는데, 이들의 실험이 매우 흥미롭다.

뇌량이 끊어진 환자에게 오른쪽 시야에는 반지를, 왼쪽 시야에는 열쇠를 놓고 무엇이 보이냐고 질문을 했다. 오른쪽 시야를 통해 들어온 정보는 좌뇌 후두엽 시각피질을 통해 좌뇌의 전두엽으로 전달되어 환자는 반지라고 답했다. 반면 왼쪽 시야를 통해 본 것은 언어영역인 좌뇌에 의해 전달되지 않고 우뇌에 머물러 있어 아무것도 보이지 않는다고 답했다. 우뇌는 열쇠를 보았지만 언어를 담당하는 좌뇌는 보지 못했기 때문에 아무것도 안 보인다고 한 것이다. 하지만 이것을 왼손으로 잡아보라고 하면 열쇠를 잡을 수는 있었다.

흥미로운 것은 그 다음 실험이다. 이 환자에게 오른쪽 시야에는 닭발

캘리포니아 공과대학의 로저 스페리와 마이클 가자니가의
'분할 뇌'(Split Brain) 실험.

을 보여주고, 왼쪽 시야에는 겨울 풍경을 보여준 뒤 여러 이미지들 중 원하는 이미지를 선택하라고 했다. 그러자 좌뇌가 담당하는 오른손은 닭과 관련된 이미지를, 우뇌가 담당하는 왼손은 겨울 풍경과 관련된 이미지를 선택했다. 재미있는 것은 왜 왼손으로 겨울 풍경과 관련된 이미지를 선택했냐고 물어보니 전혀 상관없는, 그럴싸한 이야기를 만들어냈다는 것이다. 좌뇌는 겨울 풍경을 보지 못했기 때문에 모른다고 답하는 것이 최선일 텐데, 환자는 놀랍게도 자신의 선택을 정당화할 수 있는 이야기를 만들어냈다.

디자인을 하는 동안 우리는 수많은 선택을 한다. 어떤 색을 칠할 것인가, 어떤 형태로 그릴 것인가 등을 선택하고, 그 결정은 미적 감성이 구체화되어 나타난 것이라고 믿는다. 나의 미적 감성에 기반한 '선호'가 있고, 이 선호를 구현하기 위해 '선택'을 한다는 믿음이다. 하지만 앞의 실험을 보면 그 믿음이 흔들린다. 우리의 선택이 감성에 기반한 것이 아니라 선택을 한 다음 그것을 정당화하기 위한 변명으로 선호를 구축했다고 볼 수도 있는 것이다.

피터 요한슨Petter Johansson과 라르스 할Lars Hall의 '선택맹Choice Blindness' 실험은 이러한 점을 더욱 극명하게 보여준다. 그의 논문 「단순한 결정에서 의도와 결과의 불일치 판독 실패Failure to Detect Mismatches Between Intention and Outcome in a Simple Decision Task」(2005)는 결정의 합리화에 대해 잘 설명해준다. 실험 과정은 다음과 같다.

우선 두 여성의 사진을 피실험자에게 보여준 뒤, 둘 중 누가 더 매력적인지 결정하게 한다. 그 다음 보이지 않게 사진을 뒤집은 후, 교묘하게 선택한 여성과 선택되지 않은 여성의 사진을 바꾼다. 이어서 바로 피실험자에게 (바뀐) 사진을 보여주면서, 왜 이 여성을 선택했는지 설명하게 하자 결과

는 놀라웠다. 실험에 참가한 사람들 중 13퍼센트만이 사진이 바뀌었다는 사실을 알아차린 것이다.

이 실험에서 가장 놀라운 점은 자신이 선택한 이유를 설명하는 부분이었다. 처음 선택했던 사진과 나중에 보여준 사진이 바뀌었는데도, 피실험자들이 매력적이라고 설명한 부분이 최초 선택한 여성 사진에는 아예 없는 부분이었던 것이다. 예를 들어, 최초에 선택한 여성은 착용하지 않았던 귀걸이가 예뻐서라든지, 미소가 아름다워서, 남성적으로 보여서 등의 이유를 들었다. 이것은 사실 실제 선택의 이유가 아니다. 사람들은 선택의 결과에 대한 합리적인 이유를 찾기 위해 바뀐 여성의 사진에서 찾은 것들을 선택의 이유로 설명한 것이다.

디자이너는 작업을 하면서 수많은 선택과 마주한다. 예를 들어 포스터를 디자인할 때, 어떤 서체를 쓸 것인가, 어떤 사이즈로 할 것인가, 왼쪽 맞춤을 할 것인가, 어떤 이미지를 사용할 것인가 등등 끊임없이 선택을 한다. 이러한 순간마다 디자이너는 자신이 습득한 지식을 바탕으로 합리적인 선택을 했다고 생각할 수 있지만, 선택맹 실험은 그렇지 않을 수 있다는 점을 시사한다.

한 디자이너가 두 가지 시안을 사장에게 보여주었다. 사장은 디자이너에게 두 개의 시안 중 어떤 안이 더 좋은지 물었고, 그 이유를 설명하라고 했다. 디자이너는 머뭇거리더니, "눈이 있으면 아시겠지요"라고 답했다. 그러자 사장은 몹시 화를 냈고, 그 상황을 모면하기 위해 디자이너의 상사가 나서서 이유를 조목조목 설명했다고 한다.

이처럼 디자이너는 자신의 디자인에 대해 설명해야 하는 순간에 자주 직면한다. 디자이너는 작업을 하면서 수많은 선택을 하는데, 자신의 선택에 대한 합리적 이유가 없다면, 그것을 나중에 설명하는 것은 합리적일까? 앞의 선택맹 실험에서와 같이 제시된 두 개의 안 중에서 선호하는 디자인에 대한 설명은 선택에 대한 정당화일 수는 있겠으나, 실제의 선호를 합리적으로 설명하고 있다고 볼 수 없을 수도 있다. 그렇다면 위의 일화 속 디자이너의 "눈이 있으면 아시겠지요"라는 답은 오히려 가장 그럴싸한 대답일 수 있다.

'실행주도연구'의 필요성

최근 영국에서는 예술, 디자인, 건축 박사 과정에서 '실행주도연구 Practice-Led Research'가 부각되고 있다. 실행주도연구는 '실행'이라는 행위 자체와 이를 수행하는 과정을 통해 얻는 새로운 지식에 초점을 맞추고 있다. 실행이라는 행위 자체를 연구의 부분으로 인식하고 이 과정에서 연구자가 의미 있는 지식체계를 형성할 수 있느냐에 대해 질문하는 것이다.

영국의 저명한 교육자이며 2009년까지 영국왕립예술학교의 교장이었던 크리스토퍼 프레이링Christopher Frayling은 디자인 연구를 세 가지 타입으로 설명했다.[1]

[1] Christopher Frayling, "Research in Art and Design", *Royal College of Art Research Papers* 1(1), RCA, 1993/4.

첫째, '실행에 관한 연구Research INTO Practice'는 디자인 학계에서 가장 많이 수행하고 있다. 디자인 역사, 디자인 미학이나 지각, 그리고 디자인과 연관된 다양한 학문에 대한 연구로 경제적, 사회적, 기술적, 문화적, 기호적 연구 등을 말한다.

둘째, '실행을 통한 연구Research THROUGH Practice'는 앞의 연구와 비교하면 불명확하다고 볼 수 있지만, 많은 영국의 대학에서 스튜디오 프로젝트로 진행하는 연구로 새로운 기법과 재료 등을 통해 작품을 발전시키는 과정을 의미한다.

마지막으로 '실행을 위한 연구Research FOR Practice'는 연구의 목적 자체가 실행에 있는 것을 말한다. 그런데 이는 많은 경우 언어적 커뮤니케이션이 불가능할 수 있으며, 연구자의 생각 자체가 실행의 결과물에 체화돼Embodied 있어 시각적이거나 상징적, 이미지적인 커뮤니케이션만이 가능하다고 본다. 프레이링의 이 모델은 실행주도연구를 학위 과정으로 운영하고 있는 영국의 여러 대학에서 많이 인용되고 있다.

영국예술인문연구원에서 진행한 실행주도연구에 대한 보고서에서는 디자인과 같은 창의적인 분야에서 언어는 언어 자체가 가지고 있는 '선결정성Pre-determination'이나 정확성이 디자인이라는 학문이 가지고 있는 '불확실성Uncertainty'과 '다양한 가능성Open ended nature'을 포용하지 못하는 문제를 야기할 수 있다고 말한다.[2]

[2] Chris Rust, Judith Mottram, Jeremy Till, "AHRC Research Review: Practice-Led Research in Art", Design and Architecture, Arts & Humanities Research Council, 2007.

실제로 많은 예술가들, 디자이너들은 작업을 하는 동안 반복적인 실행을 수행한다. 예를 들어, 고흐는 10년 동안 1만 6,000점이라는 어마어마한 양의 작품을 그렸고, 죽기 전 입원한 아를의 요양원에서는 무려 200점의 그림을 남겼다. 그 당시 고흐가 몰두한 소재는 편백나무가 있는 풍경이었는데, 그는 자신이 본 대로 편백나무를 그리고자 노력했다. 왜냐하면 자신이 본 것과 같이 편백나무를 그린 사람이 없었기 때문이다. 이 과정은 고흐에게 연구의 과정이었고, 그 결과는 결코 언어로 표현될 수 없으며, 오로지 이미지, 즉 그림으로서만 도달할 수 있다.

한국을 비롯해 세계 각국에서 수많은 디자인 전공 석사와 박사들이 배출되고 있다. 이들이 수행한 연구는 프레이링의 분류에 따르면 첫 번째와 두 번째와 관련된 것들이 대부분이다. BK21을 시작으로 많은 디자인 관련 학회들이 생겼고, 여기서 출판되는 연구들도 이와 크게 다르지 않다. 디자인을 과학적 엄밀함과 언어적 논리성을 중심으로 바라보는 것은 크게 문제될 것이 없다. 또한 디자인이 독자적 산업의 영역에서 존재하는 것이 아니라 다양한 산업과 긴밀하게 연결되어 작동한다면 논리적 타당성은 투자의 실패를 최소화하거나, 성공과 실패라는 결과의 합리성을 설명해줄 수 있을 것이다.

합리적이고 구조적인 사고와 이를 뒷받침하는 비평적 글쓰기는 디자이너가 가져야 할 중요한 덕목임에는 분명하다. 하지만 이제 디자인의 본질이라고 볼 수 있는 디자인의 실행을 언어에 의존하지 않고 연구할 수 있으며, 이러한 연구 성과를 인정해주는 사회적 합의가 필요한 시점이다.

작고
사소한 것부터

박완선
리코드 대표, 그래픽 디자이너

2014년 대한민국은 뜨겁게 들끓는 용광로 같았다. 경제 성장만을 향해 질주하는 동안 무시하고 외면해왔던 것들이 사회 곳곳에서 폭발하기 시작한 것이다. 4월 16일 세월호 참사를 비롯해 지금 우리 사회는 예견된 혼란의 소용돌이에 갇혀 있다. 해방 후 전쟁을 겪으며 먹고사는 문제만 해결되면 된다고 여겼던 시절부터 지금까지 우리는 앞만 보고 뛰었다. 지금 우리는 세계 14위의 경제 대국이라고 자부하지만, 주위를 돌아보면 경제적인 우위 빼고는 모든 것을 잃은 것 같다. 그나마 경제적 부도 극히 일부 계층에 몰리고 있다.

인간답게 사는 것, 예로부터 우리 조상들이 지켜왔던 인간의 도리, 도덕성은 실종된 지 오래다. 신자유주의를 신봉하면서 부의 낙수 효과가 있으리라 기대했지만, 가진 자의 탐욕이라는 인간의 본성에 대한 통찰이 부족했다는 것을 깨닫게 해주었을 뿐이다. 옛말에 아흔아홉 개 가진 부자가 가난한 사람이 가진 한 개를 빼앗는다고 하지 않았던가.

그나마 다행스럽게도 이런 물질 만능의 세태에 반성을 촉구하는 목소리들이 들리고 있다. '빨리빨리'에 염증을 느낀 사람들이 느린 삶을 선택하고, 물질 소유의 허무를 깨달은 사람들이 무소유를 실천으로 옮기고 있다.

우리가 종교와 상관없이 프란치스코 교황에게 열광하는 것도 가난한 사람, 소외된 사람을 위하는 진심을 느꼈기 때문이다. 우리 마음속에는 여전히 타인을 배려하는 좋은 의지가 살아 있는 것 같다.

디자인을 위한 디자인

디자인은 산업혁명을 기점으로 본격적으로 시작됐다. 산업혁명에 힘입어 대량생산이 가능해지자 기계화에 맞는 제품을 디자인하기 시작했고, 대량으로 쏟아지는 제품들의 소비 촉진을 위해 광고가 등장했다. 기술의 발달과 소비의 증가가 디자인을 키운 것이다. 이제는 기술이 평준화되면서 디자인이 제품 판매의 성패를 좌우하고 있다. 애플과 삼성의 싸움도 결국은 디자인 문제다.

산업혁명 후 세계는 두 번의 전쟁을 겪고 재건을 위해 경제 부흥에 많은 힘을 쏟았다. 이에 힘입어 디자인도 비약적으로 발전했다. 특히 세계적인 경기 호황기에는 소비가 미덕이었고, 디자인은 소비를 촉진하고 낭비를 조장하는 역할에 충실했다.

디자인을 위한 디자인도 쏟아져 나오고 있다. 최근 인터넷 상에서 '선풍기 달린 젓가락'이 웃음거리가 된 적이 있다. 라면을 식혀야 한다는 기능에만 몰두하다 보니 도리어 쓸모없고 불편한 결과가 나오고 만 것이다. 이런 디자인을 위한 디자인을 볼 때마다 혹시 실제로도 저렇게 쓸모

없는 디자인을 양산하고 있는 것이 아닌가 하는 우려에 마음껏 웃을 수가 없다.

　사실 세계적으로 유명한 베스트셀러 제품 중에서도 기능(유용성)보다는 형태의 아름다움을 강조한 것이 매우 많다. 1990년대를 대표하는 디자이너 필립 스탁이 만든 레몬 압착기 '주시 살리프Juicy Salif'도 이런 시각에서 자유롭지 못하다. 이 제품은 형태도 아름답고 기능도 훌륭해 '주방 용품을 예술로 승화시켰다'는 평을 들었지만, 비난도 만만치 않았다. 영국의 디자인학자 가이 줄리어Guy Julier는 주시 살리프의 기능은 물론 생김새까지 평가 절하하는 신랄한 비평을 내놓았다.

　　가냘픈 세 다리는 섬세한 발목 위로 뻗어 올라간다. 이 상하리만치 높은 무릎에서 꺾인 곡선은 세로로 홈이 파인, 중앙의 눈물방울처럼 생긴 덩어리와 맞닿는다. 항공공학적인 형상을 지닌 거미 모양의 받침은 그것을 감탄의 시선이 향할 천상의 위치에 올려놓는다. 최상의 '외관'을 갖도록 완벽하게 만들어진 이 삼각대는 이 도구의 알뿌리 같고도 남성숭배적인 머리의 노골적인 모습을 하늘 위로 떠받들고 있다. 사용하려면 기술과 힘, 모두 필요하다. 누군가 과일을 쥐고 비틀고 누르기를 반복하면 이 레몬 스퀴저의 받침은 약간 기우뚱거린다. 레몬은 아래로 부서져 내리고, 손은 힘으로 쥐어짠 후 남은 찌꺼기로 범벅이 된다. 머리를 장식하는 홈들을 따라 흘러내린 과즙은 아래의 뾰족한 부분으로 천천히

흘러 모여든다. 그 후엔 반짝이는 흘러내림, 그리고 배
설의 만족스러움이 깃든 소리와 함께 아래의 그릇으로
떨어진다.[1]

세상으로부터 "그가 없었다면 20세기 후반의 디자인은 얼마나 황량
했을까"라는 극찬을 받은 스타 디자이너였지만, 스탁은 스스로 "나는 디자
인을 살해했다 I killed design"[2]라는 선언을 했다.

"스타일이 아닌 기능Function이야말로 오랫동안 사랑받는 디자인의
핵심이자 비결이다. 번드레한 겉모습에만 치중하는 것이 아니라 사람들이
사용하거나 머물 때 얼마나 편리할까 혹은 어떻게 해야 이 물건을 사용하면
서 즐거움과 행복을 느낄 수 있을까를 먼저 생각하는 것이 좋은 디자인의 원
천"이라고 말하던 스탁의 고백에서 디자이너의 고뇌를 읽을 수 있다.

그것은 물질에 대한 욕망과 소비가 미덕이 된 사회를 바라보며 쓸모
없는 잡동사니인 소비재를 끊임없이 생산한 디자이너의 고해가 아닐까 한
다. 그가 한 말들을 돌아보면 그 심정을 이해할 수 있을 것 같다.

내가 디자인한 것은 아무 쓸모없는 크리스마스 선물 같은
것이다. (중략) 그래서 나는 내 일에 자부심을 느끼거나 홍

[1] 김은산, 「비밀 많은 디자인씨」, 양철북, 2010, 67쪽.
[2] 필립 스탁은 2006년 디자인 잡지 「아이콘」 커버 기사에서 "나는 엘리트주의가 그랬듯 지난 20년 동안 민주주의 디
자인을 통해 디자인을 살해했다"라고 선언했다.

미를 갖지 못한다. 나는 내가 하는 일이 매우 부끄럽다.

지금까지 내가 창작해온 모든 것들은 너무나 쓸모가 없다.

구조적인 측면에서 볼 때 디자인 자체가 쓸모없는 것이다.

유용한 일이란 우주 비행사나 생물학자 같은 사람들이 하는 일이다. 지금까지 최선을 다해 사물에 어떤 의미와 에너지를 부여하려 노력했지만 이 모든 것이 터무니없다. 우리는 너무나 많은 것을 소유하고 있지만 인간에게 물질은 필요가 없다. 우리에게 필요한 것은 사랑할 수 있는 능력, 지능, 유머, 그리고 도덕뿐이다.

나는 물질주의의 생산자였으며 그 사실이 부끄럽다. 2년 안에 분명히 디자인을 포기할 것이다.

타인을 배려하는 작은 실천

일화 하나. 미국 성당의 미사와 우리나라 성당 미사의 차이점은 무엇일까? 미국에선 아이들도 어른들과 같은 공간에서 미사에 참여한다는 점이 다르다. 우리나라 성당에는 대부분 유아방이 있어 미사 제단이 보이는 유리벽 안쪽에서 아이와 보호자가 따로 미사에 참여한다. 이런 경우 유아들끼리 격리된 방에서 자유롭게 있기 때문에, 성당에서 갖춰야 하는 예절을 제대로 배우지 못한다. 그래서 어른들과 함께하는 미사에 참여했을 때 자기 마음대로 행동하는 아이들이 종종 있다.

성당 안에서 아이들을 격리시키는 것은 우리나라뿐이라고 한다. 물론 다른 나라 아이들도 울기도 하고, 지루해 하며, 부산하게 움직이게 마련이다. 그럴 때면 보호자가 강력하게 제지하거나 타이른다고 한다. 미사에 참석하기 전 부모가 아이들에게 성당에서 정숙해야 하는 이유를 가르치고 현장에서도 엄격하게 주의를 준다.

50 이런 교육은 성당은 물론, 식당이나 극장 같은 공공장소에서도 여지없이 적용된다. 이렇게 교육받은 아이들은 크면서 자연스럽게 장소에 걸맞은 태도를 익힌다. 어려서부터 예절교육을 제대로 하는 것이 중요한 이유다. 방해된다고, 지금 당장 불편하다고 아이들이 생활 속에서 예절교육을 받을 기회를 박탈하는 것, 내 아이 기죽이지 않겠다며 무조건 싸고도는 태도는 아이가 자라 올바른 사회 구성원이 되는 것을 방해할 뿐이다.

일화 둘. 미국에 머무르던 어느 날, 카페에서 아이스크림을 먹고 있는데 아이들이 우르르 들어왔다. 단체로 어딜 다녀오는 길인지 모두 땀을 흘리며 빨갛게 상기된 얼굴을 하고는 진열장 앞으로 몰려들었다. 아이들은 각자 먹고 싶은 아이스크림을 고르느라 한동안 부산스러웠다. 그런 모습을 보며 애들은 어디나 똑같구나, 생각하던 참이었다. 다 골랐는지 누가 시키지도 않았는데 갑자기 아이들이 줄을 서기 시작했다. 좀 큰 아이들은 작은 아이들에게 순서를 양보하기도 했다. 차례대로 주문하고 원하는 아이스크림을 손에 든 아이들은 행복한 표정으로 카페를 떠났다.

스스로 알아서 줄을 서는 아이들을 보며 속으로 감탄했다. 서울의 식당에서는 아이들이 시끄럽게 떠들고 돌아다니는 경우가 많다. 그런 경우

부모들은 대부분 주의를 주지 않을뿐더러 말릴 생각도 없어 보인다. 이렇게 자기 위주로 자란 아이들이 스스로 줄을 서려고 할지 문득 궁금해졌다.

미국 여행을 하면서 항상 느끼는 것은 이 나라도 불합리와 차별이 많지만, 줄을 서면 반드시 차례가 온다는 미덕 하나는 분명하다는 것이다. 그걸 아는 아이들은 빠르고 효율적으로 원하는 것을 얻기 위해 누가 시키지 않아도 줄을 선다. 그건 어려서부터 받은 교육에 따른 상호신뢰의 결과다. 함께 사는 세상에서 서로 편하려면 기본 질서 지키기, 즉 남에게 피해를 주지 않는 태도가 최선이라는 것을 어려서부터 철저히 교육받은 덕분이다.

브리태니커 사전에 의하면 '사회'란 '공동생활을 하는 사람들의 조직화된 집단이나 세계'를 말한다. 내가 가능한 한 최대의 편의를 누리려면 나도 최소한의 불편은 참아야 한다. 이것이 가장 사소하지만 기본적인 원칙이다. 이렇게 기본을 지키는 것이 우리가 원하는 사회의 기초다. 사회 구성원으로 살아가려면 배려가 필요하다. 인간과 인간 사이, 인간과 자연 간의 공동선 회복이 무엇보다 절실하다. 우리가 타인을 생각하고 자연을 생각하며 행동할 때, 최소한 내가 싫어하는 행동을 남에게 하지 않을 때, 비로소 작은 실천이 시작되는 것이다.

사소하지만 꼭 필요한 변화

요즘은 작고 사소한 일상의 문제를 해결하기 위해 노력하는 디자인을 많이 볼 수 있다. 유용한 디자인을 발견할 때면 실생활에 도움이 되는, '창의적인 문제 해결'이라는 디자인 본래의 정신을 보는 것 같아 기쁘다. 최근 뉴욕에서 교체된 장애인 마크를 보면,[3] 기존의 장애인 마크가 정적인 느낌이라면 좀 더 활기차고 활동적인 느낌으로 바뀐 걸 알 수 있다. 이 디자인은 대학교수이자 장애인 정책을 다루는 웹사이트를 운영하는 사라 헨드런의 작품이다.

기존의 심벌이 장애인을 나약하고 움직이지 못하는 사람으로 표현한다고 여긴 헨드런은 2009년부터 친구 브라이언 글레니와 함께 '액세서블 아이콘 프로젝트Accessible Icon Project'라는 게릴라 아트 프로젝트를 진행했다.[4] 기존의 장애인 표지판 위에 새롭게 디자인한 스티커를 덧붙이며 전개한 이 운동은 장애인을 '도움을 받아야 하는 사람'이라는 이미지에서 '혼자서도 할 수 있는 사람'이라는 이미지로 바꾸어놓았다. 이런 이미지 변화만으로도 장기적으로는 장애인에 대한 인식이 바뀔 것으로 기대해본다.

기존의 장애인 마크는 1968년에 제정된 것으로, 46년 동안 우리가 무심코 지나치던 것을 누군가는 문제점을 찾아내고 개선했다. 이렇게 작은 것에서부터 변화를 만드는 것이 디자이너의 진정한 의무 중 하나다.

[3] 2014년 7월 25일, 뉴욕 주는 장애인 마크 변경 법안을 통과시켰다.
[4] www.accessibleicon.org

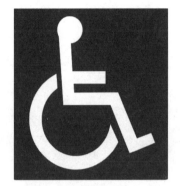

기존의 장애인 마크.

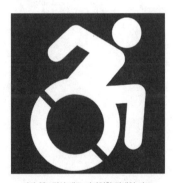

사라 헨드런이 새로 디자인한 장애인 마크.

54

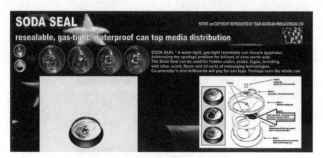

남은 캔 음료를 보관할 수 있게 해주는 소다 실 디자인.

사진이나 그림을 벽에 붙일 때, 압정을 사용하자니 작품과 벽에 구멍이 뚫리는 것이 싫고, 테이프로 붙이자니 자국이 남을 것 같아 신경 쓰였던 적이 종종 있다. 이런 상황이 불편했던 건 나만이 아니었나 보다. 난 그냥 불평만 했지만, 이 불편을 해결한 디자인이 있다.[5] 압정의 앞면에 집게 기능을 더하는 것만으로 이 문제를 멋지게 해결한 것이다. 제품으로 출시되었으면 당장이라도 사고 싶지만 아직은 콘셉트 단계라고 하니 아쉽다. 이렇게 생활 속 작은 불편을 그냥 지나치지 않고 개선하는 디자인을 보면 기본에 충실하려는 디자이너의 마음을 엿보는 것 같아 흐뭇하다.

'소다 실Soda seal'이라는 것도 있다.[6] 캔 음료는 한 번 따고 나면 보관하기 어려워 다 마시지 못하면 남은 것은 버려야 한다. 소다 실은 그 점에 착안해 기존 캔의 따는 부분에 이중 뚜껑을 숨겨놓아 개봉 이후 캔을 따는 고리를 돌려 다시 닫을 수 있게 했다. 음료를 마시는 사람은 물론 자연환경까지 생각한 좋은 아이디어다. 디자이너라면 이렇게 작은 개선으로 인간의 생활을 더 편리하게 만드는 일에 관심을 가져야 한다. 그게 디자이너가 가져야 할 올바른 태도다.

[5] 'Easy Pin' 콘셉트 디자인. 디자이너 Lee Yin-Rai, Wang Szu-Hsin.
[6] www.advercan.com/sodaseal/

창의적인 문제 해결을 위해

디자인의 정의는 다양할 수 있지만, 그중에서도 가장 근본적인 것은 '창의적인 문제 해결'이라고 생각한다. 시대의 변화와 기술의 발전에 따라 창의적으로 문제 해결을 해야 하는 분야도 셀 수 없이 많아졌다. 인쇄 기술을 기반으로 하던 시대에는 그래픽 디자인이라고 통칭하던 것이 현대에는 영상 디자인과 디지털 디자인까지 그 영역이 넓어졌다. 미래에는 어떤 분야로 얼마나 넓어질지 예측할 수 없을 정도다. 하지만 디자인의 기본 정신은 크게 달라지지 않는다.

20세기 후반부터 디자인을 위한 디자인이 판을 치면서 쓸모없는 소비재를 만드는 일에 회의를 느끼는 디자이너들이 목소리를 내기 시작했다. 그들은 먼저 디자인의 기본 정신으로 돌아가야 한다고 주장했다. 1964년 켄 갈런드와 동료 디자이너 22인은 '중요한 것을 먼저 하자First Thing First'라는 선언을 했다. 여기에 영감을 얻어 디자이너 티보 칼맨과 조너선 반브룩 등 33인의 디자이너들이 '중요한 것을 먼저 하자 2000' 선언문을 발표하기도 했다. 디자이너의 사회적 책임, 환경문제 개선을 끊임없이 묻고 실천한 빅터 파파넥도 있다. 이들은 디자인이 정말로 그것을 필요로 하는 곳에 사용되고 있는지 질문을 던졌다.

우리나라에도 디자인의 남용을 경계하고, 디자인이 소비를 촉진하기 위한 도구로 전락하는 것을 거부하는 디자이너들이 많다. 한국의 환경 디자이너, 그린 디자이너 1호라 불리는 윤호섭 국민대 명예교수도 디자인의 사회적 역할에 대한 진지한 답으로 지금의 활동을 하게 됐다고 고백했다.

유명하고 실력 있는 디자이너가 되기 위해 노력했다. 소비로 이어질 수 있는 광고를 만들어내기 위해 아이디어를 짜내고, 밤낮을 새워가며 노력했다. 그리고 크고 작은 성공들을 거둬들였다. 디자인의 순기능만 생각했던 것이다.

그런데 어느 날 문득 디자인의 역기능에 대해 생각하게 됐다. 디자인이라는 것이 자원을 낭비하고, 폐기물을 발생시키고, 경쟁구도를 가열화하고 있다는 생각이 들었다. 그러던 때 1991년 개최된 '제17회 세계잼버리대회'에서 사인을 받으러 온 한 일본 대학생을 만나게 됐다. 그때 그 친구가 한국의 환경문제에 대해 물었다. 어떤 대답도 해줄 수가 없었다. 매우 부끄러웠던 순간이었다. 그래서 그 질문에 대한 답을 찾다 보니 여기까지 오게 됐다.[7]

뉴욕에서 성공한 디자이너이자 스물일곱에 미국 파슨스 디자인스쿨의 교수가 된 배상민은 화려한 미국 생활을 접고 한국으로 돌아왔다. 어느 순간 자신이 '보기 좋은 쓰레기'를 만들고 있다는 사실을 깨달았기 때문이란다. 기존의 물건에 전혀 문제가 없어도 3개월이면 폐기하고 새로 만들어야 하는, 내용이나 기능은 조금도 나아지지 않았지만 소비 욕구를 좀 더 강하게 자극하는 제품을 디자인하고 양산하는 것에 허무함을 느끼고 자신의 재능을 좀 더 가치 있는 곳에 쓰고 싶었다고 한다. 마치 '비주얼 피싱Visual Phishing'을 하는 기분이어서 전혀 행복하지 않았다는 말도 했다.

[7] 「오창원이 만난 윤호섭 국내 1호 그린 디자이너」, 『중부일보』, 2014년 6월 24일.

배상민 교수는 한국에 돌아와 여유를 찾고, 디자인을 왜 시작했는지 되새겨보고, 자기가 가진 것을 좀 더 많은 사람들과 나누며 살고 싶다는 답을 찾았다고 한다. 최근 그는 친환경 제품을 디자인하며, 학생들에게도 자신이 가진 것에 감사하며 진정으로 사람들이 필요로 하는 디자인이 무엇인지 깨달을 수 있도록 가르치고 있다.[8] 올바른 가치관을 가진 디자이너를 키우기 위해서는 이처럼 교육 단계에서부터 바른 의식을 심어주는 것이 필요하다.

물질의 가치가 최우선의 자리를 차지하면서 사람들은 디자인을 'making money'의 도구로만 여겨왔다. 누구나 디자인의 차이가 제품 가격의 차이라고 인정하듯이, 소비자는 디자인을 돈과 교환되는 가치로, 판매자는 판매 촉진을 위한 도구로 이용해왔다. 인간을 위해 태어난 디자인의 기본 정신은 사라지고 천박한 소비를 부추기는 도구로 전락해버렸다. 이런 위기에서 벗어나는 길은 다시 기본으로 돌아가는 것이다. 다행스럽게도 디자인이 인간의 삶을 편안하고 풍요롭게 만드는 본연의 역할을 해야 한다는 요구가 커지고 있다.

세상 모든 일이 그렇듯, 디자인의 변화도 작고 기본적인 것부터 시작해야 한다. 디자인 교육 단계부터 디자이너로서의 올바른 마음가짐과 자세를 가르쳐야 한다. 디자이너들은 주변의 작고 사소한 것부터 개선하고 디자인하는 일에 관심을 갖고 실천해야 한다. 이렇게 하면 우리 삶은 윤택해지고 자연

[8] 「'나는 3D다' 펴낸 스타 디자이너 배상민 교수」, 『동아일보』, 2014년 8월 30일.

은 회복될 것이다. 이것이 시작이고 첫걸음이다. 디자인이 변화시킨 세상을
보고 싶다.

참고 자료

• 김은산, 『비밀 많은 디자인씨』, 양철북, 2010.
• www.accessibleicon.org
• www.advercan.com/sodaseal/
• 「오창원이 만난 윤호섭 국내 1호 그린 디자이너」, 『중부일보』, 2014년 6월 24일.
• 「'나는 3D다' 펴낸 스타 디자이너 배상민 교수」, 『동아일보』, 2014년 8월 30일.

좋은 디자인은 세상을 어떻게 바꾸는가?

방경란 \

디자인? 사람이 답이다

류명식 \

누구를 위해 디자인할 것인가?

이리나 리Irina Lee \

디자인을 통해 사회에 보답하다

김현선 \

칭찬은 범죄도 줄인다

디자인?
사람이 답이다

방경란

상명대학교 디자인대학 교수

좋은 디자인은 좋다

AEG 시계 디자인(20세기 초).

삐리리 딩동 삐리리 딩동.

시계의 알람 소리에 놀라 피곤한 몸을 뒤척이다가 힘겹게 기지개를 켜며 부스스 눈을 떠본다. 아침이다. 아직도 잠이 덜 깬 비몽사몽간에 눈을 찌푸리며 벽에 걸린 시계를 본다. 나갈 채비를 시작할까. 10분만 더 잘까……. 잠시 마음속에서 갈등한다.

'몇 시지?'

순간, 정신이 번쩍 들었다.

"앗! 9시가 넘었다! 늦었다! 빨리 일어나야 해!"

눈앞은 아직 뿌옇고 눈도 잘 안 떠지지만 시계 속 숫자가 선명하게 한눈에 들어온다. 보기 좋다.

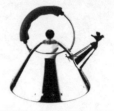

마리안 브란트의 금속 주전자(20세기 초).　　　마이클 그레이브스의 소리 나는 주전자(20세기 중엽).

　　　　벌떡 일어나서 주방으로 갔다. 아무리 바빠도 아침 커피는 포기할 수 없기 때문이다. 식탁 위에 놓여 있는 반짝이는 주전자에 물을 붓는다. 아침 햇살에 금속 표면이 아름답게 빛나는 멋진 주전자다. 향기 좋은 커피 냄새가 온 집 안에 퍼지면 기분이 좋아진다.

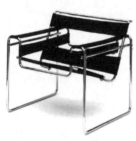

마르셀 브로이어의 의자(20세기 초).

베르너 팬톤의 플라스틱 의자(20세기 중엽).

내가 좋아하는 의자에 앉아 커피를 마신다.

'아, 좋다! 정말 좋다.'

제임스 다이슨의 날개 없는 선풍기(20세기 말엽).

초여름 아침이라고 하기에는 너무 덥다. 선풍기로 더위를 달래면서 외출 준비를 서두른다.

'아, 시원하다. 좋다! 정말 좋다.'

나쁜 디자인은 나쁘다

현관으로 바삐 달려 나간다. 신발장을 열었다. 아껴두었던 하이힐이 눈에 들어온다.

'오늘은 멋 좀 부려볼까.'

버스 정류장을 향해 열심히 뛴다. 상쾌한 아침공기가 기분 좋다. 그런데 균형 잡기가 좀…… 힘들다. 오랜만에 하이힐을 신고 뛰었더니 숨도 차고 좀 버겁다. 살짝 후회가 밀려왔다. 그 순간!

하이힐 사용자를 전혀 배려하지 않은 위험한 보도블록.

"아악!!"

아뿔싸! 난리 났다. 큰맘 먹고 구입했던 구두 한 짝이 벗겨져버렸다.

헉! 짝짝이 발로 길바닥에 섰다.

'이를 어쩌나!'

보도블록 틈새에 굽이 끼는 바람에 발목이 삐끗했다. 나쁜 보도블록 때문에 상쾌했던 기분이 순식간에 나빠졌다. 아파서 울고 싶었지만, 꾹 참았다. 아픈 발목을 달래면서 간신히 버스에 올랐다. 엉망이 된 구두 굽. 화가 나고 속이 쓰리다. 생각할수록 기분이 나쁘다.

'나쁘다! 너무 나쁘다.'

이상한 디자인은 이상하다

버스에서 내려 아침 회의가 있는 빌딩으로 들어갔다. 서둘러 엘리베이터를 탔다. 버튼을 눌러야 하는데 정신이 없다. 어디를 눌러야 하는지 헷갈린다.

'아…… 1, 2, 3, F? 겨우 찾아냈다. 앗! 잘못 눌렀다. 이런…….'

자주 가는 빌딩의 낯익은 엘리베이터인데도 번호판의 순서와 위치가 매번 헷갈려 잘못 누르기 일쑤다. 퍼즐 맞추기라도 하듯이 내가 원하는 층을 찾기에도 바쁘다. 그러다가 문득 이상한 것을 발견했다. 평소에도 좀 궁금했는데, 4라는 번호 대신 F를 사용하는 이유가 무엇일까? 처음 4대신 F를 사

번호 나열의 순서와
의미 전달이 안 되는,
이상한 엘리베이터 번호판.

용했던 사람은 어떠한 이유에서 그렇게 했는지 몹시 궁금하다. 바쁜 와중에 왜 이런 생각이 들까? 나도 이상하다. 빨리 문을 닫자.

'어디 있지?'

닫힘 버튼이 있어야 할 자리에 이상하게 숫자가 적혀 있다.

'이상하다. 이상해! 진짜 이상해.'

순간 식별이 가능해야 할 화장실 사인 디자인의 모호한 사례.

회의실로 가기 전에 화장실을 급히 찾았다. 어디로 가야 할까?

'잘 모르겠다. 이상하다. 이상해!'

화장실을 찾느라 시간이 걸려 회의 시간에 조금 늦었다. 미안한 마음에 조심조심 걸음을 옮기는데 구두 굽이 말썽이다. 똑똑 따각 따각.

아침 일이 생각나 다시 기분이 언짢았다. 아침부터 마음이 뒤숭숭하더니, 언짢은 일이 계속되는 것 같아 속상하다. 지루한 회의 내내 답답한 마

음을 추슬러보았다. 회의가 끝나면 저녁에는 반가운 친구들을 만날 약속이 있다. 마음을 가라앉히고 겨우 평정심을 찾았다. 대세에 지장 없는, 부질없는 논쟁은 회의의 일상적인 수순이다. 다행히 서로의 타협점을 찾고 잘 마무리하면서 간신히 회의가 끝났다.

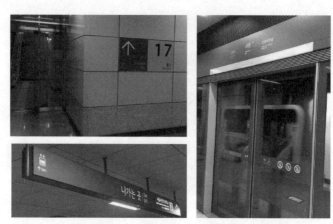

기존 노선과는 차별화된 사인 디자인이 적용된 지하철 9호선. 글자의 크기가 작아 불편하다.

회의 내내 참고 있었던 답답함이 바깥공기를 맞으면서 사라졌다. 게다가 반가운 친구들 만날 생각에 기분이 더욱 좋아졌다. 약속 장소를 찾아 붐비는 지하철을 탔다. 가까운 거리였지만 몇 번이나 갈아타기를 반복하다 겨우 목적지 역에 도착했다. 주위를 둘러보니 지하철 역사 안에 있는 사인물의 세련된 형태와 색이 아주 마음에 든다. 그런데 출구를 찾으려고 보니 표지판의 글씨들이 뿌옇다. 글씨 크기가 작아서 잘 안 읽힌다. 방금 전까지 디자인이 잘 되었다고 생각했는데, 혼란스럽다. 이상했다.

멀리서는 잘 읽히지 않아 일부러 앞으로 가까이 가야 방향을 알 수 있다. 나는 왜 이렇게 빨리 노안이 왔는지, 혼잣말로 투덜거렸다. 표지판으

로부터 1미터 앞까지 걸어와야 겨우 식별이 가능했다.

'아, 저쪽으로 가야 되는구나!'

간판개선사업을 통해 재정비된 사인 디자인(서울시 송파구).

바깥으로 나오기까지 계단과 에스컬레이터를 번갈아 가면서 한참을 올라왔다. 출구 밖으로 간신히 빠져나와 약속 장소가 있는 건물을 찾았다. 간판들이 빨주노초파남보 다양한 무지개 색깔로 화려하기 그지없다.

'어디에 있지? 아…… 복잡해.'

어디가 어디인지 잘 모르겠다. 분명 간판 정비 사업을 통해 개선되었다는 간판 디자인인데, 왜 이렇게 복잡한지. 저마다 자신만을 쳐다봐 달라는 듯, 크기는 같지만 서로 다른 알록달록하고 선명한 조명들에 눈이 부시고 피곤하다. 건물은 안 보이고 간판 글씨들만 뚜렷하게 보인다. 그런데 내가 찾는 곳은 전혀 안 보인다.

'이상해. 정말 이상해!'

'오늘 하루는 정말 이상한 일들만 가득했어.'

탄식이 저절로 나왔다. 겨우 약속 장소를 찾았다. 저 멀리, 친구들의 모습이 보였다. 반가웠다.

"내가 너희 때문에 오늘 하루가 어쩌고저쩌고……."

기분이 좋아졌다. 친구들의 웃음소리와 시원한 물 한 잔이 나를 기분 좋게 해줬다.

오늘 하루 일기 끝.

좋은 디자인은 웃음을, 행복을, 건강한 삶을 선물한다

디자인은 편리하고 안락하고 정확하고 명쾌하고 아름다운 내용들이 어우러져야 한다. 그런데 우리는 그중 어느 하나만을 과대하게 해석하거나 과잉되게 적용하는 실수를 저지르곤 한다. 그런 실수들은 자칫 다양한 요소들을 뒤죽박죽 섞어버려 디자인을 엉망진창으로 만들기 일쑤고, 많은 문제점들을 낳는다. 편리한 장치를 만들려다 보니 너무 어렵거나 오히려 불편하거나 번거롭게 돼버렸다. 명쾌하고 아름답게 만든다는 이유로 너무 가볍고 휘황찬란하며 경박한 디자인이 되는 사례들도 흔하게 보인다. 언제부터인가 너무 많은 디자인이 난무하는 한국 사회가 되었다. 그러다 보니 이상한 디자인투성이다. 너도 디자이너, 나도 디자이너, 이것도 디자인, 저것도 디자인, 모두가 디자이너가 되었고, 모든 것이 디자인되었다. 이상한 디자인, 모호한

디자인 천국이 되어버렸다.

　디자인은 결코 단순하지 않다. 인간을 알고 생활을 이해하고 공동의 이익이 우선되어야 하며, 기본적으로 아름답고 기분 좋은 요소들이 드라마틱하게 구성되어야 한다. 좋은 디자인은 다양한 요소와 원리들이 교묘하게 얽혀 있으면서도 서로 어울려야 한다. 물론 하나의 해답이 없으므로 오랜 연습과 경험과 연구가 필요하다. 어떤 인생이 행복한지, 정확한 해답이 없는 것과 같다. 하지만 적어도 좋은 디자인에 대해서 큰 줄기와 맥락은 하나로 정리할 수 있다. '사람'이 중심이 되어야 한다는 것이다.

　사람들은 무슨 생각을 할까, 사람들은 어떤 삶을 좋아할까, 사람들은 무엇을 원할까를 진지하고 깊게 생각하고 또 생각해서 정리할 수 있다면, 적어도 정답에 가까운 방향을 찾을 수 있을 것이다. 작은 배려와 이타심이 인간과 인간의 관계에서 가장 중요하듯이, 디자인에서도 다양한 사람들의 모습 속에서 공통적인 기쁨의 요소를 찾아내어 적용하는 것이 곧 디자이너의 일이고 사명이기도 하다. 한 순간의 이익을 우선시하거나 생각 없이 유행에 편승하거나 타 학문과의 융합을 운운하면서 디자인을 억지로 끼워 맞춰서는 안 될 것이다.

　스스로를 디자인 전문가라고 착각하는 사람들에게 전하고 싶은 말이 있다. 디자인 교육자인 나 또한 명심해야 하는 말이다.
　"꼿꼿한 자존심과 명쾌한 판단력으로 기분 좋은 디자인으로 나아갑시다. 사람이 답입니다."
　디자인을 가볍게 생각해서는 안 되겠지만, 그렇다고 너무 무겁고 심

각하게 생각해서도 안 된다. 누구나 다 이해할 수 있고 많은 사람들에게 좋은 느낌을 준다면 충분하다. 우리들 모두가 좋으면, 너도 좋고, 나도 좋을 테니까. 좋은 디자인은 그런 것이다.

사람에게 즐겁고 건강한 웃음을 줄 수 있어야 참된 디자인이다.

누구를 위해
디자인할 것인가?

류명식

(사)한국디자인단체총연합회 회장, 홍익대학교 디자인콘텐츠대학원 교수

독일의 산업 디자이너 디터 람스는 1955년부터 1997년까지 브라운
에서 일하며 레코드 플레이어 SK-4, 고화질 슬라이드 프로젝트 D 시리즈
등 세계 디자인사에 길이 남을 전설적인 제품을 만든 것으로 유명하다. 아울
러 그가 오랜 경험을 바탕으로 세운 '좋은 디자인을 위한 원칙 열 가지'도 널
리 알려져 있다.

Good design is innovative.

좋은 디자인은 혁신적이다.

Good design makes a product useful.

좋은 디자인은 제품을 유용하게 한다.

Good design is aesthetic.

좋은 디자인은 아름답다.

Good design makes a product understandable.

좋은 디자인은 제품을 이해하기 쉽게 한다.

Good design is unobtrusive.

좋은 디자인은 불필요한 관심을 끌지 않는다.

Good design is honest.

좋은 디자인은 정직하다.

Good design is long-lasting.

좋은 디자인은 오래 지속된다.

Good design is thorough down to the last detail.

좋은 디자인은 마지막 디테일까지 철저하다.

Good design is environmentally friendly.

좋은 디자인은 환경 친화적이다.

Good design is as little design as possible.

좋은 디자인은 할 수 있는 한 최소한으로 디자인한다.

이 원칙은 오늘날에도 새로운 제품을 기획하고 디자인할 때, 이 디자인이 정말 좋은지 아닌지를 판단하기 위한 체크 리스트로 매우 유용하다. 디자인은 '인간 삶의 질 향상' 또는 '더 나은 삶을 위하여'라는 목표로 진화해왔다. 디자인을 단지 산업 경쟁력을 높이는 도구로 여기던 시기도 있었지만, 이제 우리는 디자인을 통해 삶에 편의를 더하고 생활의 품격을 높일 수 있다는 새로운 가치를 발견하고 실천해가고 있다. 디자인은 과학 기술의 발전과 더불어 복잡하고 번거로운 일손을 덜어줌으로써 생활에 여유를 주기도 하고, 인간에게 감각적인 만족을 줌으로써 일상을 더 아름답게 만들어주기도 한다.

1960년대 전후 응용미술과 공예미술의 개념에서 출발한 우리나라의 디자인은 정부의 수출진흥정책에 힘입어 국가산업과 경제 개발 과정에서 중요한 역할을 담당해왔다. 1990년대에 들어서면서 디자인은 정부관료, 심지어 정치인에게도 익숙한 용어로 자리 잡았다. 기업 경영인, 학자, 관료들은 디자인을 기업 경쟁력, 국가 경쟁력, 디자인 산업 등 전체 산업에서 기본적으로 갖추어야 하는 인프라라는 인식을 갖게 됐다.

산업사회 비판 이론에 힘입어 디자인을 인간의 근원적인 조형활동으로 해석하려는 인류학적 관점도 등장했다. 인간이 만든 모든 물질적인 창조물을 디자인이라고 정의하는 이론도 있다. 이러한 개념은 대개 두 가지 관점에서 비롯된다.

첫째, 시장 지향적 디자인을 반대하는 반디자인 운동에서 비롯된 이론으로, 인간이 창조한 조형물에 대해 상징적이고 의미론적으로 연구하려는 경향이다. 둘째, 윤리주의 방향에서 '좋은 디자인'에 대해 비판함으로써 디자인을 새롭게 바라보려는 경향을 말한다. 산업 발전 과정에서 발생하는 환경문제에 초점을 맞추면 디자인의 발달이 종국에는 인간의 생존을 위협할 것이라는 위기의식으로 연결되고, 따라서 '산업디자인 무용론'이라는 극단적인 주장도 나온다.

후기 산업 사회, 정보화 사회로 규정할 수 있는 오늘날, 우리는 경제적 · 환경적 위기에 봉착해 있다. 특히 기술 중심의 진보가 생물학적 생태계를 파괴할 것이라는 위기의식은 디자인에 큰 영향을 미치고 있다. 현재의 디자인 상황은 기존의 것을 재디자인Re-design하는 차원을 벗어나지 못하기 때문에, 생태환경의 위기를 해결하는 데에 도움이 되지 못한다는 주장이 지배적이다.

이처럼 디자인이 탄생하고 발전해온 과정을 살펴보면, 디자인은 수주산업의 형태, 즉 고객의 새로운 요구에 부응하며 경제활동이란 틀 안에서 성장해왔다는 것을 알 수 있다. 그러다 보니 디자이너들은 디자인을 절실히 필요로 하는 이들보다 디자인을 통해 매출을 높이고 시장을 확대하려는 기업의 편에 설 수밖에 없었다. 기업과 주요 소비자 계층의 요구에 집중하면서, 그 혜택을 지극히 한정된 대상에만 제공해온 것이다.

더 나은 삶을 위한 디자인

더 나은 삶을 위한 디자인에 대한 필요가 대두된 지 오래다. 한데 그런 디자인은 구체적으로 누구를 위한 것이어야 하는가? 사회가 다원화되면서 구성원도, 문제도 그 양상이 매우 다양해졌다. 예를 들어, 노인문제는 이제 피할 수 없는 가까운 미래의 현실이 됐다. 실업자, 도시 빈민 등도 디자인계에서 간과할 수 없는 과제다. 정부 차원의 대책이 부족한 상황에서 장애인을 위한 디자인과 이를 포괄하는 유니버설 디자인도 여전히 갈 길이 멀다.

고령화 사회니 실버산업이니 하는 용어도 이젠 익숙해졌지만, 동시에 '늙고 오래됨'이 미美와 추醜의 이분법에선 여전히 추의 영역에 있는 것도 사실이다. 추한 것은 으레 외면하던 패션산업은 노인에게 특히 냉혹했다. 요란한 색깔에 프릴 장식이 달린 아동복은 만들어도 후줄근한 자루 같은 옷은 만들고 싶지 않다는 것이 패션 디자이너들의 일반적인 생각이었을 것이다. 그런데 노인 패션이라는 낯선 시장에 용감하게 발을 내딛은 디자이너가 있다. 28세의 젊은 프랑스 디자이너 파니 카스트Fanny Karst다.

파니 카스트가 'The Old Ladies Rebellion'(나이 든 여자들의 반란)이라는 이름의 브랜드를 만들어 선보인 노인을 위한 패션은 소외 계층에게 자유로운 선택의 기회를 부여하는 좋은 디자인의 예다. 고령화 사회를 준비하기 위해 의료 시설이나 노인 여가 시설 확충 등 여러 방안이 논의되고 있지만, 노년을 새로운 삶으로 인식하고 생산적인 삶의 단계로 이끌어갈 제대로 된 접근은 아직 미흡하다. 그래서 더욱 노인을 위한 패션이 신선한 것이다.

'The Old Ladies Rebellion' 홈페이지.

'노인 패션'에 과감하게 뛰어든
패션 디자이너 파니 카스트.

유럽의 여러 패션 매체에서
'The Old Ladies Rebellion'을 소개했다.

파니 카스트가 디자인한
나이 든 여성들을 위한 옷.

노인 패션은 나이와 무관한 미적 감수성을 존중하고, 적극적인 자기 표현을 통해 삶의 활력을 충전하도록 도와준다. 이는 노인층을 미래 사회가 떠안아야 하는 사회적, 경제적 부담이 아니라, 새로운 활기를 만들어내는 사회 구성원으로 받아들이기 위한 시도다. 카스트도 실제로 자신의 할머니에게 멋진 옷을 만들어주고 싶어 이 일을 시작했다고 한다.

카스트가 디자인한 옷은 대부분 형태가 비슷하다. 어깨부터 종아리 부근까지 거의 일자로 떨어지는 '시프트Shift 드레스'가 대부분이다. 노인의 몸을 편하게 감싸줘야 하기 때문이다. 대신 호리호리하게 보여야 한다는 여성복의 지상 명제는 '트롱프뢰유Trompe l'oeil'(눈속임 효과)로 실현시켰다. 드레스 옆단에 허리춤부터 넓어지는 긴 천을 덧대고, 뒷모습은 투피스처럼 끊어 허리선을 만들었다. 옷에 새겨진 'Not at your age'(나잇값도 못하고), 'Let's begin with the end'(다시 시작이야) 등의 재치 넘치는 슬로건은 "나이가 적건 많건 로큰롤 정신을 누릴 수 있어야 한다"는 카스트의 신념을 반영한 것이다. 가격대는 500~600파운드로 비교적 비싸지만, 개인별 맞춤 재단에 모든 공정이 수작업으로 이루어진다는 점을 감안하면 과한 편은 아니다.

'The Old Ladies Rebellion'의 반응에 힘입어 두 번째 브랜드 'The Englishwomen's Wardrobe'(영국 여자의 옷장)를 발표한 카스트는 『르 피가로』, 『옵저버』 같은 유력 매체에 소개되면서 좋은 반응을 얻고 있다.

사람들은 나이에 상관없이 누구나 다른 사람의 눈에 띄고 싶다는 욕구를 가지고 있다. 옷이란 단순히 몸을 보호해주는 기능을 뛰어넘어, 욕망을 실현하는 매개체다. 우리는 마음에 드는 옷을 걸치면서 기쁨을 느끼고, 이를

통해 자신의 취향을 드러낸다. 몸치장은 문명화 과정의 중요한 코드다. 옷의 1차 기능은 몸을 보호하는 것이고, 2차 기능은 멋을 창조하는 것이다. 이제 패션은 멋과 아름다움을 넘어 개성을 표현하는 도구로 적극 활용되고 있다. '하의 실종' 등 과감한 옷차림도 거리에서 쉽게 만날 수 있다.

그러나 노인들의 패션은 선택의 폭이 지극히 제한적이다. 대부분의 패션 디자이너들은 젊고 날씬한 체형의 소비자들에 맞춰 디자인하며 자신의 작품이 최대한 돋보이길 원한다. 이쯤에서 패션 디자이너들뿐 아니라 세상의 모든 디자이너들에게 '우리는 누구를 위해 디자인할 것인가?'라는 질문을 다시 던져본다. 이에 대한 답으로 디터 람스의 열 가지 원칙에 감히 한 가지를 더해본다.

좋은 디자인은 소수에게도 선택의 기회를 준다.

끝으로 스티브 잡스의 전기 『스티브 잡스』에서 본 문구로 글을 마친다.

대부분의 사람들에게 디자인은 '겉모습'을 뜻합니다. 하지만
내 생각엔, 그건 디자인의 의미와 정반대입니다. 디자인은
인간이 만든 창작물의 근간을 이루는 영혼입니다. 그 영혼이
결국 여러 겹의 표면들을 통해 스스로를 표현하는 것입니다.

참고 자료

• 정시화, 『한국의 현대디자인』, 열화당, 1981.
• 월터 아이작슨, 안진환 옮김, 『스티브 잡스』, 민음사, 2011.
• 《Less and More—The Design Ethos of Dieter Rams》 전시 도록.
• 「누구를 위해 디자인할 것인가?」, www.designdb.com
• www.oldladiesrebellion.com

디자인을 통해
사회에 보답하다

Giving Back Through Design

이리나 리Irina Lee

그래픽 디자이너, 크리에이티브 디렉터, NY/AIGA 에디터

번역: 윤수연

2009년, 나는 뉴욕에서 스쿨 오브 비주얼 아트School of Visual Arts 디자인 경영 석사 프로그램 1학년 과정 중에 있었다. 당시 나의 지도교수였던 마틴 케이스Martin Kace는 나에게 깊은 영향을 주었다. 그의 용기, 카리스마, 그리고 수그러들 줄 모르는 열정은 나에게 많은 용기를 주었다. 그해 여름, 운 좋게도 그의 스튜디오 '엠팍스Empax'에서 인턴을 할 기회를 얻었다. 엠팍스는 주로 정부 관련 기업, 변호단체, 커뮤니티 등의 클라이언트에게 디자인 솔루션을 제공하는 비영리 디자인 스튜디오다. 여덟 명의 구성원, 그들과 함께하면서 내 인생과 커리어는 변화의 여정을 걷기 시작했다.

엠팍스에서 일하기 전, 나에게 좋은 디자인이란 한정된 개념의 조각들일 뿐이었다. 아름다운 타이포그래피, 세련된 레터링, 휘황찬란한 색과 출력 기술, 파괴적인 상호작용 경험 등등 말이다. 이런 요소들은 분명 '그래픽 디자인'을 완성시킬 수는 있지만, 사용자나 클라이언트의 필요를 고려하지 않는 위험성이 있는 디자인, 즉 '디자인을 위한 디자인'으로만 작용할 수도 있다. 다행히 나는 케이스 교수와 함께 일하면서 사회 변화에 관련된 복잡한 문제들을 다룰 때 디자인의 역할이 얼마나 중요한지 알 수 있었다. 또한 디자이너로서 어떻게 해야 실용적이고 성과지향적인 결과물을 내놓을 수 있는지, 감정적으로 공감할 줄 알고, 겸손하고 희망적이며 진보적일 수 있는지도 배웠다.

조슈아 벤처 그룹 프로젝트

우리가 가장 먼저 씨름했던 프로젝트 중 하나는 '조슈아 벤처 그룹 Joshua Venture Group' 프로젝트로, 지역단체의 브랜드를 어떻게 하면 활기 있게 재창조할 것인지에 관한 내용이었다.

과제

획기적인 유대인 벤처였던 '조슈아 벤처'는 3년의 긴 공백을 깨고 비영리 단체에 합류하고자 다시 준비 중이었다. 그들에게 필요한 것은 예전의 아이덴티티를 상기시키면서 동시에 새로운 활기를 불어넣는 비전과 리더십을 반영한, 새로운 아이덴티티였다. 엠팍스는 예전에 조슈아 벤처를 지지하던 사람들에게 옛 기억을 떠올리게 하면서도 재구성된 단체의 모습이 보이길 원했다.

솔루션

유대인 사회적 기업이라는 정체성과 그들이 모은 자금으로 운영되는 단체임을 강조하기 위해 '그룹'이란 단어를 덧붙여 이름을 '조슈아 벤처 그룹'으로 바꾸고, 이를 반영한 비주얼 아이덴티티 디자인을 시작했다. 시각적 모티프는, 이스라엘 민족에게 약속의 땅임을 보여주기 위해 커다란 포도송이를 가져온 것으로 널리 알려져 있지만, 최초의 스파이였던 '여호수아Joshua' 에피소드에서 따왔다. 그렇게 만들어진 포도송이 이미지는 조슈아 벤처 그룹의 정체성을 차별화시켰다.

효과

조슈아 벤처 그룹 웹사이트의 방문자들이 크게 증가했고, 이전 유저

조슈아 벤처 그룹 프로젝트.

들과 새로운 유저들이 자연스럽게 섞였다. 구성원들은 새로운 브랜딩으로 단체에 대해 자부심과 자신감을 갖게 됐다.

석사 과정을 마친 뒤 나는 엠팍스에서 프리랜서 디자이너로 일하게 됐다. 케이스 교수는 '좋은 디자인이란 도움을 필요로 하는 단체의 복잡한 문제들을 찾아내고 도와주어 함께 일하는 것'이라는 가르침을 주었다. 사회 정의를 위한 디자인 분야는 '사회 변화를 위한 디자인' '사회 혁신적 디자인' 등 다양한 이름으로 불린다. 하지만 그 전제는 달라지지 않는다. 바로 디자이너가 지역단체를 디자인을 통해 강화시키는 것이다. 케이스 교수의 현명한 프로젝트에 동참하면서 나는 조형적 완성도를 높이는 것에 그치지 않았다. 사회문제를 언급할 때마다 꼭 등장하는 공공정책, 교육 등의 영역까지 결합하는 디자인을 추구하게 됐다.

HPAC 프로젝트

엠팍스의 또 다른 클라이언트였던 '헌츠 포인트 얼라이언스 포 칠드런Hunts Point Alliance for Children'(이하 HPAC) 프로젝트는 어려운 현실을 인정하면서도 '희망'을 부각시켜야 하는 도전적인 작업이었다.

과제
헌츠 포인트는 미국 동부에서 가장 가난한 지역으로 손꼽히는 곳이다. 이 지역 주민들에겐 희망을 말하고, 도와줄 리더가 필요했다. 헌츠 포인

Main: Website featuring a dynamic content management system
Right Top: The Hunts Point Alliance for Children logo on a business card
Right Middle: Hunts Point Alliance for Children stationery suite
Right Bottom: The Hunts Point Alliance for Children old logo

HPAC 프로젝트

트 공동체에서 몇 년간 활동하며 제법 단단하게 뿌리를 내린 HPAC는 주민과 아이들을 위해 굉장히 진지하게 헌신하고 있다는 것, 그리고 그들에게 지금까지와는 다른 최고의 순간을 선사할 것임을 보여주길 원했다. 과연 어떻게 해야 주민과 아이들, 기부자들, 다른 지역 비영리 단체들이 제대로 소통할 수 있을까?

솔루션

우리는 가장 먼저 사진을 찍기 시작했다. 굉장히 많은 양의 사진을 찍었다. HPAC는 아이들을 돕기 위해 서로의 공통분모를 보여주는 10여 개의 다양한 서비스를 위한 자료실 역할을 하고 있어서, 이를 사진으로 보여주는 것이 최우선 과제였다. 자료들이 워낙 복잡해, 텍스트나 차트보다는 아이들의 이미지를 직접 보여주는 것이 대중의 관심을 끌기에 효과적이라고 판단한 것이다.

효과

HPAC가 하는 여러 가지 일에 관한 정보가 웹사이트, 각종 출력물, 상품, 가게 사인과 고용인들의 직장을 통해 퍼지기 시작했다. 새로운 아이덴티티를 알리기 위해 모두를 아우르는 이러한 접근방식은 HPAC를 하나로 만들어주었고, HPAC의 작업에 힘을 실어주었다. 그들의 새로운 웹사이트는 관련된 사람들을 서로 연결시키고 참여하게 만들어주는 장이 됐다. 동시에 HPAC가 가져온 주목할 만한 변화의 증거 역할을 하게 됐다.

디자인과 사회의 상생, 어떻게 시작할 것인가?

- 개인적 신념을 공유하는 디자인 스튜디오와 함께해라.
- 사회를 긍정적으로 변화시키기 위해 노력하는 사람들과 네트워킹하라.
- 디자이너로서 자신에게 무엇이 중요하고, 왜 그것이 중요한지 찾아내라.

- 자신의 프로젝트를 후원할 수 있는 단체를 조사하라. 예를 들어, 'Sappi Ideas that Matter'는 1,250만 달러의 자금을 여러 비영리 단체와 함께 지역 사회와 지구 환경을 개선할 수 있는 솔루션을 내는 디자이너들을 위해 쓰고 있다. 1999년 이후로 지금까지 500팀이 넘는 비영리 단체와 관련 프로젝트가 이 기금의 지원을 받아왔다.
- 강하고, 획기적이고, 의미 있는 디자인 작업을 하라.
- 스스로를 믿어라.

나의 스승 케이스 교수는 2013년 심장마비로 세상을 떠났지만, 그의 디자인 프로젝트, 디자인 경영 교육 등의 발자취는 여전히 내게 영감을 준다. 사회 변화를 위한 디자인은 케이스 교수 같은 선구자들에 의해 만들어지고 정의된다. 지금, 그리고 앞으로도 디자이너들은 언제나 "실용적, 성과지향적, 감정적으로 공감하고, 겸손하고 희망적이며 진보적"이어야 한다.

칭찬은
범죄도 줄인다

김현선
김현선디자인연구소 소장

"왜 디자인하는가?" 누군가 이런 우문愚問을 던진다면, 그에 대한 현답賢答으로 에이브러햄 매슬로Abraham H. Maslow의 '욕구 5단계설'을 들겠다. 인간의 욕구는 타고난 것이라 주장하며 그 욕구를 강도와 중요성에 따라 5단계로 분류한 이 이론은 디자인은 치장에 불과하다는 세간의 공격에 때로는 칼, 때로는 방패 역할을 해주었다.

욕구 5단계설에 따르면, 욕구란 행동을 일으키는 동기이며, 인간의 욕구는 낮은 단계부터 그 충족도에 따라 높은 단계로 성장해간다. 욕구는 하위 단계에서 상위 단계로 계층적으로 배열돼 하위 단계의 욕구가 충족돼야 그다음 단계의 욕구가 발생한다는 것이 이 이론의 요지다.

1단계는 생리적 욕구로, 먹고 자는 등 최하위 단계의 욕구다. 2단계는 안전에 대한 욕구로, 추위, 질병, 위험 등으로부터 자신을 보호하려는 욕구다. 3단계는 애정과 소속에 대한 욕구다. 일정한 단체에 소속되어 애정을 주고받고자 하는 욕구를 말한다. 4단계는 자기존중의 욕구로, 소속 단체의 구성원으로서 명예나 권력을 누리려는 욕구다. 5단계는 자아실현의 욕구로, 자신의 재능과 잠재력을 발휘해 이룰 수 있는 모든 것을 성취하려는 최고 수

준의 욕구다. 이중 특히 3단계부터가 디자인계의 면죄부로 통용돼왔다. 디자인을 꼭 해야 하느냐는 의문에 디자이너들은 '디자인은 소비자의 자아실현 욕구를 충족시키는 수단이므로 꼭 필요하다'고 답해왔다.

나는 매슬로의 이론이 맞다고 생각하는 한편, 디자이너로서 이를 경계해야 한다고 여긴다. 디자이너들은 자아존중감이 필요한 사람을 디자인의 수혜자라 여긴다. 인간의 자아실현 욕구 덕분에 디자인은 점점 더 활성화됐고, 디자이너는 전문직으로 자리 잡았으며, 이제는 자아실현을 과시해야 하는 사람들을 클라이언트로 규정하고 있지 않은가. 삼각형의 정점에 있는 5단계 욕구에 올라서려는 노력을 처절하게 해온 것이다. 그러다 보니 디자이너들 스스로 그들, 즉 정점에 있는 사람들과 적어도 보이는 것만큼은 비슷해야 한다고 여기게 된 것 같다.

사실 현실로 눈을 돌리면 자아실현의 욕구를 성취한 사람들보다 1단계 욕구조차 해결하지 못한 사람들이 훨씬 많다. 2단계 욕구를 갈구하는 사람들도 다르지 않다. 젊은 시절 자아실현에 치중해 살다가, 안전에 대한 욕구가 절실한 노후를 맞기도 하고, 건강을 잃어 생리적인 욕구조차 혼자 해결할 수 없는 몸이 되기도 한다. 결국 변하지 않는 것은 아무것도 없다. 이처럼 먹고 자는 생리적인 욕구, 안전에 대한 욕구를 해소하길 원하는 수많은 사람들을 위해 디자이너는 다시 배워야 한다. 그 시작은 삶을 대하는 관점을 다양화하는 것이다. 관점을 바꾸면 가지각색의 삶이 보이고, 이를 통해 우리 미래의 모습을 예견할 수 있다.

서울연구원은 2014년 인포그래픽을 통해 서울 시민의 다양한 삶을

도출한 바 있다. 이를 통해 다양한 삶에 대한 관점을 재정립해보는 것은 어떨까.

24만 명

서울시 거주 65세 이상 노인 중 홀몸 노인 수. 노인 5명 중 1명은 혼자 살며, 비율도 점점 증가하고 있다. 더 심각한 것은 고령화 속도가 더 빨라지고 있다는 사실이다. 우리의 도시가 이들에게 얼마나 안전한지 진단해야 한다. 안전에 대한 투자와 예측이 없다면 얼마나 끔찍한 미래가 기다리고 있겠는가. 땅속 지도 하나 없이 개발을 일삼은 우리의 도시가 이상한 디자인으로 인해 얼마나 망가졌는지 신호를 보내고 있지 않은가.

49.6퍼센트

2014년 현재, 서울 시민 10명 중 1명은 노인이다. 2020년엔 7명 중 1명이, 2030년엔 5명 중 1명이 노인층에 진입할 것으로 예측된다. 2040년엔 3명 중 1명이 노인이 된다. 지금 39세에서 40세 초반의 청년이 노년에 접어드는 시기가 되면 서울 시민 3명 중 1명이 노인이란 결론이다. 위험한 것은 노인의 비율이 높아지는 것보다 이들의 현재 생활이다. 이들은 지금 사교육 열풍 속에서 아이를 기르고 있는 세대다. 노후를 대비하기에는 턱도 없는 저임금을 아이들에게 과도하게 쏟아 부으며 살아가고 있다. 지금 이들은 대한민국을 지탱하는 허리 세대지만 OECD 국가 중 가장 오랜 시간 일을 하며 혹사당하고 있다. 앞만 보고 달리는 위험한 세대, 그들은 앞으로 가장 불행한 노인 세대가 될 것이다. 이를 막으려면 학교가 바뀌어야 한다. 교육이 바뀌어야 이들을 예견된 불행으로부터 구할 수 있다. 국가도 해결하지 못하는 이 문제를 디자이너의 참여와 실천으로 조금이나마 바꿀 수 있다고 믿는다.

43.1퍼센트

서울시 맞벌이 부부의 비중은 전체 가구의 43.1퍼센트다. 소득에 따라 상황의 차이는 있으나 맞벌이의 가장 큰 이유는 생활비가 부족하기 때문이다(70.6퍼센트). 자아실현, 여유 등을 위해 일하는 부부는 18.2퍼센트뿐이다. 따라서 아이들이 방치될 수밖에 없다. 맞벌이 부부를 위한 사회적 서비스 디자인이 시급하다.

이것이 5단계 욕구가 충족되길 바라는, 수많은 사람들이 살고 있는 수도 서울의 현재 모습이다. 왜 디자인을 하냐고 다시 묻는다면, 이렇게 말하고 싶다. 사람을 위해, 우리 삶을 위해서라고. 최근 들어 개발을 멈춘 곳 혹은 개발에서 밀려난 곳을 다시 디자인하는 연구 또는 발주가 늘고 있다. 그런 주제로 연구나 발주를 하는 이들이 사람을 보기 시작한 것이다. 반가운 일이다. 정치적인 관점은 제쳐놓고 다양한 삶을 인정하고 자신을 스스로 변화시키는 이들에게 박수를 보낸다.

수군수군 공포길에서 소곤소곤 미담길로

서울에는 형기를 마친 수형자가 사회에 적응하기 위해 일정 기간 머무는 시설이 있다. 그 시설이 들어선 동네의 주민은 낯선 수형자들이 두렵고, 그들은 주민들의 시선이 불편하다. 말하자면 그곳은 또 하나의 감옥인 셈이다. 그들의 활동 시간인 밤에는 주민들이 집에 갇혀 있고, 주민들의 활동 시간인 낮에는 그들이 주민들의 시선에 갇혀 있다.

그래서 '셉티드CPTED, Crime Prevention Through Environmental Design'(범죄예방 환경설계)의 필요성이 제기됐다. 셉티드란 처벌만으로는 범죄예방 효과를 기대하기 어려운 경우, 환경 변화를 통해 범죄 의지를 위축시키고 주민들이 스스로를 지키는 '정주환경'을 만들어가자는 이론으로 최근 '넛지Nudge' 개념과 함께 화제가 되고 있다. 셉티드에서 강조하는 방법은 자연감시, 접근통제, 행위지원, 영역성 강화, 명료성 강화, 유지관리, 이렇게 여섯 가지다.

주거지에 대한 두려움과 불신은 애착과 정주의식을 떨어뜨리고, 이는 높은 전출률로 나타난다. 뜨내기가 많은 지역은 범죄자들을 불러 모은다. 아무도 타인과 주변 환경에 관심을 갖지 않는 곳에서는 범죄를 저지르더라도 수사망을 좁히는 데 시간이 걸려 도주 시간을 벌 수 있으니 말이다. 특히 어두운 밤은 공포의 시간이다. 가로등을 늘리고 조도를 높이는 것으로는 밤길의 안전을 보장할 수 없다. 흉흉한 일이 계속되면 소문도 점점 몸집을 불려나간다. 결국 그 동네는 못사는 동네, 흉악한 동네가 되고 만다.

그곳에 우리의 디자인 사용자가 살고 있다. 부모가 맞벌이를 하느라 집을 비운 동안 방치되는 아이들과 전과자들이 동네 어귀 공원에 한데 섞여 있다. 그 동네의 배경을 알고 보면 아이들이 얼마나 위험한 처지에 있는지 안타까울 뿐이다. 최근 발표된 연구 결과에 따르면, 지역사회 안전 체감도가 낮을수록 주민들은 자신의 건강이 좋지 않다고 느낀다고 한다. 심리적인 불안감이 삶의 질에 직접 관여하는 것이다. 이들을 위해 우린 무엇을, 어떻게 해야 할까? 그 해결책은 뜻밖에도 '칭찬'에서 나왔다. 동네 노인정에서 주민들의 이야기를 들어보았다.

이○○ 할아버지

학교 다니랴 학원 다니랴 바쁜 아이들에게 예절을 가르치고 싶었던 할아버지는 등굣길에 아이들에게 먼저 머리를 숙여 인사를 합니다. 처음에는 낯선 모습에 어리둥절했던 아이들이 이제는 먼저 할아버지에게 인사를 합니다.

손○○ 할머니

"긍정적으로 생각하고, 나보다 남을 위하고, 무엇보다 칭찬을 많이 하는 게 장수의 비결이지." 오늘 나는 누구를 칭찬했는지 돌이켜봅니다.

김○○ 관리소장

"면목 없이 왔다가 면목 차리고 가는 동네라고들 하지. 여긴 좋은 일이 많은 동네야."

박○○ 님

옷 장사를 하는 그는 매년 노인정에 보일러용 기름을 기부합니다. 항상 동네 어르신을 챙기는 면목동 사람이지요.

임○○ 할머니

101세 임 할머니는 "고기 안 먹고 채소 위주로 먹어 건강하지"라며, 건강하게 오래 살고 싶다면 채식을 하라고 권하십니다.

구○○ 할머니

"50번 종점에 살던 시절, 앞을 못 보는 여자가 부르기에 가보니 많이

동네 노인정에 모여 소통하는 면목동 주민들.

아프더라고. 손을 따고 이 병원 저 병원 데리고 다녀 살렸어. 어려운 시절 차비에 보태라고 3,000원을 선뜻 건넨 이웃 아저씨, 모자라는 택시비 걱정 말고 내리라던 기사 아저씨도 고맙고, 무엇보다 지금까지 수박만 보면 나 준다고 사오는 그 여자 남편이 참 고마워. 잊을 수가 없어."

이웃의 아픔을 외면하지 않는 면목동 사람들입니다.

차○○ 할머니

면목동에서 33년째 살고 있는 차 할머니, 수십 년 전 이곳에 사는 큰아들네 가다가 빙판길에 넘어져 많이 다쳤다고 합니다. 그때 어떤 학생이 할머니를 업어 아들 집까지 모셔다드렸는데, 이름을 알아두지 못한 것이 지금도 못내 아쉽습니다. 이젠 중년이 됐을 그 학생, 지금도 면목동에 살고 있을까요?

김○○ 할머니

김 할머니 집 근처에는 함께 살던 아들이 먼저 떠나 홀로 남은 이웃이 있습니다. 87세의 고령에도 이웃을 돌봐주는 김 할머니는 당신의 선행보다 당신을 위해 항상 기도하는 그 이웃의 마음이 더 애처롭고 고맙다 칭찬합니다. 내가 준 것보다 남이 내게 준 것을 더 귀하게 여기는 면목동 사람들입니다.

권○○ 할머니

"면목동은 물가가 싸서 서민들이 살기 참 좋아."

강○○ 님

8년 동안 설날이면 떡 100인분을 노인정 어르신들과 나누는 분입니다.

"훌륭하게 자란 아들이 타국에서 공부하며 받은 도움을 조금이나마 돌려주고 싶은 마음에서 시작했어요."

어느 여학생

몇 년 전 오거리 놀이터 앞에서 살던 이 여학생은 가정폭력과 성이 다른 형제들 틈에서도 꿈을 포기하지 않고 노력해 항상 1등을 놓치지 않았습니다. 가족이 아니어도 관심을 기울이고 기억해주는 이웃들이 있어, 그 학생은 지금도 꿈을 향해 하루하루 성실하게 살고 있을 겁니다.

쌀집 아저씨

8년 전 오거리 놀이터 앞 어린이집 건물에 큰불이 났습니다. 안에 갓난아기들이 20여 명 있었는데, 쌀집 아저씨라고만 알려진 분이 열 대의 소방차가 올 정도로 큰 화재 현장에 뛰어들어 아기들을 구하고 사라졌답니다. 쌀집 아저씨! 그때 그 아기들이 아저씨 품을 기억할 겁니다.

면목동에 50년 거주한 할아버지

"옛날엔 여기가 다 돌산이었어. 돌산 폭파 작업을 하는 날엔 집이 다 흔들렸지. 그래도 변변한 직장 구하기 힘들었던 그 시절에 돌 깨서 먹고살았어. 그때에 비하면 지금은 할 일도 많고, 돈도 많은 세상이야. '돌산가게'란 상점이 생각이 나네. 그만큼 여기가 서울에선 유명한 돌산이었어."

김○○ 할아버지

67년간 면목동에서 살아온 김 할아버지에게 면목동은 이웃끼리 정이 두터운 동네입니다.

"인심 좋고 서로 나눠 먹는 정이 두터웠지. 더 좋은 곳에 나가 살다가 다시 돌아오는 사람들도 있었거든."

면목4동 동장

2001년 면목동에서 1,300세대가 침수되는 물난리가 났습니다. 망우리 고개에서 밀린 물이 상봉까지 찼는데, 그 이후 펌프장이 들어서면서 지금은 "강남은 잠겨도 면목동은 안 잠긴다"고 주민들은 말합니다. 면목동은 물난리 없는, 안전한 동네입니다.

면목4동 노인정 어르신들의 하루

면목4동 노인정 어르신들은 한 달에 두 번 골목 청소를 합니다. 노쇠한 몸으로 느리지만 꼼꼼하게 동네를 가꾸는 어르신들은 "무료하게 있지 말고 좋은 일로 시간을 보내자"며 젊은이들에게 당부합니다. 오늘 우리는 얼마나 시간을 낭비했을까요?

면목 골목 시장 이야기

103세 할머니가 50대부터 이용했다는 면목 시장은 45년의 전통을 가진 곳입니다. 전국 전통 시장 중 현대화 사업을 처음으로 한 곳이기도 합니다. 면목동 주민들이 일주일에 두 번 이상 방문하는 이 골목 시장은 '천원 국수', '이천원 백반' 등이 유명합니다. 맛은 기본이고 인심도 넉넉해 면목동 사람들은 시장 가는 길이 즐겁습니다.

면목동 이야기

예전에는 온통 진흙 밭이었던 면목동, "마누라 없인 살아도 장화 없

인 못 산다"는 말이 전해질 정도입니다. 생활이야 앞으로 나날이 좋아지겠지만, 장화 없인 살 수 없었던 그 시절의 강인한 생명력은 변치 않길 바랍니다.

장수하는 면목동 주민

면목동 사람들은 큰 부는 없지만 큰 욕심도 없습니다. 면목동엔 큰 경사는 없지만 큰 사고도 없습니다. 그래서일까요. 면목동은 유난히 장수하는 주민들이 많습니다.

면목4동 주민센터 북카페 이야기

면목4동 주민센터엔 주민들이 만든 북카페가 있습니다. 주민들이 옥수수, 감자 등을 팔아 마련한 기금으로 시작해 주민들의 기증과 지원으로 완성된 북카페는 동네를 새롭게 만들어주었습니다. 최근 더 활발해진 직업교육은 주민들을 웃게 합니다. 100명이 넘는 수강생들로 북적이는 북카페는 주민들이 직접 만든 면목동 지킴이입니다.

겨울날 노인정에서 100세를 바라보거나 훌쩍 넘기신 어르신들께 갖가지 동네 이야기를 들었다. 수십 년 동안 이곳에서 살아온 이웃들의 이야기다. 특히 젊은 새댁들에게 꼭 들려주고 싶은 말씀이 있다고 했다. 우리 팀은 이 분들의 이야기를 사교육의 사각지대에 있는 동네 아이들에게 들려줘 곁에 든든한 이웃이 있다는 것을 알려주고 싶었다. '맹모삼천지교'라 하지만 현실적 여건이 여의치 않은 이웃들에게 소곤소곤 칭찬을 들려주자. 칭찬은 고래도 춤추게 한다고 했다. 온전치 못한 마음을 품은 주민에게 '착하다, 착하다'라고 주문을 걸고, 결코 만만한 동네가 아니니 함부로 행동하지 마라, 일러주어야 한다.

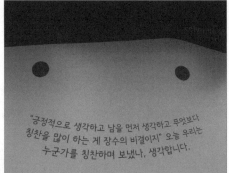

"긍정적으로 생각하고 남을 먼저 생각하고 무엇보다 칭찬을 많이 하는 게 장수의 비결이지" 오늘 우리는 누군가를 칭찬하며 보냈나, 생각합니다.

동네 주민들의 이야기를 보드에 담고 의자에 새겨 골목 입구에 설치했다.
이 길의 이름은 '소곤소곤 미담길'이다.

셉티드 이론을 빌어 설명하자면, 그렇게 해야 동네의 영역성과 명료성이 강화된다. 그래서 동네 주민들의 이야기를 보드에 담고 의자에 새겨 골목 입구에 설치했다. 이 길의 이름은 '소곤소곤 미담길'이다.

좋은 디자인과 나쁜 디자인을 가르는 기준

동네 시장 입구에는 공중전화기가 한 대 있었다. 요새 세상에 공중전화기라니? 차라리 치워버리고 길을 넓혀 보행자를 위한 공간을 확보하자는 얘기가 나왔다. 그러자 많은 사람들이 쓸데없는 짓 하지 말라며 질타했다. 외국인 노동자, 그들의 아이들 등 여러 사정으로 휴대폰이 없는 이들에게 공중전화기는 없어선 안 되기 때문이다. 이들이 디자인의 사용자였다.

시장의 입구를 막고 있던 그 공중전화기는 하루 통화료가 평균 3만 원(KT에 의하면 공중전화 1개 부스의 통화료치곤 적지 않다고 한다)이며, 이 중 80퍼센트가 신고전화라고 한다. 근처엔 전통 시장이 많고, 4가구 중 1가구꼴로 장애인과 기초생활보장 수급자가 거주한다. 공중전화라기보다 비상전화 역할을 하던 아주 기특한 녀석인 것이다. 서울엔 여전히 이런 동네가 많다. 이쯤 되면 삶을 대하는 관점을 바꿔야 한다. 이 공중전화기는 그들을 위해 어떤 모습으로 존재해야 할까?

- 밤에도 잘 보여야 한다.
- 공중전화가 여기 있다는 것을 모두가 알아야 한다.

시장 입구를 막고 있다는 이유로 공중전화기를 치워버리면,
그것은 사용자를 배려하지 못한 '이상한 디자인'이다.
인근 주민들의 비상연락망 역할을 톡톡히 하고 있는 이 공중전화기 주변을
사용자가 쉽게 다가갈 수 있도록 재정비했다.

- 관리되고 있는 시설로 보여야 한다.
- 깨끗해야 한다.
- 가로막히지 않아야 한다.
- 친절해야 한다.
- 사용자가 다가가기 꺼려지지 않도록, 반드시 아름다워
 야 한다.

공중전화기를 치워버렸다면 '개방적 디자인', '비우는 디자인'이라 할 수 있겠지만, 정작 사용자에겐 '이상한 디자인'이다. 혹여 이 공중전화기가 없어진 걸 모르고 신고를 위해 달려왔다가 안 좋은 일이 생겼다면, 이상한 걸 넘어 '나쁜 디자인'이다. 좋은 디자인과 나쁜 디자인을 가르는 기준은 바로 사람이다. 그 디자인이 사람, 특히 사회적 약자들을 위한 것인가, 그렇지 않은가에 따라 갈라진다.

어느 시인이 말했다. 보기엔 높은 곳이 좋지만 살기엔 낮은 곳이 더 낫다고. 낮아서 아무렇게나 살기에 부담이 없다고. 그늘 속에 잠기니 향기도 난다고. 삶에 대한 자세로 곱씹을 만한 이야기라 생각한다. 지하철의 '안전문'에 새겨진 시에서 본 글귀다. 하지만 현실은 그렇지 않다. 낮은 곳은 위험하다. 불결하다. 책임져주지 않는다.

그간 디자인은 높은 곳만을 향해왔다. 물론 그 방법이나 효과성에서 겸손이나 배려 등을 잊지 않았지만, 보편적으로 어떤 분야건 높은 삶의 질을 향해 질주해왔다. 물론 삶의 질은 높아져야 한다. 그러나 삶을 보는 관점은 낮아져야 한다. 그간 우리는 이상하거나 나쁜 관점으로 디자인해왔다. 시각과 태도를 바꿔야 좋은 디자인이 가능하다는 것을 잊지 말자.

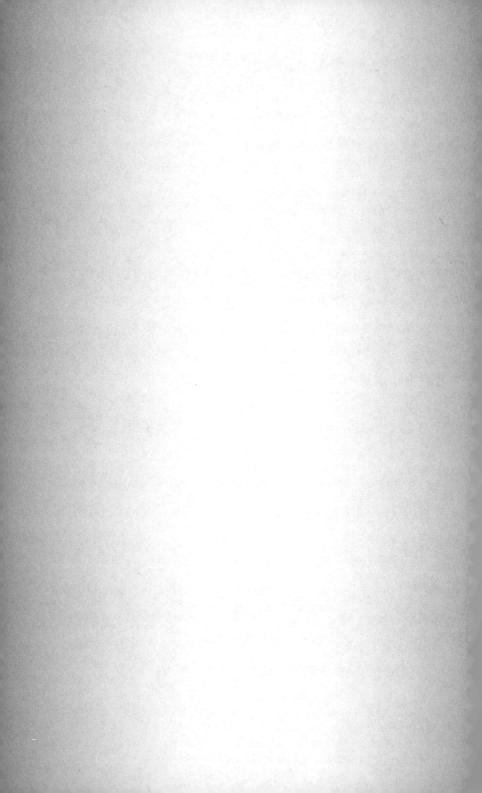

좋거나 나쁘거나 이상한, 그러나 꼭 필요한 디자인

디자인을 필요로 하는
넓은 세상

문 찬

한성대학교 애니메이션 · 제품디자인전공 교수

한국의 디자인 현실을 주의 깊게 살펴보고 함께 생각해보자는 취지
의 디자인 비평서 『디자인은 죽었다』가 출간된 것이 2012년입니다. 두 번째
비평서 『디자인은 독인가, 약인가?』는 2014년 봄에 출간되었죠. 이어서 세
번째 원고 청탁을 받았을 때 저는 참 당혹스러웠습니다. '좋은 디자인과 나쁜
디자인'을 이야기해 달라는 주제 때문이었어요.

좋은 디자인으로 인정받는 대상은 많습니다. 그 기준도 비교적 명확
하지요. 경제적으로는 소비자들이 많이 구매한 상품이며, 사회적으로는 세대
를 넘어 30년이고 50년이고 지속적으로 사람들이 찾고 사용하는 디자인입니
다. 이런 좋은 디자인들은 이미 모두 널리 알려진 것들이므로 새삼스럽게 칭
찬하는 글을 쓰자니 지루하고 재미없을 것 같았습니다. 한편, 나쁜 디자인은
더 걱정스러웠습니다. 소비자에게 외면받아 시장 진입에 실패한 사례는 찾기
가 더 어렵습니다. 기업과 디자이너 입장에서는 실패한 사례를 크게 부각시
켜 알릴 이유가 없잖아요. 반대로 시장에 존재하는 기성 상품의 디자인을 '나
쁘다'고 비평하는 것은 더 복잡한 문제입니다. 만든 사람들 입장에서는 최선
을 다했을 텐데 이를 비판하는 것이 과연 적절한지 생각을 많이 했습니다.

한동안 궁리하다가 제가 연구 주제로 삼고 있는 '사회 트렌드와 디자

인'으로 이야기를 풀어보기로 했습니다. 한국 사회는 변화의 속도가 굉장히 빠릅니다. 그 역동성의 반대급부로 부작용 역시 빠르게 그늘지고 있습니다. 제 연구의 목적은 사람들의 가치관, 생활의 변화는 디자인과 어떠한 상관관계를 형성하는지, 그러므로 디자이너들은 무엇을 인지하고 실행해야 하는지 등입니다. 좋고 나쁜 디자인을 논의할 때 한 개인의 연구에 대입하여 풀어가다 보면 대단히 주관적인 해석으로 흐를 수 있습니다. 그러므로 이 글은 제 개인적 견해이며 객관성은 검증하지 않은 것임을 미리 말씀드립니다.

글의 구성은 제게 가장 익숙한 강의 형식을 취하기로 했습니다. 다수를 대상으로 하는 강연에서는 객관적 사실에 근거하려 애쓰고, 좀 더 조심성을 유지하려 하기 때문입니다. 그럼 시작해보지요.

디지털 문화의 확산

저는 운전을 하지 않습니다. 대중교통 수단으로 출퇴근을 한 지 8년이 되어갑니다. 운전을 하면 스트레스를 많이 받고, 운동이 전혀 되지 않아 지하철과 버스를 이용하는데요, 그중 지하철을 선호합니다. 지하철은 하나의 칸에 많은 사람들이 마주 보며 앉고, 차창 밖이 어두워 시선을 사람들에게 돌려 관찰하기 좋습니다. 지하철은 사람들의 복장, 행동 등을 통해 변화하는 트렌드를 읽기에 좋은 환경입니다. 가령 '의복'은 일상에서 '나'를 표현하는 중요한 도구입니다. 패션 트렌드는 많은 기호들을 제공합니다.

제가 크게 관심을 가진 것은 이동 중인 사람들의 행동입니다. 지하

철은 무료합니다. 사람들은 졸든지 뭔가 보든지 하면서 그 무료함을 달래곤 하죠. 몇 년 전까지는 신문이나 책을 읽었습니다만, 요즘은 거의 모두 스마트폰을 들여다보고 있습니다. 2011년 스마트폰이 출시된 이후 불과 3년 만에 라이프스타일이 바뀐 것입니다. 이 디지털 기기의 영향은 대단합니다. 영원할 것 같았던 신문사들이 경영 위기를 맞았고, 출판사들 역시 큰 어려움에 처했습니다. 21세기가 되어 사람들의 생활 형태에 가장 먼저 영향을 준 것은 PC의 보급입니다. 그리고 휴대할 수 있는 태블릿 PC가 두 번째로 생활을 크게 바꾸었습니다. 태블릿 PC라 할 수 있는 스마트폰의 보급은 라이프스타일에 이어 시장구조까지 크게 바꿔놓았습니다.

디지털 문화의 빠른 확산은 디자인 시장에도 변화를 가져왔습니다. 우선, 디자이너의 가장 중요한 자격이 '잘 그리는 사람'에서 '넓게 생각하는 사람'으로 바뀌었습니다. 손으로 그리던 기교를 디지털 프로그램이 대체하면서 몇 년씩 손으로 그림을 그리는 수련 과정이 필요성을 잃어갔습니다. 그 대신 더욱 깊이 있는 사고력이 디자이너의 주요 자질로 대두됐습니다. 빠르게 변하는 사회에 디자인이 어떠한 역할을 할 수 있으며, 어떤 방향으로 가야 하는지 항상 고민해야 합니다. 이 글의 주제 역시 '디자인의 정체성과 사회'입니다.

다시 지하철 풍경으로 돌아가겠습니다. 사람들 대부분이 모바일 기기를 조작하고 있다고 했습니다. 그들 중 상당수가 게임을 하고 있습니다. 시간을 죽이고 있다고 표현하면 지나칠까요. 디지털 게임은 굉장한 몰입감과 재미를 선사합니다. 저도 한때 PC 게임광이었어요. 십몇 년 전 생각이 납니다. 온라인 PC 게임에 푹 빠져 허우적대던 시절이 있었습니다. 집에서 몇 시간씩 게임을 하고 있으면 아내가 싫어해 일이 많다는 거짓말을 하고 PC방

에서 밤을 새우곤 했습니다. 그러니 일이 제대로 될 턱이 없습니다. 그렇게 몇 달을 몰입하다 보니, 직장과 가정 모두, 그러니까 제 삶이 부서져가는 게 보이더군요. 그래서 모질게 결심하고 게임을 끊었죠. 그때의 두려움이 떠올라 모바일 게임은 아예 시작도 안 했습니다. 이런 게임들의 흡입력을 너무나 잘 알고 있기 때문입니다.

디지털 게임이 주는 쾌감은 대단합니다. 나날이 발전해가는 그래픽에 흥미진진한 스토리까지 더해져 게임의 현실감은 더욱 높아지고 있습니다. 오감으로 가상현실을 체험하는 'VR^{Virtual Reality}' 기술이 상용화되어 게임과 결합하면 그 효과는 극에 달할 것입니다. 게임 속 가상세계에서 나는 영웅도 되고 지배자도 될 수 있습니다. 게임 속 세계를 통제하는 마력은 굉장합니다. 고달픈 현실을 잊을 수 있고 심지어 현실의 소외감을 보상받는 기분까지 느낄 수 있습니다. 그러나 문제는 그 모든 즐거움이 허상이라는 것이지요.

 힘든 현실을 벗어나고 싶어 하는 인간의 욕구는 당연한 것입니다. 휴식은 반드시 필요합니다. 그래서 우리는 여행, 운동 같은 여가를 즐기고 친구들과 술도 한잔 하고 영화를 보거나 악기를 연주하는 등 취미생활을 합니다. 하지만 꼭 해야 할 일을 미루면서, 게다가 거짓말까지 해가며 즐기면 심각한 문제가 발생합니다. 우리 모두 다 알고 있는 사실입니다. 일상에서 벗어나는 쾌감을 주는 인터넷과 디지털 게임은 우리가 현실을 회피하도록 만드는 힘도 엄청납니다. 그 상황까지 가면 모두가 두려워하는 '중독' 증상이 시작되지요.

기술과 라이프스타일 사이에서 균형 잡기

그렇다면 게임 디자인은 나쁜 디자인이고 부도덕한 디자인일까요? 그렇다고 단정할 수는 없습니다. 시장이 워낙 커서 돈이 되는 산업이기 때문입니다. 어차피 인간은 경제활동을 해야 살아갈 수 있고 누구도 여기에서 완전히 자유로울 수 없습니다. 과거에 지나친 텔레비전 시청이 육체적, 정신적 건강을 해친다고 문제가 되었지만 방송은 중단되지 않았습니다. 오히려 더욱 다양해지고 확장됐지요. 이러한 매체가 돈이 되는 시장을 형성하기 때문입니다. 그리고 방송 매체의 확장은 영상 문화를 발전시켰습니다. 나아가 이 모두가 정보화 사회를 여는 긍정적 역할을 했지요.

게임을 기획하고 유통하는 사람들에게 윤리의식과 사회에 대한 책임감을 가지라고 강요할 생각은 없습니다. 그런 것은 과거 독재정권 시절에 만화가 어린이들에게 유해하다는 이유로 기관이 나서서 온갖 말도 안 되는 규제를 했던 것과 비슷합니다. 소비자가 있고 시장이 있는 한, 잘 팔리는 상품은 사라지지 않습니다. 이른바 게임 폐인이 많이 발생한다 해도 법으로 규제하는 것은 미봉책일 뿐, 최선의 선택이 아닙니다. 이는 소비자 개인이 자기 삶을 통제하고 조절 능력을 배양해야 하는 성찰의 문제입니다. 이 성찰이 필요한 상황에 대해서 더 이야기해보겠습니다.

1999년 일본 기업 소니가 로봇 강아지를 출시했습니다. 제품명은 '아이보AIBO'이고, 지능형 로봇이라 학습과 지적 성장 기능이 있다고 대대적인 마케팅을 했지요. 아이보는 주인의 목소리와 움직임을 센서가 감지해 반응하는 인터랙션이 가능합니다. 그래서 어린이용 장난감이라 하기에는 대단히

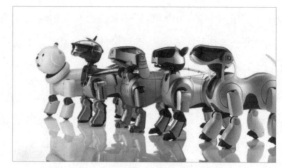

일본 기업 소니가 출시한 로봇 강아지, 아이보.

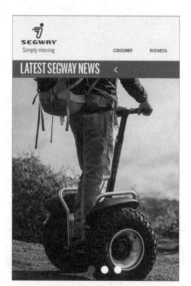

개발 당시 큰 기대를 받았으나,
편의성만을 추구해 실패한 사례 중 하나, 세그웨이.

정교하고 가격도 상당해 현재 200만 원 내외에 판매되고 있습니다. 소니의 아이보 광고 내용은 다음과 같습니다.

> 사람들이 반려동물을 키울 때 결정적인 불편함들이 있다.
> 동물의 털 때문에 알러지로 고생한다.
> 배변을 함부로 한다.
> 목욕도 시켜야 하고 산책도 시켜야 한다.
> 먹여줘야 하고 온갖 예방접종에다가
> 아프면 병원에 데려가야 하는데 비용이 상당하다.
> 휴가 갈 때도 귀찮다.
> 아이보는 이런 불편함을 모두 해결했다.

여러분은 어떻게 생각하세요? 제게는 참 어이없는 제품으로 보입니다. 한국에도 동물과 함께 사는 사람들의 수가 크게 증가하고 있습니다. 등록대상 반려동물이 600만 마리로 추정된다고 하니까요. 우리가 동물을 가족같이 생각하고 같은 공간에서 생활하는 것은 위에 언급된 불편함도 모두 감수하겠다는 뜻 아닌가요? 어려움과 수고가 있어서 더 애정이 생기고, 미운 짓을 해도 참고 예뻐하는 것 아니겠습니까. 동물은 장난감이나 소유물처럼 함부로 취급하면 안 된다는 암묵적인 약속이 있으니 같이 살 수 있는 것이겠죠.

디지털 기술은 굉장히 빠르게 진보 중입니다. 소니의 아이보는 발전하는 기술과 사람의 라이프스타일 간의 균형이 무너지면 어떤 일이 발생하는지 보여줍니다. 불편한 요소는 무조건 제거하고 편리만을 제공하는 제품(디자인)은 삶의 '본질'을 크게 훼손하여 사람의 정신을 오히려 피폐하게 만들

수 있다고 생각합니다. 자본주의 시장에서 아무리 이윤 추구가 중요해도 만들어서는 안 되는 제품(또는 디자인)입니다. 다행스럽게도 아이보는 크게 성공하지 못했습니다.

편의성만을 추구하고 삶의 본질을 망각하여 실패한 사례를 하나 더 들어보겠습니다. 미국의 한 발명가가 개발한 일인용 운송 기기 '세그웨이^{Segway}'입니다. 2001년 특허를 낸 후, 투자가 이루어져 출시됐지요. 세그웨이는 개발 당시 큰 기대를 받았습니다. 출시되면 인류의 이동 수단이 바뀌어 교통혁명이 일어날 것이라는 예측도 있었고, 심지어 현재의 도시 계획을 다시 해야 할 것이라는 진단도 있었습니다. 세그웨이 발명가는 하버드 비즈니스스쿨(경영대학원)과 25만 달러의 출판 계약을 맺어 화제가 되기도 했죠.

그런데 정작 출시된 후엔 판매가 신통치 않았습니다. 우리나라에선 한 방송사 예능프로그램에 소개된 적도 있고, 시판 중인데도 거리에서 좀처럼 찾아볼 수 없습니다. 이 제품은 친환경적입니다. 전기 충전을 해 배터리로 구동하므로 유해가스와 소음이 없으며, 균형 메커니즘을 적용해 조작이 쉽고 안정성도 확보되어 있습니다. 천만 원이 조금 넘는 고가 제품이고 다소 무겁기는 하지만 편의성을 따진다면 매우 유용한 제품입니다. 특히 경사진 오르막길을 올라갈 때 정말 편하죠. 한데 왜 흥미로운 제품이라고 인식하면서도 소비자들은 구입을 하지 않을까요?

강아지 로봇과 마찬가지로 '사람이 살아가는 목적과 의미'를 잊고 디자인해서 그렇습니다. 현대인들은 왜 일부러 시간을 내어 운동을 할까요? 시간과 비용을 투자해서라도 건강해지고 싶은 욕구 때문입니다. 세그웨이

는 가만히 서 있는 자세에서 아주 부드럽게 이동시켜줍니다. 안 그래도 운동 부족 상태에 고칼로리 음식을 섭취하며 살고 있는 도시인들에게 세그웨이는 걷지 않아도 편하고 쉽게 목적지에 갈 수 있다고 속삭입니다.

결정적인 취약점은 새롭다는 느낌에서 오는 거부감입니다. 세그웨이는 과거의 그 어떤 운송 수단과도 전혀 다른 이동 형식을 선보입니다. 두 바퀴가 있지만 이 형태는 수레도 아니고 마차도 아니며 인력거도 아니고 자전거도 아닙니다. 새로운 혁신과 창조는 라이프스타일의 보편성 안에서 찾아야 합니다. 모순되지만 사람들은 새로운 것을 갈망하면서 동시에 거부감도 가지고 있습니다.

말하자면 세그웨이를 타고 다닐 때 주위의 시선을 끄는 것이 싫은 것이죠. 자전거를 타거나 조깅을 하는 사람들 사이를 세그웨이로 누비고 다니는 자신을 게으름뱅이로 바라볼까 봐 두렵기도 하고요. 게다가 무척 지루하기까지 합니다. 자전거나 킥보드는 사람의 근육 운동을 기반으로 하기 때문에 경험치와 기량에 따라 다양한 운행이 가능합니다. 그런데 세그웨이는 변화가 없습니다. 과정을 모조리 생략하고 오로지 편리함만을 제공하겠다는 '잘못된 최선'의 결과입니다.

선택의 폭이 넓은 사회를 위해

이제 정리를 해볼까요. 현재 디지털 기술의 발전은 인간의 인지와 적응 능력을 훨씬 상회하면서 진행되고 있습니다. 깊은 인식 없이 시장성만 생

각하면 오류를 범하기 쉽습니다. 아직 시간과 경험으로 검증되지 않아 함정에 빠지기 쉽다는 뜻입니다. 가장 큰 함정이 '빠르고 편하다'는 착각입니다. 사람이 살아가는 길이 지름길로만 이루어져 있다면 과연 좋을까요? 결국 제자리로 돌아와 다시 시작해야 하는 시행착오들이 분명히 있을 것입니다. 디지털 문화와 관련 상품들이 주는 혜택을 부정할 수는 없지만 그다지 정겹지도 않습니다. 몸을 스쳐 지나가는 바람 같다는 느낌이 들어요.

사람의 뇌는 스스로를 보호하면서 더 많이 갖고 더 편한 것을 취하도록 세팅되어 있습니다. 이것이 본능입니다. 그러나 우리의 삶은 그것을 억제하고 타인을 배려하며 성찰의 길을 갈 것을 강요합니다. 모두가 본능에만 기대 살아가면 사회가 엉망진창이 되니까요. 자본주의 시장경제도 구조가 비슷합니다. 더 큰 이윤을 획득하고 경쟁사들을 제압하고 합병해 내 몸집을 불려야 한다는 명제가 깔려 있습니다. 여기에서 우리 모두를 피로하게 만드는 경쟁관계가 생겨납니다. 물론 누구도 경제활동으로부터 자유로울 수 없습니다. 생계를 유지하지 않으면 어떻게 살아가겠어요. 다만 좀 더 지혜를 발휘하고 다양한 삶의 방식들을 경험할 필요가 있습니다. 모두가 하나의 가치관을 향해 경쟁하며 갈 필요는 없지요. 그러므로 선택의 폭이 넓은 사회가 좋은 사회입니다.

저는 산업화가 한창 진행 중이던 이른바 '개발도상국' 시절에 디자인 교육을 받았습니다. 그것은 수출강국이 되기 위한 제조 중심 디자인이었습니다. 디자인은 중고가 제품에 미적 가치를 부여하여 더 큰 이윤, 즉 부가가치를 창출하는 것이 최선이라고 배웠습니다. 그래서 상품이 '고급스럽게' 보이도록 디자인했습니다.

이미 많은 것을 가지고 있는 고소득층이나 중상류층에게 또 구매하라고 기업이 유혹을 할 때— 점잖게 표현하면 소비 촉진입니다 —, 결정적인 요소로 두 가지를 꼽을 수 있습니다. 하나는 첨단기술이고, 또 하나는 세련된 디자인입니다. 그런데 디자인의 본질은 눈에 보이는 것에만 있지 않습니다. 본질은 누구를 위해 어떤 안정감을 주는가에 있습니다. 세련되고 우아해 보이는 디자인은 참으로 표피적입니다. 지속적이지도 않지요.

선진국이건, 개발도상국이건 어느 나라나 국민의 다수를 차지하는 사람들은 서민입니다. 사실 소득구조로 나누는 계층 분류는 상대적입니다. 선진 복지국가의 저소득층이 저개발국가의 빈곤층과 삶의 질이 같을 수는 없지요. 그래도 본인이 가난하다고 생각하면 가난한 것입니다. 상대적 빈곤감이라는 것이 있으니까요. 하지만 이러한 다수를 대상으로 하는 디자인은 오히려 많지 않습니다. 서민들을 위한 질 좋은 저가 브랜드나 디자인으로 그들의 생업을 지원하는 사업 역시 아주 미미한 것이 현실입니다.

어느 시점부터 이러한 디자인 방향과 사업에 눈길이 가기 시작했습니다. 제가 딱히 도덕성이 높고 윤리의식이 투철해서가 아닙니다. 저도 제자들의 취업을 걱정해야 하고, 더 크게는 우리나라 디자인의 방향을 고민해야 합니다. 이런 관점에서 볼 때, '다수를 위한 디자인'은 보다 넓은 시장을 의미하며, 이것은 서비스 산업과 연결될 가능성이 높습니다. 그리고 굉장히 중요한 변화, 즉 '그때'가 왔습니다.

디자인이 공공서비스로 그 영역을 넓히려면 국민 다수의 지지와 협력이 필요합니다. 어차피 디자인은 대중이 받아들이지 않으면 성립될 수 없

으므로, 이상이 높다 해도 현실이 받쳐주지 않으면 실현되기 어렵거든요. 지금 한국인들의 의식은 성숙해지고 있습니다.

예를 들어, '상생', '소통', '참여' 등을 중요한 삶의 가치로 인식하고들 있지요. '열심히 돈 벌어 잘 먹고 잘살아보세'의 단계를 넘어서는 중입니다. 돈보다 더 중요한 가치에 눈을 뜬 사람들이 많아지고 있습니다. '잘살아보자'는 개념이 물질에서 정신으로 옮겨가는 중입니다. 이것은 우리보다 경제 성장을 먼저 겪은 서유럽과 일본에서는 이미 나타난 현상이기도 합니다.

영국과 일본에는 디자인을 보다 넓게 해석해 사회사업으로 공익을 추구하기도 하고, '업사이클링Upcycling' 브랜드를 창출하기도 합니다. 이러한 활동들은 일반 대중의 지지가 없으면 불가능합니다. 우리 사회에도 봉사나 나눔의 실천이 점차 확산되고 있습니다. 주민 자치 협동조합이나 사회적 기업, 마을기업들이 설립되어 시장구조에 다양한 변화를 가져왔지요. 제자들에게 물어보았습니다.

"훗날, 100억 원을 벌고 욕먹는 부자가 될래, 아니면 10억 원을 가진 박수 받는 사회인, 존경 받는 아버지가 될래?"

유치한 질문이지만 순수함을 잃지 않은 학생들은 모두 후자가 되고 싶다고 답했습니다. 10억 원을 갖는다는 의미는 다수를 위한 디자인을 평생 직업으로 삼아도 생업이 보장될 것이라는 뜻입니다. 한국 사회에도 다수를 위한 디자인의 시대가 왔으니 아주 비현실적인 얘기는 아닐 겁니다. 다수를 위한 공공선 디자인의 개념은 당연히 실천이 중요합니다. 그러므로 작은 일부터 차근차근 경험을 쌓고 프로세스를 다듬어가야겠지요.

지속가능한 디자인이 일상을 바꾼다

2014년 봄 학기에 학생들과 함께 혼자 사는 노인들을 위한 디자인을 해보았습니다. 제가 추진하는 교육은 UN이 제정하고 실천을 촉구하는 '지속가능발전교육 ESD: Education of Sustainable Development'에 기반을 두고 있습니다. ESD의 내용에는 학교가 인근 지역사회와 연계, 협력하여 발전에 기여하는 교육을 시행하라는 부분이 있습니다. 그래서 제가 근무하는 학교 인근의 동사무소와 구청의 협조를 얻고, 주민자치단체의 도움을 받아 혼자 사는 노인들을 위한 생활용품을 디자인해보았습니다.

122쪽 사진은 그 결과물들 중 하나입니다. 조립 과정과 완성품인데요, 딱히 이름 붙이기가 어려운 생활용품입니다. 그래서 이름도 없습니다. 좌식 생활을 하는 할머니들이 일어날 때 무릎과 허리가 아프다 해서, 몸을 세울 때 체중을 실어 통증을 덜어주는 기구입니다. 의자로도 사용할 수 있지요.

이 수업에서 가장 중요한 의미는 커뮤니케이션이 어려운 고령층을 대상으로 니즈 Needs 를 도출했다는 점입니다. 디자이너의 중요한 요건이 사용자와의 소통인 바, 저와 학생들은 그 사용자들과 직접 소통을 경험했습니다. 디자인 결과는 참 투박합니다. 예쁘고 세련된 겉모습보다는 사용자에게 절실하게 필요한 것이 무엇인지 파악하고, 허세(비용거품)를 배제했기 때문입니다.

이것은 관계자 참여형 서비스로 해석할 수 있습니다. 이런 학습 과정은 단순히 봉사나 재능기부와는 다릅니다. 디자이너도 수익이 있어야 일을 계속할 수 있지요. 그래서 다음에는 지역자치단체, 협동조합의 영리사업을 디자인으로 지원하는, 좀 더 확장된 수업을 할 계획입니다.

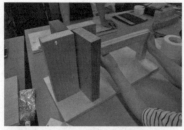

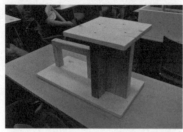

학생들이 혼자 사는 노인들과 직접 소통하며
필요한 물건을 디자인했다.

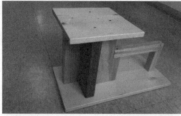

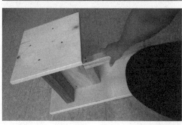

좌식 생활을 하는 할머니들이 일어날 때
무릎과 허리가 아프다 해서,
실제 사용할 때 통증을 덜어주는
기구를 만들었다.

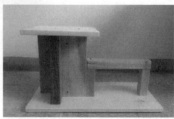

'지속가능 디자인Sustainable Design'이란 오래 팔리는 물건을 가리키는 말이었습니다. 틀린 말은 아닙니다. 그 세월만큼 오랜 시간 사람들에게 애용되니까요. 그러나 단지 단종되지 않고 시장에서 계속 수익을 유지해준다고 해서 '지속가능한 디자인'으로 여기는 개념은 이제 수정되면 좋겠습니다. 또 다른 관점, '오랫동안 지속되어 사회를 안정시키는' 디자인으로요.

그렇다고 경제 성장 동력인 첨단 IT 디자인이나 수출 주력 제품 디자인의 필요성을 부정하는 것은 아닙니다. 그것은 그것대로 계속 발전해야 합니다. 수출 기업들이 내는 세금과 고용 창출이 기여하는 바가 얼마나 큰데요. 다만 저까지 같은 길을 갈 필요를 느끼지 못할 뿐입니다. 우리나라에는 사회적 공공선을 디자인으로 구현하려는 사람들이 조금씩 나오고 있습니다. 조만간 좋은 디자인 영역을 개척할 것으로 기대합니다.

저는 교육자이므로 제자들을 좋은 디자이너로 기를 책임이 있습니다. 제자들 중에는 대기업에 입사해 큰 부를 창출하는 데 기여할 디자이너도 있겠지요. 하지만 모두가 그 길을 가는 것은 불가능하고, 그럴 필요도 없습니다. 디자이너가 해야 할 일이 얼마나 많은데요. 제자들이 더 넓은 세상을 다양하게 체험하기를 원합니다. 스스로에게 가장 잘 맞는, 가장 잘할 수 있는 일을 선택하는 것이 가장 중요합니다. 그것이 행복이고요. 물론 어려움이 있을 것입니다. 힘들어서 좌절하는 상황도 있을 겁니다. 그러나 옳은 일을 하고 있다는 긍지와 신념이 있으면 난관에 부딪혀도 극복할 수 있을 겁니다. 이것 하나에 희망을 걸어봅니다.

저와 제자들의 꿈은 좋은 저가 디자인 브랜드를 만드는 것입니다.

빈 수레는
가벼울 뿐이다

이수진

남서울대학교 시각정보디자인학과 교수

'빈 수레가 요란하다'는 속담을 한 번씩은 들어봤을 것이다. 비슷한 속담으로 '소문난 잔치에 먹을 것 없다' '빈 깡통이 소리만 요란하다'도 있고, 허장성세虛張聲勢, 내허외식內虛外飾 같은 사자성어도 있다. 내실은 부족하고 겉만 그럴듯하게 보이도록 꾸민 것을 빗댄 말이다. 이 글은 언어적 비유가 아니라 실제로 요란한 소리가 난다는 것이 발단이 되었다.

올해 초, 기사 하나가 유난히 눈에 들어왔다. 딱히 새로운 소식이 아니라, 또 기사로 났구나, 업체는 여전히 요지부동이구나 싶은 생각이 먼저 드는 '과자 과대포장'에 관한 내용이었다.

2014년 1월 14일 소비자문제연구소 컨슈머리서치는 롯데제과, 오리온, 해태제과, 크라운제과 등 4개 제과업체에서 판매하는 과자 20종의 포장 비율을 직접 조사해 그 결과를 발표했다. 이 리스트에는 소비자들이 지속적으로 과대포장 의혹을 제기해온 제품들이 상당수 포함돼 있었다. 이 결과에 대해 업체 관계자는 이렇게 말했다.

"트레이(플라스틱 접시 포장재)를 안 쓸 수가 없어요. 깨진 거 나오면 좋겠어요? 과대포장이라고만 몰아가면 개발 의욕이 떨어져요."[1]

[1] 「과자 값 껑충…… 더 커진 포장에 숨은 비밀」, SBS 8시 뉴스, 2014년 3월 30일.

과자별 빈 공간 비율 순위							
순위	업체명	제품명(개수)	포장용적	기준적용 시 공간	내용물 체적	실제 빈 공간	비고
1	오리온	마켓오 리얼 브라우니(7)	1021.2	(0.9)	171.8	83.2	완충재
2	롯데제과	갸또 화이트(10)	1665.6	9.1	321.6	80.7	트레이
3	오리온	리얼초콜릿 클래식 미니(8)	160.3	(15.2)	35.9	77.6	트레이+비닐
4	크라운제과	쿠크다스(18)	985.9	53.5	226.0	77.1	
5	해태제과	계란과자(1)	1112.8	14.7	264.6	76.2	
6	오리온	참붕어빵(8)	2230.2	(5.3)	618.2	72.3	완충재
7	크라운제과	초코하임(6)	441.3	34.6	123.6	72.0	
8	롯데제과	칙촉(12)	1297.9	33.7	389.9	70.0	
9	오리온	고소미(1)	588.8	5.2	178.2	69.7	
10	롯데제과	엄마손파이(10)	1040.3	(8.9)	322.6	69.0	트레이
11	크라운제과	버터와플(5)	1065.0	21.4	335.0	68.6	
12	해태제과	오예스(12)	2351.7	(5.5)	818.7	65.2	
13	크라운제과	국희 땅콩샌드(3)	527.8	(8.7)	190.5	63.9	
14	해태제과	버터링(6)	811.2	(26.5)	300.0	63.0	
15	해태제과	후렌치파이(15)	1593.6	6.0	647.4	59.4	
16	오리온	초코칩쿠키(2)	1830.2	(14.3)	760.3	58.5	
17	롯데제과	하비스트(2)	662.3	0.3	285.7	56.9	
18	해태제과	샤브레(3)	633.8	0.9	322.9	49.0	
19	롯데제과	빠다코코낫(2)	576.8	(10.3)	325.0	43.7	
20	크라운제과	연양갱(1)	77.2	26.5	47.4	38.6	

컨슈머리서치 보도자료 32호(2014년 1월 14일).

단위: cm³/%

정부에서는 끊임없이 소비자의 불만이 제기되는데도 법적 문제가 없다며 버티는 업계의 행태를 환경문제로 보고 과대포장을 금하는 규칙을 마련했다. '자원의 절약과 재활용 촉진에 관한 법률 시행령' 중 '제품의 종류별 포장방법에 관한 기준'(2013. 09. 17 개정)에 의해 제품 보호 명목으로 과자를 과대포장하는 것에 300만 원의 과태료를 부과하기로 한 것이다. 그러나 법적 기준이 정해진 후에도 업계의 관행은 여전하다. 오히려 마음껏 과대포장을 할 수 있는 법적 근거가 마련된 것으로 여기는 분위기다. 제과류의 포장 공간 비율을 20퍼센트 이하로 제한하면서도, 부스러지거나 변질되는 것을 막기 위해 공기를 충전하는 경우는 예외로 인정했기 때문이다.

이 기사를 보면서 어린 시절 먹던 과자들에 대한 기억이 떠올랐다. 그때는 포장에 비해 과자가 적어 실망했던 적은 거의 없었다. 과자가 부서져서 부스러기를 털어냈던 적도 별로 없다. 어린이날이나 크리스마스처럼 특별한 날 받았던 종합과자선물세트를 열면 상자 가득 다양한 과자들로 꽉 차 있어 흡족한 미소가 저절로 피어올랐으며, 선물을 한 아름 받은 듯 뿌듯하기 그지없었다. 과자가 동이 날 때까지 하나하나 꺼내 먹으며 꽤 오랫동안 기쁨을 누렸던 것 같다.

그런데 지금은 왜 많은 사람들이 과자의 포장에 이토록 불만을 토하는 것일까? 그 사이에 무슨 일이 있었던 것일까? 기사에 언급된 상위 10위까지 과자의 1~3차 포장재를 제거하고 포장과 내용물을 촬영해보았다.[2] 솔

[2] 촬영한 제품은 2014년 9월 16일 시중에서 구할 수 있는 것들로, 같은 브랜드라도 내용물의 개수에 차이가 있다. 3위인 오리온의 '리얼초콜릿 클래식 미니'는 촬영 당시 구하지 못해 제외했다.

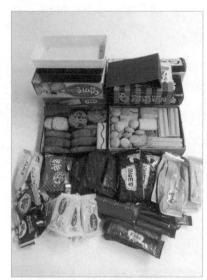

컨슈머리서치의 보도자료(32호)에 언급된
1위부터 10위까지의 상품과 1~3차 포장재들.
사진을 보면 과자는 현란한 포장재들 속에
파묻혀 한눈에 잘 들어오지 않는다.
(과자 상자들을 모두 펼쳐놓으면 한 화면에
 담을 수가 없어서 쌓아놓고 촬영했다.)

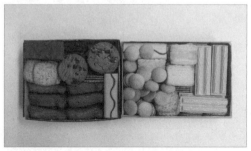

과자 내용물을 모두 모으자 단 두 개의 박스에 담을 수 있었다.

1위 오리온, 마켓오 리얼 브라우니.

2위 롯데제과, 가또 화이트.

4위 크라운제과, 쿠크다스.

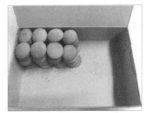

5위 해태제과, 계란과자.

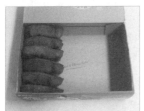

6위 오리온, 참붕어빵.

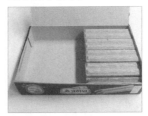

7위 크라운제과, 쵸코하임.

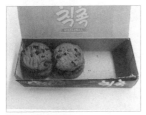

8위 크라운제과, 칙촉.

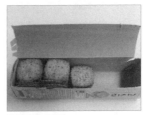

9위 오리온, 고소미.

10위 롯데제과, 엄마손파이

2차 포장재, 트레이 등을 제거하고
내용물만 모으자 상자의 빈 공간이 확연히 드러났다.

직히 보도자료만 봤을 때는 과연 저럴까 싶었는데, 막상 촬영을 위해 구입한 과자를 들어보니 예상보다 훨씬 가벼운 무게, 덜그럭거리는 요란한 소리가 심상치 않았다. 표에 나와 있는 과자들의 포장을 열어 눈으로 확인하니 70~80퍼센트의 빈 공간이 확연하게 들어왔다. 과자 내용물을 모두 모으자 단 두 개의 박스에 담을 수 있었다.

130 나는 이 기사를 보면서 과대포장에 대한 변명거리를 찾는 기업의 태도보다 오히려 패키지 디자인에 의문이 생겼다. 과자 상자를 보면 이미지, 지기구조, 브랜드 등 나름대로 공을 많이 들인 것으로 보인다. 그런데 뭘 보여주려고 한 것일까? 패키지 디자인은 내용물을 보호하는 동시에 기업이 전달하려는 메시지(상품 정보, 브랜드, 기업 이미지 등)을 시각화한 결과물이다. 고급스럽게, 맛있어 보이게, 브랜드가 눈에 잘 띄도록 시각적인 효과를 자아내는 것만이 디자인이 아니다. 해당 기업, 상품, 브랜드 등을 가장 그 기업답게, 그 상품답게, 그 브랜드답게 조형적으로 표현하고,[3] 소비자들에게 효과적으로 전달하기 위해 패키지라는 매체를 활용하는 것이다. 하지만 앞의 판매 상위 리스트에 올라 있는 상품들의 패키지 디자인은 대체적으로 상품을 보호하는 껍데기 역할에 치중, 상표와 이미지를 그럴듯하게 조합한 수준에 머물러 있다.

패키지 디자인은 소비자와 기업이 소통하는 장이다. 기업의 얼굴인 셈이다. 학문적 정의로 보면, 디자인은 "인공물에 심미적, 실용적, 경

[3] 이수진, 「일상의 삶에서 인식하는 디자인 개념에 대한 조사」, 『디자인 상상, 그 세 번째 이야기』, 두성북스, 2010.

제적, 문화적 가치를 부여하기 위해 고도로 복합적인 요소들을 종합해 가장 합당한 특성을 창출하는 지적 조형 활동"이다.[4] 좋은 디자인은 한자리에 정체되어 있거나 후퇴하지 않는다. 노벨경제학상을 수상한 사회과학자 허버트 사이먼Herbert A. Simon은 디자인을 "주어진 상황을 보다 더 나은 것으로 만들기 위해 일련의 활동을 고안하는 모든 사람의 노력"으로 보았다.[5]

기사에 난 박스들-분명히 포장 디자인을 한 것 같긴 한데 '포장'이란 단어 뒤에 '디자인'을 붙이기가 꺼려진다-을 패키지 디자인이라고 본다면, 70~80퍼센트 정도 비어 있는 공간이야말로 해당 제과업체와 브랜드의 핵심이 되고 만다. 가장 큰 비중을 차지하고 있으니 당연하지 않은가. 사이먼의 견해에 비추어 보자면, 제과업체들은 해를 거듭할수록 텅 빈 공간이 합리적인 타당성을 갖는 것처럼 보이도록 노력한 것이다. 소비자가 아니라 빈 공간을 위해서 말이다. 결국 두드러지게 발전한 것은 바로 저 '비어 있는 공간'이다. 이상한 결론이다. 말꼬리 잡기 같은 유치한 결론이다.

마케팅, 즉 기업은 과자로, 소비자는 돈으로 서로 가치교환한다는 것은 어떤 의미가 있을까? 소비자에게 과자는 자기만족을 얻는 제품군이다. 이른바 '저관여 제품'으로 선택할 때 시간과 노력을 들여 고민하기보다는 감성적 욕구로 구매하고, 직접 맛을 보는 기호식품이다. 세계적인 광고 대행사

[4] 정경원, 『디자인 경영』, 안그라픽스, 1999, 34쪽.
[5] Herbert A. Simon, *The Sciences of Artificial*, The MIT Press, 1996, p. 129.

FCB의 리처드 본Richard Vaughan이 소비자의 구매 유형을 분석해 만든 'FCB 모형'[6]에 따르면, 과자는 전형적인 '자기만족self-satisfaction'형 제품에 속한다. 또한 'do-feel-learn'의 구매 패턴을 보인다.

과자는 애착을 갖고 있는 브랜드 외에는 사고 난 후에 맛보고, 만족감을 느끼고, 그 제품에 대해 알아보는 소비재다. 충동구매도 나타나며 합리성을 따지지도 않고, 브랜드나 제품에 대해 오랫동안 충성도를 유지하는 편도 아니다. 과자는 소비자의 생활에서 작은 부분에 불과한, 사소한 취향일 뿐이다. 좀 더 자신의 입맛에 맞는 과자를 발견하면 지금까지 먹었던 브랜드를 버리고 부담 없이 다른 제품으로 이동한다.

반면 제과업체들에게 과자는 회사 설립과 운영의 근간이며 한층 더 성장하기 위한 동력이다. 회사에 소속된 인재들은 새로운 상품을 개발하여 시장을 선점하고, 이를 유지하기 위해 끊임없이 노력한다. 이들 기업의 고유 기술과 브랜드는 과자라는 상품이 있기 때문에 가치가 있다. 소비자와의 교환관계 외에도 대내외 활동과 기업 문화, 사회적 공헌도까지 생산하는 상품이나 브랜드와 관련해 외부의 평가를 받는다. 뭔가 거창하게 들리지만, 과자란 소비자에게는 자아[7]의 일부분을 구성하는 취향을 타는 간식에 불과하나, 기업에게는 기업 자아의 본질이라는 의미다.

[6] Richard Vaughan, "How advertising works: A planning model", *Journal of a Advertising Research*, 26, pp. 27~33.

[7] 소비자와 기업의 자아에 대해서는 이수진, 「디자인에 의한 기업과 소비자의 자아 상호작용」, 『브랜드디자인학연구』, Vol. 10 No.3 통권 제22호, 2012, 105~114쪽.

제과 패키지 디자인은 소비자와 기업이 만나는 인터페이스이자 기업이 소비자에게 전하는 메시지를 담고 있는 구매 시점의 마지막 단계다. 앞에 언급한 과자들을 담고 있는 상자의 메시지는 그것을 열어보기도 전에 오감에 이상한 감각을 전해준다. 덜그럭거리는 요란한 소리와 예상보다 훨씬 가벼운 무게는 곧 휑하니 빈 공간, 즉 어이없는 시각적 충격으로 이어진다. 제 아무리 맛이 좋다고 해도 연이어 경험하는 청각, 촉각, 시각의 불신을 상쇄시키기에는 무리가 있다. 소비자는 이런 과자를 보며 자신이 지불한 가격에 걸맞지 않다는 결론을 내릴 수밖에 없다. 즉각적이고 감정적인 반응이다. 제과업체에서 그럴듯한 논리를 내세운다 한들 납득하기 어려운 공허한 외침일 뿐이다.

적극적으로 자신을 드러내는 현대의 소비자, '능동적 수용자'를 개념화한 바우어Raymond A. Bauer와 짐머만Claire Zimmerman의 '교환모델Transaction Model'을 보면 교환의 의미를 시장에서 찾고 있다. 즉 "교환은 공평한 것이며, 서로 물건을 교환하고 양쪽 모두 자기의 물건 값만큼 받기를 기대한다"는 것이다.[8] 바우어는 특히 소비자의 능동성은 가치교환의 공평함에서 출발한다고 강조했다. 적극적이고 능동적인 소비자일수록 자신의 욕구와 동기를 충족시킬 만한 합리적 소비를 한다는 믿음을 갖고 있다.[9] 물건을 구매한다는 행위는 지불한 비용에 상응하는 상품을 소유하는 공평한 결과는 물론, 자신

[8] Raymond A. Bauer and Claire Zimmerman, "The Effects of an Audience of What is Remembered", American Psychologist 10, 1964, pp. 319˜320.

[9] Brenda Dervin, "Communication Gaps and Inequities: Moving toward a Reconceptualization", in Brenda Dervin and Melvin Voight(eds.), Progress in Communication Science 2, New York: Ablex, 1980.

이 내린 판단이 옳다는 것을 확인하는 과정도 포함한다. 자신을 형성하는 물적 자아, 심적 자아, 사회적 자아 세 요소가 모두 관계하는 과정인 것이다(옆의 그림 참조).

제과업체는 기업의 심적 자아와 물적 자아, 사회적 자아를 디자인을 통해 패키지에 담고 소비자가 물건을 구매하는 최종 단계에서 합리적인 결정을 내렸다는 확신을 주어야 한다. 이렇게 소비자와 기업과 만나는 접점이 바로 패키지 디자인이라는 인터페이스다. 가치교환의 공평함을 기대했던 소비자가 예상 밖의 빈 공간을 더 많이 얻는다면, 기업 역시 소비자로부터 비용 외에도 '불신'과 '불만족'을 얻을 수밖에 없다. 그래야 공평하니 말이다. 과자상자 속의 빈 공간은 '불신'과 '불매'라는 이름으로 회사의 비전, 신뢰도, 성장 가능성에 전이될 수밖에 없다.

앞에서 언급했던 제과업계 관계자의 "법적으로 문제가 되지 않는다"라는 발언에선 기업의 어리석고 미숙한 의식 수준이 드러난다. 합리적이고 성숙한 의식은 법이나 규율의 잣대에 의존하지 않는다. 모두가 납득이 가능한 상식적인 테두리에서 자발적인 판단을 내릴 수 있다. 70~80퍼센트가 비어 있는 공간. 과연 상식적으로 이해할 수 있는 일일까? 이를 마케팅이나 패키지 디자인이라는 이름으로 덮는 것은 얼굴만 가리고 숨었다고 말하는 어린아이와 다를 바 없다. 차라리 어린아이라면 순수한 마음에서 나온 행동으로 넘기지만, 어른이 눈만 가리고 숨었다고 하면 손가락질만 받을 뿐이다. 왜 많은 사람들이 이구동성으로 과대포장을 언급하며 불매운동까지 벌이는지, 제과업체들은 법적 문제를 따지기 전에 합리적이고 성숙한 잣대로 스스로를 돌아봐야 하지 않을까.

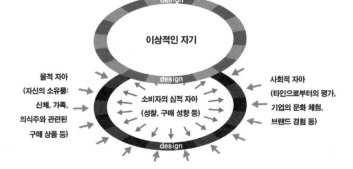

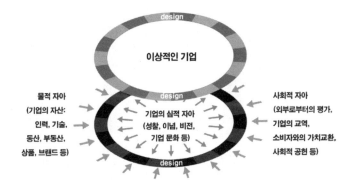

소비자와 기업의 자아 구조. 이수진. 2012.

최근 국내 제과업체의 매출이 하락하고 수입과자 매출이 껑충 뛰고 있다.[10] 이를 소비자들의 일시적인 변덕으로 치부하지 않기를 바란다. 소비자들은 오랫동안 국내 제과업계가 변하기를 기다려왔다. 제품을 보호하는 지기구조, 1~3차 포장재들, 각종 이미지들, 차별화하고자 노력했던 브랜드 등 이 모든 것들이 지금까지 패키지 디자인이라는 이름으로 만들어졌다. 그러나 진정한 의미의 디자인은 기업이 추구하는 이념과 문화, 브랜드까지 담아 구매 시점에서 소비자들에게 직접 전하려는 메시지를 패키지라는 매체에 담아내는 것이다.

136

참고 자료

• 이수진, 「일상의 삶에서 인식하는 디자인 개념에 대한 조사」, 「디자인 상상, 그 세 번째 이야기」, 두성북스, 2010.

• 정경원, 「디자인 경영」, 안그라픽스, 1999.

• Dervin, B., "Communication Gaps and Inequities: Moving toward a Reconceptualization", in B. Dervin and M. Voight(eds.), *Progress in Communication Science* 2, New York: Ablex, 1980.

• Simon, Herbert A., *The Science of Artificial*, The MIT Press, 1996.

• Vaughan, R., "How advertising works: A planning model", *Journal of a Advertising Research* 26, 1980.

• http://www.consumerresearch.co.kr/news/article.html?no=1667

• 「과자 값 껑충……더 커진 포장에 숨은 비밀」, SBS 8시 뉴스, 2014년 3월 30일.

• 「소비자, 수입과자로 몰려간다」, 허핑턴포스트코리아, 2014년 3월 31일.

전통을 담아
미래를 디자인하다

유부미

상명대학교 디자인대학 산업디자인학과 교수

최근 들어 전통과 문화라는 단어가 빈번하게 들려온다. 우리의 자존
감에 관심이 높아지면서 생긴 사회적 현상이다. 하지만 안타깝게도 전통문
화는 우리 일상생활에서 대부분 사라져버렸다. 이제는 박물관이나 역사문화
관에 고요히 전시되어, 그런 것이 있었는지조차 잊힌 듯하다.

우리의 문화유산은 과거의 생활 속에서 그 쓰임새가 명확했으며, 훌
륭한 역할을 했던 것들이다. 나름의 쓸모가 있었고, 그것을 사용하는 사람이
나 환경에 걸맞은 품격을 지니고 있었다.

실용과 함께 생활에 멋을 더하다

'방장'은 추위나 바람을 막기 위해 방문이나 벽에 두르는 휘장이다.
여름에 사용하는 '발'과 달리 겨울용으로, 주로 모직물과 견직물로 만든
다. 방장은 천장과 가까운 부분에서 늘어뜨린 다음 벽체에 의지해 설치하
는 장치로, 가방假房(큰 방 안에 따로 만든 작은 아랫방)이나 침상의 네 벽에노
설치했다.

우리나라에서 방장은 삼국시대부터 사용했다고 한다. 겨울이 되면 비단으로 만든 방장을 네 벽에 치고 천장에는 휘장을 덮는다. 그리고 외벽에는 병풍을 둘러 외기를 차단했다. 수를 놓아 예쁘게 꾸미기도 했는데, 붉은 계통 바탕에 오색 실로 '수' '복' 같은 글자 등 길상무늬를 수놓은 것이 일품이다. 온돌이 보급된 후에는 주로 문 앞에 설치해 문틈으로 찬 공기가 들어오는 것을 막는 역할을 했다.[1]

정봉섭 매듭장 보유자의 작품을 보면 안에 심을 댄 붉은색 비단에 박쥐 문양과 연꽃 문양의 금박을 장식해 실용성과 장식성을 더하고, 자주색 동다회[2]로 끈목을 짜서 도래, 병아리, 나비, 국화매듭과 딸기술로 장식했다.[3]

전통 건축물에 종종 사용했던 '전통걸이문'은 닫혀 있던 문을 위로 들어올려 상부에 고정시키는 구조로, 내부에서 밖을 내다볼 수 있도록 설계된 합리적인 건축 요소다. 대청마루와 누마루[4]는 여름에 시원하게 지낼 수 있도록 앞뒤로 들창문을 달아 통풍이 잘 되게 하고, 툇마루는 걸터앉기 편하게 낮게 설치했다. 여기에 문을 들어올려 시각적 공간을 확장함으로써 내부의 닫혀 있던 공간과 외부를 연결해주면서 자연과 건축물이 하나로 어우러지도록 했다.

[1] 한국학중앙연구원, 『한국민족문화대백과』.

[2] 원다회(圓多繪)라고도 한다. 노리개 , 주머니끈, 각종 유소(流蘇: 수레 등에 드리우는 술) 등을 만드는 소재로 쓰기 위해 짠 둥근 끈목이다. 기본 조직은 4사(絲)와 8사이며, 8사틀에서 짠다.

[3] 한국문화재보호재단, 문화유산정보, 문화유산이야기(http://www.chf.or.kr).

[4] 보통 상류층 주택에서 사랑채의 가장자리 칸에 위치한다. 남성 위주의 권위가 담긴 공간으로, 가장이 집안을 다스리고 학문을 닦으며 휴식을 취하는 곳이다.

우리 전통 건축물에서 볼 수 있는 들창. 여름 더위를 식히기에도 좋고,
위로 들어올리면 내부와 외부 공간이 하나로 연결된다.

이와 같이 우리의 문화유산은 합리적인 기능성은 물론 환경과 조화롭게 어우러지며 일상에 멋을 더해주었다. 사용하는 사람을 최우선에 두고, 정서적으로 배려했기에 가능한 일이었으리라.

단순한 물건을 넘어 생활의 일부가 되다

생활에 필요한 물품이 충분하지 못하던 옛날에는 사람들이 직접 손으로 만들어 썼다. 그중 종이는 오려 붙이기, 꼬아 만들기 등 다루기가 편해 다양한 기물을 만드는 데 사용됐다.[5] 예전에는 1년에 한 번씩 문이나 창에 바른 창호지를 떼고 새로 바르곤 했는데, 이때 뜯어낸 창호지도 그냥 버리지 않았다. 잘게 잘라 손가락으로 비비고 엮어 붓통, 쌈지 등 간단한 생활용품을 만들었다. 이렇게 노(노끈)를 엮어 만드는 기술을 '노엮개' 혹은 '지승공예紙繩工藝'라고 한다.

지승공예는 종이를 꼬고 엮어 만든다. 무늬를 엮는 방법에 따라 모양이 달라지며 색지나 검은 물을 들인 종이를 함께 넣어 엮거나 다양한 변화를 주어 여러 가지 형태를 만들었다. 마무리는 기름을 먹이거나 칠을 하기도 했다. 제기, 돗자리, 화병, 찻상, 망태기[6], 지갑, 그릇 등 생활에 필요한 대부분

[5] 국립민속박물관, 『나무와 종이─한국의 전통공예』, 2014, 145쪽.
[6] 가는 새끼나 노로 너비가 좁고 울이 깊게 짠 네모꼴 주머니. 양끝에 끈을 달아 어깨에 멘다. 지역에 따라 구럭, 깔망태라고도 한다. 무게는 1~1.5킬로그램 내외다.

짐을 머리에 일 때 사용했던 옛 물건, 똬리.
사용할 때 똬리가 떨어지지 않도록 입으로 물 수 있는 꼬리를 달았다.

의 물건을 만들 수 있었다.

이와 같이 물건 하나하나에 그것이 탄생한 사연과 상황이 있기에, 물건은 쓰임새를 넘어 우리 삶의 일부로 녹아든다. 그 생생한 스토리를 알고 나면 사소한 물건도 달리 보인다. 이처럼 옛 시절 손으로 만든 물건들을 보면 최근 활발하게 논의되고 있는 업사이클링[7] 디자인 개념이 엿보인다.

'똬리'는 짐을 머리에 일 때 사용하는 고리 모양의 물건이다. 심은 짚이나 새끼로 만들며, 겉은 왕골껍질을 감아 마감하는데, 짚을 둥글게 욱이거나 헝겊 따위로 막기도 했다. 꼬리도 만들어 붙였는데,[8] 똬리를 머리에 얹고 물동이나 무거운 짐을 일 때 몸의 중심이 맞지 않아 똬리가 떨어지는 것을 막기 위해 이 꼬리 끝을 입으로 물었다. 똬리 위에 얹은 물동이의 물이 걸을 때마다 출렁거려 흘러넘치는 것을 방지하기 위해 바가지나 호박잎을 띄우기도 했다. 참 단순하면서도 효율적인 디자인이다. 주변의 하찮은 재료를 사용해 쓰임새 있는 물건을 만들어낸 지혜가 놀라울 따름이다.

이러한 전통문화의 가치는 단지 모양만 똑같이 만든다고 저절로 따라 오지 않는다. 오늘날 생활 속에서 본래 지니고 있던 가치를 드러낼 때 진정한 쓰임새를 획득할 수 있다.

[7] 버려지거나 쓸모없어진 물건을 수선해 재사용하는 리사이클링(Recycling)의 상위 개념으로, 단순히 재활용하는 차원에서 더 나아가 새로운 가치를 더해(Upgrade) 전혀 다른 제품으로 다시 만들어 활용하는 것을 말한다.
[8] 한국학중앙연구원, 「한국민족문화대백과」.

전통문화와 디자인의 융합

어제를 담아 내일에 전합니다.

문화재청이 지난 2011년 3월에 실시한 '문화재청 50주년 기념 대국민 캐치프레이즈 공모전'의 최우수작이다(수상자 김연숙). "문화재청의 가치와 비전을 함축하고 있다"는 평가를 받은 이 문구는 2011년 문화재청 공식 캐치프레이즈로 사용됐다. 당선자는 "현재의 주체인 내가 어제의 조상들의 정신과 문화를 계승하고 보존해 내일의 후손들에게 전한다는 뜻을 담았다"고 설명했다.[9]

이 문구를 보면서 나는 무척 반가웠다. 디자이너로서 나는 문화의 보존과 전달이라는 의미 중 '전달'에 더 큰 가치를 둔다. 어제를 훼손하지 않는 범위에서 오늘에 맞게 발전시켜 내일에 전한다. 이것이 가능하다면 얼마나 좋을까. 이렇게 해야겠다는 책임감도 갖고 있다. 단지 옛것을 그대로 담는 것이 아니라 우리의 지금 생활에 맞게 적용하고 앞으로의 생활에서도 쓰일수 있도록 발전시키는 것이 문화를 지키는 것이라고 생각한다. 그러나 우리의 생활과 가치관이 많이 바뀐 현재, 어떻게 전통문화를 생활 속에 함께 자리하게 할지 고민이 깊다.

최근 여러 분야에서 이와 유사한 문제를 고민하는 연구가 이루어지

[9] 국립문화재연구소 보도자료, 2011년 4월 12일.

고 있다. 머지않아 이러한 노력의 결실이 맺어지기를 기대한다. 전통방식과 현대적 디자인의 조화를 추구하며, 전통문화의 쓰임새를 우리의 생활 속에서 실질적으로 표현하고 있는 사례를 많이 발굴하여 트렌드에 민감한 젊은 세대들에게 호응을 얻길 바란다.

전통방식 가운데 옻칠을 살펴보자. 옻칠은 제작이 까다롭고, 가격이 비싼 탓에 예전에 비해 상당히 위축된 분야지만, 그 품격과 아름다움은 여전히 뛰어나다. 하지만 비싼 가격 때문에 접할 기회가 줄어들어 이제는 대중들에게 생소해졌다. 시장에 나와 있는 옻칠 느낌의 상품들은 카슈로 칠한 것이 많다. 카슈는 옻칠과 유사하지만 성분이 전혀 다르다. 1939년 카슈라는 회사에서 옻칠 대용으로 개발한 것인데, 지금은 인체에 유해한 성분 때문에 처음 개발된 일본에서조차 거의 사용하지 않는다.

2014년 서울리빙디자인페어에서 인상적인 옻칠 작품을 보았다. '필함'이라는 이름의 이 작품은 옻칠의 특성과 장점을 유지하면서 요즘 우리 생활에도 잘 어울리게 디자인됐다. 옻칠의 아름다움을 그대로 간직하되 미니멀한 외관이 눈길을 끈다. 색상도 다양하고 화려해 칠 자체만으로도 품격이 느껴지고, 앞으로 다양한 쓰임새로 확장시킬 수 있을 것 같았다. 물론 제품 가격과 제작 기간 등 현실적인 문제를 먼저 해결해야 할 것이다.

필함과 함께 전시돼 있던 섬유 작품도 눈길을 끌었다. 전통적인 색감과 이미지, 심플한 디자인으로 아파트에서도 잘 어울릴 것 같은 덧신과 앞치마는 감칠맛 있는 디자인으로 호감을 주었다. 소박한 듯 화려한 우리의 느낌이다.

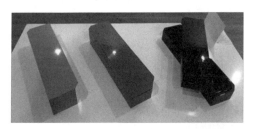

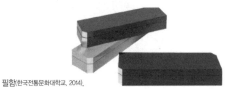

필함(한국전통문화대학교, 2014).

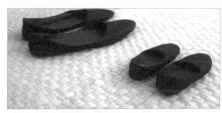

덧신과 앞치마(한국전통문화대학교, 2014).

이 작품들은 전통문화를 우리의 생활 속에 가져올 수 있는 방안을 표현한 사례들로, 전통문화와 디자인의 접목 가능성을 보여주었다.

일상 속에서 즐기는 전통문화

예전에 백화점의 의류 브랜드 매장 디자인을 자주 했었다. 대부분의 의류업체가 이미지 월 디자인을 요구했는데, 이는 지나가는 고객들의 눈길을 사로잡을 수 있도록 브랜드 이미지를 표현한 벽을 말한다. 실제로 많은 고객들이 지나가다가 이미지 월에 이끌려 매장 안으로 들어와 상품을 둘러본다. 이미지 월에는 그 시즌의 유행을 반영한 신상품을 걸어놓아 지나가는 사람들의 호기심을 자극한다. 하지만 막상 매장에 들어온 고객들은 대부분 이미지 월에 걸려 있는 '아이캐처Eye-catcher'[10] 상품이 아니라 평소에 편하게 입을 수 있는 무난한 옷을 구매한다.

우리의 전통문화 디자인도 보는 사람의 눈을 끄는 아이캐처를 넘어서 평범한 일상 속에서 항시 애용하고 즐기는 생활의 일부가 되면 좋겠다는 생각을 한다. 박물관의 유리벽 너머로 바라만 보는 것이 아니라 우리의 생활

[10] 어원적으로는 아이 캐치(Eye Catch)와 같다. 사람들의 이목을 끌어 그 의도하는 내용을 주목시키며, 소구효과(訴求效果)를 높이는 시각적 요소를 말한다. 도안, 사진, 장식적인 문자, 특정한 색채 등의 아이캐처로 연출한 점포 외장, 점포 간판, 점포 디스플레이, 쇼윈도, 메시지 POP, 쇼 카드, 프라이스 카드 등은 손님의 눈을 끌어 구매력을 높이는 효과를 갖는다.

속에서 자주 사용되어 그 기능과 아름다움을 즐길 수 있기를 바란다.

　　최근 오래된 골목에 대한 관심이 높아지고 있는 것도 참 반가운 일이다. 전문가와 지역민들의 노력으로 오래된 골목의 흔적을 유지하면서 사람들의 흥미와 관심을 끌 수 있는 요소들을 골목 곳곳에 심고 있다. 스쳐 지나가는 골목이 아니라 머물고 싶은 공간으로 발전하고 있는 것이다. 지나간 세월의 흔적을 읽으며 그 시간을 함께 느끼는 즐거움은 골목에서 마주치는 낯선 사람들조차 반갑게 여겨지게 한다. 오랜 시간을 담고 있는 골목의 기억과 일상들은 그곳의 생활문화로 스며들어, 그곳을 처음 찾은 외국인 관광객들에게조차 그 깊이와 의미가 전해지는 모양이다.

　　서울의 '북촌'은 골목을 통해 지역의 일상을 문화로 탄생시킨 곳 중하나다. 높은 곳까지 잘 연결되도록 정비된 길과 맛있는 빙수 카페는 지역에 새로 들어섰지만 낯설거나 어색하지 않고, 오히려 그곳을 더 편하고 신나게 만드는 요소들이다. 북촌 골목길은 그곳에서 살아온 사람들의 일상을 담고 있으며, 연령을 넘어 함께 지역을 즐길 수 있는 조건을 갖추고 있다. 골목에는 다양한 연령대의 사람들이 섞여 있다. 젊은 연인들, 가족들, 외국인 관광객들도 볼 수 있다. 옛것을 보존한다는 기록의 가치와 함께 지금 당장 즐기기에도 부족함이 없다.

　　골목에 살고 있는 사람들로부터 전달되는 사소한 일상의 소음이 더욱 소중하게 다가온다. 생생하고 활기찬 일상이 있기에 새로 생긴 빙수 카페도 그곳의 문화로 자연스럽게 흡수되었을 것이다. 그곳은 잘 보존된 옛 모습부터 현재의 생활까지 현재진행형의 역사를 써나가고 있다.

우리나라 곳곳에서 큰 행사들이 넘쳐나고 있다. 자연이 빼어난 지역에서는 많은 관광객들을 유치할 수 있는 사업을 구상하며 박람회 등을 열곤 한다. 그러나 안타깝게도 대부분의 행사가 지역문화를 충분히 담아내지 못하고 있다. 행사를 위해 커다란 현수막을 걸고 시설물을 급조한다. 임시로 만든 주차장에는 호루라기를 불면서 주차를 안내하는 스태프들을 배치한다. 준비 단계에서 자극적이고 차별화된 디자인을 선택하는 실수를 해 아름답고 조용한 환경과 맞지 않는 결과를 낳곤 한다. 이러한 행사들을 볼 때마다 안타까운 마음을 떨칠 수가 없다.

실제로 얼마 전 자연늪지를 찾았다가 크게 실망했던 적이 있다. 갈대밭이 넓게 펼쳐진, 서정적인 풍경을 기대하고 갔는데, 요란스러운 건물이 거대한 현수막과 함께 입구에서 손님을 맞이하고 있었다. 입장권을 파는 매표소도 기대와는 전혀 다른 분위기였다. 휴가철에 유명 관광지를 찾아 갔으니 어쩔 수 없는 부분도 있지만, 아쉬운 것은 사실이다.

조용하고 드넓은 갈대밭에 만들어지는 건축물은 갈대밭의 정서에 맞아야 한다. 오랜 시간이 지난 후에도 여전히 드넓은 갈대밭과 조화를 이룰 수 있는 소재와 형태를 예상해야 한다. 자연은 세월과 함께 새로운 모습을 끝없이 생산해낸다. 여기에 세워지는 건축물 역시 세월의 흐름에 따른 변화를 예상하고 자연과 닮아가는 것이길 바랄 뿐이다.

갈대밭에서는 바람에 흔들리는 갈대숲을 보고, 갈대 사이를 지나가는 바람 소리를 듣고 그 경이로움을 마음에 가득 담고 돌아설 수 있다면, 그 기억만으로도 오랫동안 행복할 것이다. 실제 이상으로 상상력을 자극하여

시장에는 그 지역 사람들의 삶이 풍성하게 담겨 있다.

우리에게 필요한 것은 일회성으로 그치는 벽화 그리기 이벤트가 아니라,
지역문화, 풍토, 기후와 잘 어울리는 색을 입히는 것이다.

가슴이 두근거리고, 오랫동안 그 느낌을 기억하게 하는 것. '부가가치'란 이런 것이 아닐까.

자연은 우리 세대만 마음껏 즐기면 그만인 것이 아니다. 우리의 아이들에게도 갈대밭의 정서와 문화를 남겨주어 그들도 우리와 같은 느낌을 경험할 수 있도록 조심스럽게 접근하고, 소중하게 다루어야 한다. 귀하고 좋은 것이 거친 것들과 뒤섞여 있는 듯한 느낌을 받을 때 가장 안타깝다.

여행자로서 나의 욕심은 감성의 연속성을 갖고 싶다는 것이다. 외국 여행을 가면 현지의 시장에 들르곤 한다. 저녁 식탁에 올릴 신선한 생선과 채소, 과일을 사러 나온 사람들 속에서 나도 마치 현지인인 것처럼 어떤 생선이 있는지 들여다보기도 하고, 맛있어 보이는 과일을 사기도 한다. 시장에는 또 지역의 특산품이 있게 마련이다. 특산품은 그 지역의 정서를 담고 있어 그곳 사람들의 삶을 느낄 수 있다. 그 모습을 보면 삶의 소소한 행복이 나에게도 전염되는 것을 느낀다.

자연풍토, 기후는 습관을 만들어내고, 그 습관들이 모여 문화를 형성한다. 건물의 외벽에 칠해진 색도 지역문화의 특성에 따라 제각각이다. 자연풍토, 기후와 어울리는 색상으로 예전부터 해오던 습관일 것이다. 색을 칠한 건물이 모여 마을을 이루고 그것은 그 마을을 상징하는 색이 된다. 여기에 독창적인 창의성이 더해지기도 하며 세월과 함께 정착하면 그곳의 문화가 된다.

이것은 갑자기 예산을 투자해 마을벽화를 그리는 것과는 다른 이야

기다. 벽화는 그린 직후의 모습이 오래가지 않는다. 얼마 지나지 않아 칠이 떨어지고 훼손되어 소문을 듣고 찾아간 이들이 실망하는 경우도 있다. 문화는 한 번 만들어놓는 것으로 형성되는 것이 아니다. 생활 속에서 오랜 시간을 거쳐 쌓여갈 때 다른 곳과는 차별화된 독특한 문화가 형성되는 것이며 그 생활에 얽힌 이야기가 함께 남는 것이다. 그리고 생활은 단지 옛것에 멈추지 않고 끊임없이 새로운 모습을 만들어내면서 그것만의 매력을 품게 되는 것이다. **153**

우리 문화유산 속에서
디자인 원형 찾기

권명광

상명대학교 석좌교수

알에서 막 깨어난 병아리도 자신을 해치는 존재와 해치지 않는 존재를 구별할 줄 안다고 한다. 사람에게도 태어나기 전부터 가지고 있는 선험적인 의미나 상징체계가 있다. 이것을 집단 무의식 또는 '원형Archetype'이라고 한다. 이른바 '디자인 원형 찾기'는 우리 민족의 선험적 의미나 상징체계를 찾는 작업이다.

글로벌 시대, 문화적 가치는 문명 전환기에 놓인 우리 사회의 질적 변화를 주도하고 있다. 특히 디자인은 문화 현상과 가치 표현의 상징이라는 사회문화적 아이콘으로서 그 역할이 크다. 디자인의 한국성 문제는 새로운 화두다. 한국적 디자인의 원형 찾기 작업은 동대문디자인플라자의 개관 기념 특별전 《간송 문화전》에서 선보인 혜원 신윤복의 풍속화도 하나의 계기가 되었다.

그동안 우리 사회는 미술과 디자인을 두고 순수 – 비순수, 순수 – 응용이라는 편협하고 이분법적 시각으로 바라보았다. 디자인은 응용미술, 상업미술로 비하되어 미학이나 미술사 연구 대상에서 암묵적으로 배세됐다. 이는 한국적 디자인 이론 정립에 태생적 한계로 작용했다. 미국의 디자이너

폴 랜드는 이런 말을 했다.

> 미술과 디자인, 두 분야를 어떤 식으로든 구분하는 것은 아
> 무 의미가 없다. 다만 두 분야는 필요성의 차이만 있을 뿐
> 이다.

디자이너의 입장이 반영된 말이긴 하나, 디자인의 진원지라 할 수 있는 유럽에서는 실제로 미술과 디자인의 구분이 거의 없다. 이에 비해 우리는 디자인을 비순수미술로 경시하고 한국적 정체성에 대한 연구에도 소홀했던 것이 사실이다. 따라서 혜원 신윤복의 풍속화를 우리 디자인의 원형으로 해석하고, 작품의 해학적 요소를 한국적 커뮤니케이션 디자인의 원형으로 접근하는 시도는 매우 획기적인 발상이 전환으로, 이 분야 연구에 새로운 전기를 마련할 것이다.

일러스트레이션으로서의 풍속화

조선 시대 4대 풍속화가 중 한 사람인 혜원 신윤복(1758~?)은 전통적인 문인화나 산수화와 달리 그 시절 서민의 생활상을 그렸다. 사실성, 기록성, 전달성, 도해성, 해학성, 풍자성 등 다양한 표현이 가능한 풍속화는 커뮤니케이션 기능이 탁월한 일러스트레이션과 성격이 매우 유사하다. 풍속화는 "어둠 속에서 빛을 발하여 눈에 보이지 않는 감정과 사상, 정념의 세계를 눈으로 볼 수 있는 모습으로 전환하여 사람들을 계몽하고 명철하게 해명한다"

는 일러스트레이션 본연의 의미와 맥을 같이하고 있다.

혜원의 풍속화는 특히 정확한 묘사력이 돋보인다. 눈에 보이는 것부터 그 시절 사람들의 꿈과 무한한 상상력까지 실제로 보이는 것처럼 사실적으로 표현한다. 그 시대의 생활습관, 놀이, 복식, 미용술까지 유추할 수 있을 정도로 구체성을 띠고 있다. 무엇보다 그는 일러스트레이션의 중요한 기능 중 하나인 해학성이나 풍자성을 적극적으로 활용해 당시 사회 계급구조의 모순 때문에 생기는 각종 부정적 요소들을 간접적으로 풍자한다. 남녀관계 등에 빗대 도덕적, 윤리적 문제들을 해학과 풍자를 통해 드러내고 은근하게 비판한다. 그러면서 보는 이들에게 적극적인 참여와 비판, 즉 상호소통의 기회를 제공해 사회적 질서와 양심, 공공성을 일깨우는 저널리즘 기능까지 한다.

흔히 '제3의 미술'이라고도 부르는 일러스트레이션은 인간이 살아오면서 필요에 의해 생성 발전된, 실용적이고 기능적인 성격을 가진 복합미술이다. 따라서 한국적 원형의 문제를 도구적 수단이나 목적론적인 디자인 해석만으로 접근하는 데는 한계가 있다. 클로드 레비스트로스의 구조이론과 구스타프 융의 원형 이론을 대입해 혜원의 풍속화를 표층과 심층으로 좀 더 심도 있게 접근해보자.

구조로서의 원형, 잠재의식으로서의 원형

우리는 모두 시대, 나라, 사회집단, 가정에 속해 있다. 각자 속해 있는 환경에 따라 사고하는 방식, 말하는 방식, 커뮤니케이션 방식이 결정된다. 물속에 거대한 몸체를 숨긴 작은 빙산처럼, 문화적으로 조건화된 명시적 환경이나 행위는 문화의 차이, 시간과 공간의 차이, 관찰자의 지식수준이나 경험의 유무에 따라 상이하게 이해될 수 있다. 이와 같이 특정집단이나 공동체에 나타나는 친족관계, 생활양식, 풍습, 신화, 종교, 예술, 음식문화 등 각기 다른 특성을 표층이라 하고, 그 다양성 너머 배후에 작동하는 고유한 구조를 심층이라 한다.

그 구조는 모든 인간의 보편적인 심리나 생물학적인 본질로, 매우 심층적이고 암묵적이며 생득적으로 작동하는 공통의 원리다. 이를 발견하려는 시도가 『슬픈 열대』로 유명한 클로드 레비스트로스의 구조주의 사고방식이다. 언어학과 인류학에 뿌리를 두고 있는 구조주의는 이론체계라기보다 하나의 방대한 방법론으로 이해할 수 있다.

이와 맥을 같이하고 있는 심리학자가 구스타프 융이다. 오랜 옛날부터 인류는 각 시대나 지역마다 정도의 차이는 있지만 매우 유사한 민담과 이미지를 탄생시켰는데, 융은 이러한 동일성과 차이를 원형과 상징으로 설명했다. 표면에 드러나고 눈에 보이는, 확인 가능한 사실을 사본으로 보고, 심층에 존재해 보이지는 않지만 잠복해 있는 원본을 원형이라고 했다.

원형은 지역과 시대를 불문하고 인간의 심리에 보편적으로 내재된 역사적이고 집합적이고 초인적인 심리구조로, 집단적인 무의식적 기억이라고도 한다. 이는 각기 다른 문화와 시대에 있었던 상징이나 신화 이미지 등

전 인류의 축적된 기억으로, 이 시대의 관점으로 보면 문화의 보편성이라 할 수 있다. 다시 말하면 물 위에 형상을 드러낸 형체가 특정 공동체만의 특수성, 즉 고유한 정체성이라면, 보이지 않는 심층의 하부구조는 세계적으로 공통된 보편성이라 할 수 있다.

융의 원형 개념은 플라톤의 이데아 개념과 매우 유사하다. 플라톤은 이데아가 현상계의 모든 실재에 존재한다고 보았다. 이것은 융의 원형 이론과 동일하다. 이러한 보편성은 인간의 본능적인 심리로 현실에서 벗어나려는 일탈 본능, 권력을 소유하고 세상을 좌지우지하고 싶은 통제 본능, 집단의 일원으로 소속되어 안정감을 찾으려는 연결 본능, 과거의 어려움이나 빈곤으로부터 벗어나 풍요로워지고 싶은 미래지향적이고 무의식적인 성장 본능과 원초적인 성적 본능이다. 이것은 특정 집단이나 공동체에 구별 없이 적용 가능한 심층구조다.

159

일러스트레이션으로서 혜원 풍속화의 표층과 심층구조

혜원의 풍속화 중 잘 알려진 〈단오풍정端午風情〉, 〈쌍검대무雙劍對舞〉, 〈월야밀회月夜密會〉, 〈월하정인月下情人〉, 〈주유청강舟遊淸江〉 등의 작품 표층과 심층에 나타난 한국적 디자인의 원형을 살펴보자. 우선 우리 전통문화에 보편적으로 나타나는, 요란하지 않고 조용하면서 부드럽고 오묘하고 불가사의한 멋이 느껴진다. 그러면서도 인공적 가미를 배제하고 단순성과 실용성을 바탕으로 절제된 단순미에 가치를 두고 있다. 색상은 동양 문화권에서 선호

MERRY CHRISTMAS AND A HAPPY NEW YEAR

권명광, 〈홍익대학교 성탄·연하카드 디자인〉, 1982.
조선시대 작자 미상의 〈맹견도〉(국립중앙박물관 소장)에서
디자인의 원형을 찾아내 제작한 작품.

하는 음양오행 사상에 근거하여, 오방색과 단청, 색동, 백색 등의 색상체계를 사용했다.

기능이나 실용을 중시하는 디자인 관점에서 표층구조를 보면, 매우 다양한 주제를 사실 그대로 기록하는 것에 충실하다. 등장하는 주인공들의 복식이나 헤어스타일을 통해 신분 차이를 쉽게 구분할 수 있을 정도로 표현이 사실적이고 치밀하다. 특히 인물들의 배치, 즉 레이아웃에서 시선의 흐름이나 방향을 치밀하게 계산하여 작가의 의도대로 시선을 유도한다. 인물의 크기도 비중에 따라 임의로 크고 작게 조정했으며, 보는 각도도 투시법을 무시하고 인물의 역할에 따라 한 화면 속에서 앞면, 옆면, 윗면 등으로 자유롭게 조정하여 착시효과를 최대한 활용하는 고도의 테크닉을 구사했다.

색채 사용도 내용에 따라 매우 다양하다. 남녀 간의 정취와 낭만적인 분위기를 효과적으로 표현하기 위해 아름다운 색채를 즐겨 사용했으며, 섬세하고 유려한 필선을 사용해 머리카락 한 올 한 올 세밀하게 묘사했다. 목욕하는 여인들을 바위 뒤에 숨어 몰래 훔쳐보는 어린 스님, 달빛만 고요한 밤중에 인적이 드문 길모퉁이 후미진 담장 밑에서 밀애를 즐기는 남녀를 숨어서 지켜보는 여인, 유희를 즐기는 관객들 사이를 비집고 다니는 행상 등 의외의 요소들을 배치하여 해학적 분위기를 조성한 것이 특징이다.

이처럼 풍부한 콘텐츠가 담긴 풍속화를 그린 혜원은 툴루즈 로트레크나 벤 샤인 이상으로 높이 평가될 수 있다. 로트레크는 프랑스 아르누보 시대, 미술과 디자인사에 커다란 족적을 남긴 화가이고, 샤인은 매카시 선풍의 희생양이 된 '사코Nicola Sacco와 반제티Bartolomeo Vanzetti 사건'을 다큐멘터

리 형식으로 묘사, 전시하여 전후 미국 사회에 커다란 반향을 불러일으킨 일러스트레이터다.

눈에 보이는 표층구조를 넘어 보이지 않는 심층의 원형에는 어느 사회나 공통된 계급사회의 적나라한 본모습이 숨겨져 있다. 혜원은 관료들의 이중성과 위선, 일탈 본능 등 다양한 욕구를 은유와 환유를 통해 풍자하며 눈에는 보이지 않지만 느낌으로 알 수 있게 했다. 현세에서 건강하고 행복하게 살고 싶어 하는 인간의 안정 본능, 무속적 인생관과 철학을 구복신앙을 통해 다양하게 표현하기도 했다. 사회집단의 일원으로서 안정감을 얻고, 풍요롭게 살고 싶은 인간의 성장 본능 욕구가 구석구석 숨겨져 있다.

혜원의 풍속화를 보면 분야는 다르지만 현대사회의 부조리를 고발한 것으로 유명한 체코의 실존주의 작가 프란츠 카프카가 떠오른다. 그의 단편 「변신」, 「단식 광대」, 「벌레」 등을 보면 은유, 비유, 아이러니, 패러독스, 패러디 등을 활용해 관료제와 권력기구의 폐단, 산업사회의 매카시즘에 대한 비판, 가부장 제도의 위협적인 순응성과 획일성을 날카롭게 비판하고 있다. 카프카의 문자언어와 혜원의 그림언어 사이에는 엄격한 차이가 있다. 그러나 커뮤니케이션의 목적이나 기능면에서 보면 그 차이를 발견하기 어렵다.

문화적 정체성 확립을 위한 디자인 원형 찾기

최근 문화예술이 기업의 가치와 창조의 원동력으로 주목받으면서, 아트 마케팅, 문화 마케팅, 디자인 마케팅, 데카르트 마케팅 등 다채로운 문화 활

동을 통해 문화를 선도하고 생산하는 기업이 늘고 있다. 독일 신칸트주의 중 마르크부르크학파에 속한 철학자 에른스트 카시러는 "인간은 상징을 통해 문화적으로 이행하고, 문화는 상징을 통해 정체성에 객관성이 부여된다"고 했다.

세계가 하나의 시장으로 개방된 글로벌 시대에 문화의 정체성은 오히려 점점 더 중요해졌다. 베네수엘라 출신의 일러스트레이터 조엘 베탄코트 Jöel Betancourt의 〈가쓰시카 호쿠사이 전기 회로도 Katsushika Hokusai Electronic Circuit Board〉라는 작품을 보면, 일본 에도 시대 우키요에의 대가 가쓰시카 호쿠사이의 연작 중 대표작인 〈파도〉를 현대적으로 재해석한 것을 즉각적으로 알 수 있다. 이처럼 에도 시대의 목판화를 감각의 컴퓨터 회로도로 표현하여 현대화시켜도 일본의 정체성을 변함없이 유지시켜주는 상징적 가치는 변하지 않는다.

오늘날은 생명과학, 인지과학, 디지털 정보기술이 인간의 신체와 정신까지 변형시키면서 인간의 정체성에 혼란을 초래하는 시대다. 200년 전 산업혁명이 절정에 달했을 때 기계저항 운동(러다이트 Luddite)이 일어난 것처럼, 요즘은 기계와 공존할 것인가 경쟁할 것인가 고민하는 기업들이 늘어나면서 사람의 감정을 순치시킬 수 있는 문화적 가치관과 윤리관이 새로운 윤리 도덕 기준으로 부각되고 있다.

이제 모든 면에서 문화적 접근은 피할 수 없는 시대적 과제가 됐다. 인간은 과거, 현재, 미래에 걸쳐 살아간다. 과거를 알면 미래를 예측할 수 있다. 과거는 현재를 바탕으로 재구성되므로 결국 현재의 시각이 가장 중요하다. 이것이 우리의 문화유산 속에 내재된 디자인 원형을 지속적으로 찾아가야 하는 이유다.

김연아는 누구의
몸인가?

광고에서 몸 읽기, 그 의미와 이데올로기

원명진

을지대학교 의료홍보디자인학과 교수

로고스적인 몸

로고스 중심주의적 세계관은 몸을 경시했다. 몸은 정신의 하인이고 저급한 것이었다. 동물처럼 비속한 생활을 하는 천박한 아랫것들의 몸에는 정신이 부재하고 지체 높은 귀족·양반들의 몸은 데카르트적 코기토Cogito의 소유자처럼 사유한다. 병들고 노쇠한 아랫것들의 몸은 허망한 육체Körper일 뿐이고, 귀족·양반의 몸Lieb[1]은 변치 않고 영원한 정신인 로고스 그 자체다. 그것은 보잘것없는 '살덩이'와는 차원이 다른 '사유덩어리'로 이원화되어 견고한 의식으로 오랫동안 굳어져왔다.

하지만 20세기 중반 신분제가 철폐되면서 양반과 서민의 위계질서가 무너지고 그와 함께 정신과 육체의 위계도 사라졌다. 신분의 평등은 곧 정신과 육체의 평등을 의미한다. 아랫것들의 '살덩이'가 비로소 '몸'으로 대

[1] 에드문트 후설의 몸과 육체 개념을 차용했다. 몸은 주체로서의 나의 몸, 세상을 바라보는 원심으로서의 나의 몸, 나의 생각과 의지가 배어 있는 몸이다. 육체는 타자에게 대상으로 보이는 나의 몸을 말한다. 김종갑, 「실용적 몸에서 미학적 몸으로: 근대적 몸과 탈근대적 증상」, 나남, 2008, 61쪽. (재인용)

접받게 된 것이다. 마침내 몸에 로고스적 가치가 미끄러져 들어가 자신의 정체성을 발견한다. 계급에 의한 몸의 차이가 소멸되고 자기(주체)가 탄생하는 순간이다.

21세기 현대에 와서 몸은 시각매체와 결합한다. 이제 몸은 일상의 핫이슈가 되었다. 위·아랫것 상관없이 몸은 자기표현의 기준이고 바탕이다. 심지어 육체자본[2]으로서 담론의 중심에 선 몸은 스스로 정치성을 획득한다. 새로운 능력이자 권력으로 정치적 면모를 과시하는 현대의 몸은 자신만의 고유한 스타일을 위해, 예술가가 조각을 하듯 몸을 조각한다. 심지어 타자의 몸을 모방하여 자신의 몸에 새기는 욕망, 오늘도 몸의 담론은 우리를 망치질한다.

자기반영적인 몸

몸은 그 자체로 욕망의 집합체다. 욕망을 느끼는 것은 정신이고 이를 수행하는 것은 육체라지만, 인간이 몸을 통해 욕망한다는 것을 부인할 수는 없다. 일상을 영위하는 것이 몸이고 몸이 욕망하는 것이 삶의 한 부분이라면, 일상의 소소한 욕망들은 역시 몸을 통해 표출될 수밖에 없다. 또한 몸은 자기 창조의 가능성을 열어주는 중요한 기제다.

이때 몸의 '시각화'는 중요하다. 시각이 지배하는 현대사회에서 몸의 '시각화'는 삶의 가능성이고 자기규정이기 때문이다. 게다가 몸은 가변적이

[2] 부르디외(P. Bourdieu), 엘리아스(N. Elias)의 몸을 바라보는 공통된 시각: ①몸을 미완(Incomplete)의 실체로 여김 ②사회적 불평등을 유지하는 데 필수적인 것 ③육체자본, 문명화된 몸에 대한 견해 ④몸의 계발, 사람들의 사회적 위치 사이의 연관성 ⑤사회적 지위의 획득과 차별화의 중심 ⑥분석하기 위한 개념적 도구 '아비투스(Habitus)' 일치. 래시(S. Lash): 몸은 권력의 행사와 사회적 불평등의 재생산에 복잡한 역할을 담당한다고 봄→몸을 평생에 걸쳐 수행해야 할 프로젝트로 취급하는 경향.

다. 사회변화에 삼투되어 새로운 이미지로 다시 노출된다. 이렇게 몸의 다양한 양태에서 다양한 자기(주체)를 정의하고 또 다시 수정하고 재정의하는 반복을 통해 자기만의 몸을 조형한다.

소비되는 몸

보드리야르의 주장처럼 몸은 가장 잘 팔리는 현대의 '상품'이다. 그래서 TV광고에 비친 몸의 이미지는 절대적이다. 특히 우리가 모방하고픈 대상의 몸은 더욱 그러하다. 그중 스포츠 선수가 등장하는 광고는 흡입력이 강하다. 선수의 몸동작 하나하나를 놓치지 않고 그대로 자신의 몸에 투입시켜 화학작용을 일으킨다. 그래서 기업들은 자사 이미지에 스포츠 선수의 몸을 차용하는 데 거액을 들인다. 잘빠진 선수의 몸(이미지)은 기업의 몸(이미지)으로 동일시하기에 안성맞춤이기 때문이다. 김연아 선수는 그중에서도 으뜸이다.

그녀의 몸을 바라보는 관점은 기업과 소비자, 즉 주체마다 다르다. 이 글에서는 TV광고에 등장하는 그녀의 몸을 기업은 어떻게 시각화하는지, 소비자는 어떤 메시지로 받아들이는지, 다시 말해 한 사람의 몸이 주체에 따라 어떻게 소비되는지 살펴볼 것이다. 이를 위해 소비자들 사이에서 이슈가 되었던 두 개의 영상물로 논의 범위를 좁히고자 한다. 2014년 소치 동계올림픽을 앞두고 김연아 선수가 출연한 'LPG E1' 기업 이미지 광고와 어느 누리꾼이 전혀 다른 시각에서 그 광고를 패러디한 화제의 영상물이다.

기업들은 소비자에게 사랑받는 광고를 만들고 싶어 한다. 하지만 의도와 전혀 다른 광고 효과가 발생하는 경우가 종종 있다. 한 편의 광고를 보고 소비자들은 악평을 했고, 같은 광고를 다른 시각에서 다시 풀어낸 영상에

는 호평의 박수를 보냈다. 이런 결과가 나온 이유가 무엇인지 궁금했다. 이러한 논의를 통해 좋은 광고와 그렇지 않은 광고와의 차이를 조금이나마 밝히는 것도 의의가 있다고 하겠다. 더불어 각자 자신의 주체적 몸을 제대로 바라보고 몸에 대한 배려를 생각해보는 데 보탬이 되길 바란다.

논의에 앞서 스포츠와 몸의 담론을 간략하게 고찰할 필요가 있다. 몸의 사회적 기능이 시대 상황에 따라 어떻게 조율되었고 국가는 어떻게 몸을 전략적으로 이용했는지 개괄해보겠다. 국가와 스포츠의 관계는 현대 스포츠가 탄생했을 때부터 지금까지 정치적 목적으로 일관하고 있다. 내셔널리즘을 표방하는 국가의 스포츠 전략은 시각매체와 결합하여 절정에 다다르고, 기업은 거대한 자본으로 스포츠 내셔널리즘에 편승하여 자사 이익을 증대시키는, 즉 상업적 내셔널리즘으로 과대포장을 한다. 이러한 이론적 배경을 바탕으로 본론을 시작한다.

현대 스포츠의 사회적 기능

퍼블릭 스쿨, 현대 스포츠의 탄생

현대 스포츠는 대략 19세기 중반 서구사회에 출현했다. 현대 스포츠를 그 이전의 스포츠와 구별하는 주요한 기준은 표준화된 규칙 체계가 있느냐,

3 정준영, 「열광하는 스포츠, 과연 축제일까 산업일까」, 『문화, 세상을 콜라주하다』, 웅진지식하우스, 2008, 129쪽.

그리고 그것을 규제하는 기구로 스포츠 조직이 구성되었느냐를 들 수 있다.[3]

영국의 퍼블릭 스쿨 Public School(민간인이 기금을 내고 운영하며 학생들에게 대학 준비 교육을 시키는 사립중등학교)은 현대 스포츠의 요람으로 꼽힌다. 퍼블릭 스쿨은 세 가지 역할을 했다. 첫째, 청소년의 몸을 통제하는 역할을 했다. 당시 청소년에게는 몸의 에너지를 발산할 기회도, 공간도 없었다. 주체할 수 없는 에너지를 소비하지 못하는 청소년들은 학교의 질서를 파괴하는 존재였다. 이때 스포츠는 몸속에 쌓여 있는 에너지를 처리하는 데 유용했다. 스포츠의 보급으로 학교뿐 아니라 국가도 청소년의 건장한 몸을 보너스로 얻게 해주었다. 덕분에 국가의 몸도 단단해질 수 있었다.

이러한 사정은 미국도 마찬가지였다. 예전 '나이키' 광고의 단골 메뉴였던 길거리 농구를 보자. 20세기 초 YMCA가 주축이 되어 미국 대도시 흑인 거주 지역의 길거리에 농구장을 설치했다. 이렇게 탄생한 길거리 농구는 흑인 청소년들의 에너지를 농구에 모두 소진시키는 데 일조했다.

둘째, 퍼블릭 스쿨은 서로 다른 계급을 하나로 통합하는 역할도 했다. 영국의 상류층과 부유한 중류층, 그리고 신흥 부르주아의 문화는 서로 섞일 수 없었다. 때문에 퍼블릭 스쿨은 각기 다른 계급의 학생들 사이에서 발생하는 문화충돌을 막아야 했다. 이때 계급 간 이질성을 없애는 방법을 땀에서 찾았다. 테니스와 크리켓, 폴로와 같은 귀족들의 스포츠와 축구 같은 민중의 스포츠가 서로 다른 계급을 하나로 통합하는 매개 역할을 한 것이다.

셋째, 위 두 가지 역할 이외에 '애슬레티시즘 Athleticism,'[4] 즉 운동애호주의 이데올로기를 내면화하는 역할을 했다. 영국이 워털루 해전에서 승리

한 1815년부터 1차 세계대전이 발발한 1914년까지, 영국의 제국주의적 팽창 정책은 절정에 달했다. 그것은 정치, 경제, 사회, 교육 전반에 절대적인 영향을 미칠 수밖에 없었다. 교육의 한 영역인 학교 스포츠도 예외일 수 없었다. 스포츠를 통해 이른바 '영국 신사'를 키워낸다는 도덕 교육의 목적과 강건한 기독교인을 육성한다는 종교적인 목적이 결합된 이데올로기가 바로 애슬레티시즘이었다.

결국 왕실의 애슬레티시즘 전통은 19세기 '영국 스포츠 혁명'으로 이어졌고, 스포츠 교육을 통해 형성된 영국 젊은이들의 역동적인 기질은 대영제국 건설의 자양분이 되었다. 아울러 영국의 팽창주의가 스포츠 정책에 기인한다는 것을 간파한 프랑스 지도층도 영국의 스포츠를 자신들의 교육 체계에 적극 수용하는 개혁을 단행한다. 이로써 스포츠가 국기의 파워를 대변하고 서열을 정하는 시대에 접어들었다.

국가의 개입, 스포츠 내셔널리즘[5] 형성

초기의 현대 스포츠가 청소년의 몸 관리와 계급 통합에 중점을 두었다면, 민족주의가 발전하면서 스포츠는 민족 형성의 주요 수단으로 자리 잡

[4] 하남길, 『영국신사의 스포츠와 제국주의』, 21세기교육사, 1996, 141쪽. 애슬레티시즘의 이념적 체계는 도덕적, 종교적, 정치적 목적에 바탕을 둔 것이었으며, 구체적으로는 신사도(Gentlemanship), 강건한 기독교(Muscular Christianity), 제국주의적 충성심(Imperial Royalty)의 함양을 목표로 한 것이었다.

[5] 내셔널리즘은 주체의식과 주권 회복을 위한 항거정신이 내면화하는 반면, 스포츠 내셔널리즘은 독재의 전형적인 수법으로 내면화한다. 민족의 자긍심을 높이고, 국민성을 고양하는 기제라면 스포츠 내셔널리즘은 우민화의 전형이라는 시각이다.

[6] 정준영, 앞의 책, 131쪽.

는다. '민족은 문화공동체'[6]라는 인식이 형성되면서, 다른 지역과의 경쟁의
식이 과열되기 시작한 것이다. 다른 지역보다 자신이 속한 지역공동체의 우
월함을 보여주기 위해 거액을 들여 우수한 선수를 영입하는데, 이것이 '프로
스포츠'를 탄생시키는 요인이 된다. 이때부터 대중은 경기를 관람하기 위해
길게 줄을 서고 돈을 내고 자신의 팀을 목청껏 응원하기 시작한다. 이렇게
과거 소수 계층의 스포츠는 대중의 스포츠로 발전하고, 대중매체의 자본이
더해져 거대한 스포츠 산업으로 확장된다.

　　국가는 민족의식을 고취시키는 데 스포츠를 정치적으로 적극 활용
했다. 스포츠 내셔널리즘의 전형으로 1936년 베를린올림픽[7]을 들 수 있다.
히틀러는 게르만 민족과 제3제국의 우수성, 국가의 내적 통합을 위해 올림
픽을 유치했다. 스포츠를 통해 민족이라는 공동체가 형성되고, 민족공동체
에 대한 절대적 충성은 타민족과 타국에 배타적인 맹목적 애국주의, 즉 쇼
비니즘으로 표출된다. 쇼비니즘은 광적인 전체주의적 담론으로 국민을 우
민화한다.

[7] TV와 스포츠가 결합한 것은 1936년 베를린올림픽이 처음으로, 그때부터 TV 스포츠 방송이 시작됐었다. 육상, 수
영 경기를 베를린과 독일의 몇 개 도시의 강당에 설치한 수상기를 통해 중계 방송하여 이를 시청하는 관중들을 열
광시켰는데, 이때부터 TV의 위력이 나타나기 시작했다. 당시 히틀러는 베를린올림픽을 아리안족의 우월성과 강
인함을 보여주는 감동적인 드라마로 만들 것을 영화감독 레니 리펜스탈에게 부탁했다. 이 영화를 위해 리펜스탈
은 지금까지도 스포츠 촬영의 지침이 되는 다양한 기법을 개발해 활용했다. 16일 동안 열린 경기를 40명의 카메라
맨이 4만 미터가 넘게 촬영한 필름(270시간 분량)을 리펜스탈이 1년 반 동안 혼자 편집을 했고, 이때 만들어진 베
를린올림픽 기록영화 〈올림피아〉는 1938년 베니스영화제에서 금상을 받았다. 베를린올림픽은 스포츠를 미디어로
인식해 '국위선양'이라는 마케팅 목표를 달성했다는 측면에서 대성공을 거둔 최초의 사례로 평가된다.

1964년 도쿄올림픽 역시 2차 세계대전 이후 패망에 좌절한 일본 국민들의 자부심을 고취시킴과 동시에 국민 통합을 위한 화려한 스포츠 이벤트였다. 이것은 치밀한 전략에 따른 마케팅이기도 했다. 대중매체는 의욕을 상실한 국민들의 행동과 사상을 변화시키고자 했다. 비록 전쟁에서는 참패했지만 스포츠라는 또 다른 전쟁에서 우승하여 국민들을 하나로 통합하고자 한 것이다. 그들에게 올림픽 순위는 민족의 목숨과 같았다. 그때 일본은 3위를 차지했는데, 이는 일본의 올림픽 출전 사상 최고 순위였다. 한국은 26위에 머물렀다. 일본은 정치적 목표를 달성했고, 한국은 열 받았다.

박정희 군사독재정권은 도쿄올림픽에서 성적이 저조하자 곧바로 태릉선수촌을 건립했다(1966). 박정희의 성姓을 딴 '박스컵' 축구대회를 열고, 체력장을 실시했다(1971). 1977년에는 국민체조를 보급했다. 박정희 징권이 스포츠에 집중적인 관심을 기울였던 이유는 스포츠가 정권의 정당성 확립에 충실한 역할을 한다는 사실을 독일과 일본을 통해 학습했기 때문이다. 그는 1972년 10월 유신 이후 국가주의와 군사주의가 결합한 정권의 파시즘적 성격을 희석시키고자 스포츠를 정략적으로 끌어들였다.[8] 이처럼 스포츠 내셔널리즘은 어두운 정권을 환하게 밝히는 성화 노릇을 했다.

88서울올림픽 개최는 1981년 9월 30일 밤 11시 45분에 결정됐다.

"나고야 트웬티 세븐(27표), 쎄울 피프티 투(52표)!"

[8] 박찬승, 『민족주의의 시대: 20세기 한국 국가주의의 기원』, 경인문화사, 2007.

"이겼다! 일본을 이겼다! 서울이 해냈다!"

세계뿐 아니라 한국도 깜짝 놀랐다. 30년 전 전쟁으로 쑥대밭이 되었던 서울에서, 그것도 휴전 상태인 위험한 나라에서, 가난한 개발도상국이, 1980년 민주항쟁의 핏자국이 여전히 얼룩져 있는 땅에서, 올림픽을 개최하다니! 당시 전두환 정권 역시 총칼과 폭력으로 세워진 정권을 말끔히 세탁할 수 있는 절호의 기회로 올림픽을 적극 활용했다.

프로 야구(1982)와 프로 축구(1983) 개막을 시작으로 스포츠를 상업화하고, 서울아시안게임(1986)을 개최하면서 우리나라의 스포츠 내셔널리즘은 더욱 견고해졌다. 특히 '프로 스포츠'의 대대적인 출범은 당시 개발도상국 중에는 유례를 찾아볼 수 없는 스펙터클과 상징 조작이었다. 이 모든 것은 국민들의 이성과 사고를 집단적으로 무력화하는 데 커다란 공을 세웠다. 이후 1990년 남북통일축구대회, 1991년 탁구남북단일팀, 2002년 부산아시안게임을 방문한 북한 미녀응원단은 우리 사회에 민족주의를 불러일으켰다.

2002년 월드컵 4강의 기적은 "대~한민국!"을 연호하며 민족주의를 절정에 올려놓았다. 국가도 기업도 돈을 풀어 단군 이래 최고의 스펙터클에 민족주의와 애국주의를 판매한 것이다. 특히 한국과 일본이 대결하는 경기는 정치적 · 상업적 이데올로기의 극치를 보여주었다. 한일 국가 대항 경기에서 감독과 선수들 그리고 관중들의 각오는 언제나 비장했다. 무조건 승리!

필승으로 국민 성원에 보답하겠다는 감독은 어깨에 별 다섯 개를

붙인 총사령관이고, 머리가 깨져도 붕대를 감고 투혼을 불사르며 슛을 하는 선수는 최첨단 무기다. 온몸을 태극 문양으로 위장하고 "대~한민국!"을 외치는 관중은 잘 훈련된 특공대원이다. 국가를 위해 이 한 몸 다 바치겠다는 정신무장은 강철보다 단단하다. 그렇기에 그날의 경기 스코어는 절대적이다. 경기에서 진 국가는 승리한 국가의 깃발을 불태우고 거리를 활보한다. 상점 앞에 모여 불매운동을 하는 것도 모자라 손님들을 끌어낸다. "GO HOME!"을 외치고 하얀 광목 위에 자신의 손가락을 깨물어 혈서를 쓴다. 이러한 집단적 애국주의는 뉴스를 타고 재빨리 생중계된다. 시청자도 합세한다.

174

이처럼 스포츠의 경쟁의식은 지역공동체의 경쟁의식으로 확대되고, 다시 국가 간 경쟁의식으로 팽창한다. 한 경기에서의 승리는 단순한 승리가 아니다. 지역공동체의 승리이고, 국가의 승리이자, 개인의 승리로 확정짓는다. 그리고 상대편을 폄하하고 열등한 존재로 규정해버린다. 이러한 집단적 우월의식의 고취야말로 바로 국가가 우민화된 국민을 조형하는 위험한 조각칼이다.

애국주의를 이용한 올림픽 마케팅

프랑스의 철학자 에른스트 르낭은 "민족주의는 집단적 고통을 전제로 하고, 이 고통은 환희 이상으로 민족 구성원을 뭉치게 한다"고 했다. 고통에 비례하여 서로에 대한 사랑도 커진다는 것이다. 한국 사회는 고난의 역사로 점철된 근대 형성기를 보냈기 때문에 '비장한 민족주의'가 쉽고도 강력하게 자리 잡을 수 있었다. 근대에 눈을 뜬 20세기의 시작부터 일제 강점에 의한 식민 지배를 경험했고, 이어서 전쟁, 분단, 미군정, 독재 등 집단적 고통

을 경험했다. 그렇게 한국의 민족주의는 "뭉쳐야 산다"는 절체절명의 비장한 집단가치를 만들어냈다.

21세기 들어 스포츠 내셔널리즘은 다시 한 번 크게 변화한다. 자본주의와 미디어가 합세해 '스포츠 미디어 민족주의'라는, 자본주의적 민족주의와 상업적 애국주의를 결합시킨 것이다.[9] 민족주의는 마케팅의 도구가 됐다. 신자유주의 시대 이후 국가적 스포츠 스타의 전제조건은 서구에서 서구인들에 의해 증명된 선수여야만 했다. 여기에 자본은 이들을 활용한 '애국 마케팅'으로 상품을 판매하고, 우리는 맹목적으로 소비한다.

기업은 올림픽에 맞춰 태극기와 함께 애국 기업으로 탈바꿈하고, 글로벌 기업으로 변신하기 바쁘다. 올림픽과 같은 지구촌 이벤트를 적극 이용하려는 기업들은 모두 '세계적'이란 표현을 들먹인다. 금융은 대한민국 1등을 넘어 세계 1등이 되어야 하고(KB국민은행), 전 세계에 시원한 바람을 일으켜야 하고(LG전자), 라면, 의약품, 통신사, 의류 등 대한민국 생필품은 모두가 국가대표이자 전 인류를 위한 제품이 된다. 자신들이 세계적인 우량기업임을 광고를 통해 단번에 주입하려는 기업들의 상업적 애국주의는 얄팍하고 노골적이다.

[9] 정희준, 김무진, 「민족주의의 진화: 스포츠, 그리고 상업적 민족주의의 탄생」, 「한국스포츠사회학회지」 제24권 4호, 2001, 101~115쪽.

국가의 몸

몸의 소유권

어린 시절, 월요일 아침이면 늘 운동장 조회를 했다. 가로세로 일정한 간격을 두고 표시된 곳에 어린 몸들은 정확하게 놓여야 했다. 거기에 양팔을 벌려 간격을 세밀하게 조정하고 앞사람 머리를 똑바로 쳐다보고 나서야 정렬은 마무리되는데, 그 모습은 기계 위에 일정하게 박힌 볼트와 같았다. 조회의 첫 번째 순서는 '국기에 대한 맹세'다. 운동장 양쪽에 달아놓은 확성기에서 익숙한 남자의 목소리가 아침을 깨운다. 아니 몸을 깨운다.

"나는 자랑스러운 태극기 앞에 조국과 민족을 위해 몸과 마음을 바쳐 충성을 다할 것을 굳게 맹세합니다."

아직도 토씨 하나 틀리지 않고 몸은 기억하고 있다. 펄떡펄떡 뛰는 심장 위에 놓인 작은 손과 묵직하게 펄럭이는 태극기가 오버랩되면서 맹세를 다시 한 번 견고하게 만든다. '국기에 대한 맹세'는 비록 부모에게서 태어난 몸이지만 몸의 소유권은 국가의 것이고, 정신은 민족에 소속되어야만 한다는 일종의 계약서다. 펄럭이는 국기는 대통령을 대신해 하늘 높은 곳에서 획일적이고 집단적으로 정렬된 어린 몸들을 빈틈없이 감시한다. 조금이라도 대열에서 벗어나는 순간 어린 몸은 국가에 반항하는 몸이 되는 동시에 곧바로 체벌로 교정을 당한다.

몸과 마음을 정화시킨 후 이어지는 '애국가 제창'은 어린 몸들이 국가의 몸이라는 것을 확정짓는 의식이다. 어린 몸들은 마치 최면에 걸린 듯 일

제히 입을 연다. 1절부터 4절까지 수 년 동안 반복된 학습효과가 나이 든 지금도 몸은 질기게 기억한다. 월요일 아침 조회는 국가에 대한 몸의 희생을 콘셉트로 벌이는 대규모 퍼포먼스이자 제의다.

이른 아침부터 국가주의에 길들여진 어린 학생들은 미술시간에 다시 한 번 국가에 대한 충성심을 시각화한다. 그림의 주제는 한결같은 '반공방첩!' 상상력을 동원하여 자유롭게 그리란다! 공산당은 악마처럼 무섭고 화난 얼굴, '빨갱이'니까 몸은 빨간색으로, 적의 탱크와 전투기는 엿가락 휘어지듯이 그려내는 장한 솜씨로 상장도 많이 받았다. 투철한 정신무장만이 학교를 대표할 자격과 미술대회 출전의 기회를 받는다. 미술대회에서 받은 우수상은 우수한 학교와 우수한 어린이를 동일시하는 기표다.

필자는 그 무렵 다른 아이들보다 몸집이 크다는 이유로 국민학교(초등학교) 대표 태권도 선수로도 활약했다. 학교 대표는 수업에 참여하지 않아도 되는 특혜를 누렸는데, 이는 모든 학생들의 부러움을 샀다. 또래 꼬맹이들보다 빨리 자란 몸은 〈로봇 태권브이〉의 주인공 훈이처럼 매일 태권도를 연습했다. 시합 당일 악당을 물리치듯 악의 축, 공산당을 무찌르는 전사로서 어린 상대 선수를 발차기와 찌르기로 맹렬히 공격한다. 결국 목에 걸린 동메달은 '자랑스러운 어린이'의 확실한 물증이다. 작고 볼품없는 메달은 '자발적 충심'이 아닌 '강요된 충심'의 상징이다. 거기에 '개인'은 없다.

박노자는 가난과 억압과 폭력에 둘러싸여 고통스럽게 살아가는 개인의 현실도 '국가,' '민족,' '전통' 등의 집단 개념이 득세하는 사회 분위기 속에서는 부차적이고 사소한 것이 되어버린다고 말했다. '국가발전', '민족중흥'

과 같은 집단의 중흥이 일차적 과제가 되면 그에 의해 짓밟히는 개인의 권리나 존엄성은 하찮은 것으로 치부된다는 얘기다.[10]

각종 대회에서 거둔 개인의 성적을 학교의 실력으로 규정하는 논리 비약. 미술대회에서 공산당을 멋지게 물리치고 받은 우수상은 전교생의 정신적 우수함을 말하고, 태권도 대회에서 받은 동메달은 전교생의 강건한 체력과 동일시된다. 결과중심과 성적중심의 사회적 인식은 국가와 학교를 위해 개인이 희생하는 것은 당연하다는 논리를 낳았다. 얼마 전까지 경기 도중 감독이 어린 선수를 불러 세워 뺨을 때리는 행위가 아무렇지도 않게 화면에 등장하곤 했다. 어린 선수는 말없이 고개만 떨굴 뿐이다. "잘하겠습니다, 감독님!" 주먹을 불끈 쥐고 경기장으로 몸을 돌리는 선수의 뒷모습이 애처롭다. 국가와 학교를 위한 어린 몸은 무겁기만 하다.

2007년 유럽연합에서는 『EU 스포츠 백서』를 발간했다. 유럽 전체 차원의 포괄적인 스포츠 정책 및 전략적 목표를 담은 것인데, 그 안에는 스포츠의 공공성, 교육성, 환경성, 직업성, 소수자 보호 등 무려 41가지 지침이 있다. 아무리 뛰어난 선수라도 그 사회의 평균적인 교육과 문화와 직업 선택의 기회를 평등하게 누려야 하고, 그것이 가능하도록 '정상적인 교육'을 반드시 제공해야 한다는 것이 첫 번째 원칙이다. 그리고 장차 선수가 될 가능성이 없거나 그럴 마음이 없는 학생이더라도 스포츠를 통해 배울 수 있는 유무형의 가치와 정서를 절대 박탈당해서는 안 된다는 것이 두 번째 원칙이다.

[10] 박노자, 『나는 폭력의 세기를 고발한다』, 인물과사상사, 2005.

또한 스포츠나 그 시설이 지속가능한 환경과 어긋나서는 안 된다는 것이 세 번째 원칙이다.

인종, 장애, 성별 등에 의한 그 어떤 차별이나 배제도 있을 수 없다는 것을 『EU 스포츠 백서』는 명시하고 있다. 그래서 그런가? 시상식 단상 위의 외국 선수들은 순위와 상관없이 한결같다. 웃고 수다스럽고 즐겁게 포즈를 취한다. 우리 선수들처럼 입을 굳게 다문 채 눈물을 흘리지 않는다.

김연아, 너는 대한민국이다

사실 근대 스포츠와 정치의 관계는 쿠베르탱이 올림픽의 이상을 언급하면서부터 불가분의 관계에 놓였다. 스포츠는 정치의 도구로써, 정치는 스포츠의 도구로써 함께 발전해왔다. 그 결과, 국제 스포츠 경기에서 거둔 승리를 민족 우수성의 증거라고 믿거나, 특정 국가의 사회경제 체제의 가치를 평가하는 척도로 이용하게 됐다. '국제 스포츠 대회 입상=국위선양', '금메달 개수가 많을수록 강한 국가'라는 등식이 생겼다.

선수의 몸이 국가에 귀속된 이상, 선수는 국가의 명령에 항상 대기해야 한다. 그야말로 국가의 부름은 절대적이고 예외 없는 징용이다. 그 부름에 불응하는 자는 배신자로 내몰리고 급기야 추방되기 때문에 누구 하나 대항하지 못한다. 국가는 '국가대표'라는 완장을 이용해 선수의 삶에 적극 개입하고, 국가 시스템에 맞게 프로그래밍을 한다. 결국 선수의 몸은 부품으로 전락해 거대한 국가 시스템을 움직이는 기계가 된다.

2011년 축구선수 박지성이 국가대표 은퇴를 선언했을 때, 그의 결정

을 만류하던 대한축구협회 이회택 부회장은 "그의 몸은 개인이 아니라 국가의 것"이라고 말했다.[11] 한 선수의 고뇌에 찬 은퇴 결심을 '국위선양'이라는 애국주의 신화로 봉합하려는 시도였다. '국위선양' 이데올로기는 또 하나의 강제징용 방식이 되었다.

이제 김연아 선수 이야기를 해보자. 2014년 소치동계올림픽이 열리기 직전, 'LPG E1'의 광고가 방송을 탔다. 동계올림픽의 꽃, 피겨스케이팅에 출전한 김연아 선수는 피겨 사상 최초로 올림픽 금메달 2연패 도전을 앞두고 있었다. 전 세계가 그녀의 멋진 연기를 기다렸고 가장 높은 단상에 오를 것을 점쳤다.

기업들은 그런 그녀를 가만두지 않았다. 발 빠르게 그녀를 낚아채 기업 이미지 광고를 계획했다. 광고대행사는 기업과 김연아 선수의 핵심 가치를 찾느라 여러 밤을 새우며 고심했을 것이다. LPG라는 청정에너지와 아름다운 금수강산을 닮은 깨끗한 외모의 소유자라는 첫 번째 가치. 완벽한 기술로 국내 1등 기업과 세계 1위의 실력이라는 두 번째 가치. 이 두 가지 공통 가치를 감성적 이미지로 소비자에게 전달하려 했을 것이다. 그리고 이 광고가 기업 이미지와 매출에 지대한 공헌을 할 것이라고 확신했을 것이다.

막상 이 광고가 방송되자, 소비자의 반응은 얼음처럼 차가웠다. 김연아 선수를 국가주의 상업광고에 지나치게 이용한다는 댓글이 이어졌다. 국

[11] 정윤수, 「스포츠 민족주의, 우리들의 일그러진 영웅들」, 『황해문화』 2012년 겨울호, 288~302쪽. (재인용)

김연아 선수를 모델로 기용한 LPG E1 기업 이미지 광고. 카피는 다음과 같다.

"너는 김연아가 아니다.
너는 4분 8초 동안 숨죽인 대한민국이다.
너는 11번을 뛰어오르는 대한민국이고,
너는 세상에서 가장 아름다운 대한민국이다.
너는 1명의 대한민국이다.
대한민국이 대한민국을 응원합니다.
대한민국 LPG E1."

가대표라는 허울 좋은 명목 아래 선수의 희생만을 강요하는 광고의 메시지에 거부감을 느낀 것이다. 광고를 향해 비난이 쏟아졌다.

> 💬 김연아 E1 광고. 2009년 세계피겨선수권에서 김연아 선수 우승한 걸 두고 고려대가 광고 카피로 '고려대가 낳은 김연아' 이딴 식으로 숟가락 얹은 것의 대한민국 버전. 대한민국이 김연아 선수 덕을 봤지. 김연아 선수가 우리나라 덕 본 게 뭐지? _@suxxxxxxxxxxx

> 💬 무엇보다 '너는 김연아가 아니라 대한민국이다'라는 광고 카피 자체가 애국심 마케팅을 넘어 매우 국수주의적으로 들리고, 김연아 개인의 노력의 성과를 국가의 이름으로 뜯어먹으려 달려드는 태극기 두른 승냥이 떼처럼 섬뜩해. _@thxxxxxx

> 💬 김연아가 이번에 금메달 못 따면 언론에서 난리 날 거고, 광고 다 떨어져 나가고, 아마 김연아 푸대접할 겁니다. 그러기 전에 국적 바꿔 편하게 대접받으며 잘 살았으면 좋겠네요. _@naxxxxxxxx

광고주는 '김연아 효과'로 "2월 브랜드 가치 평가지수 분석 결과, 정유 LPG 부문에서 'LPG E1'이 브랜드 가치 1위에 올랐다"는 보도에 흥분을 감추지 못하고 있는 상황이었다. 그런데 전혀 예상치 못한 반응이 쏟

아져 나온 것이다.

어디서부터 잘못된 것일까? 도대체 이유가 뭘까? 스포츠 스타를 이용해 만든 광고는 예전부터 많았는데 어째서 우리만 비난하는 것일까? 멀게는 차범근, 박세리, 박찬호에서 박지성, 홍명보, 박태환, 추신수, 손연재, 류현진까지 수많은 상업광고에 스포츠 스타들이 출연했건만, 왜 하필 'LPG E1' 광고만이 이런 비난과 푸대접을 받는 것일까? 광고주는 물론이고 광고대행사도 당황했을 것이다.

이것은 단순히 국가주의에 '국민요정 김연아'를 상업적으로 이용한 것 때문만은 아니다. 좀 더 근본적인 문제, 즉 스포츠계의 공정성 불신에서 비롯된 현상이라 볼 수 있다. 국민들은 안현수(빅토르 안)의 러시아 귀화 문제에서 이미 경험한 바 있다. 국가와 스포츠계가 자신들의 입장에서만 문제를 바라본다는 것, 필요 없으면 선수를 내치고 필요하면 다시 부르는 비뚤어진 권위주의를 휘두르고 있음을 알았다. 또한 기업들이 4년 만에 찾아온 절호의 기회에 '국기에 대한 맹세'와 같은 헌납용 메시지와 국가주의적 정신무장으로 기업 이미지를 포장하여 매출을 올리려는 기회주의적 마케팅 전략을 세운다는 사실도 알고 있다. 배타적이고 가부장적인 국가 시스템 속에서 국민의 생각과 선수 개인의 생각은 깡그리 무시된다는 것도 이미 깨달은 상태였다.

스포츠 정신은 "최선의 노력을 다하고, 규칙을 준수하며, 공정한 경쟁을 한 뒤 결과에 승복하는 자세"를 강조한다. 한마디로 '페어플레이' 정신이다. 그것은 개인의 재능을 바탕으로 훈련과 부상을 견디고, 정해진 규율을 제대로 지키고, 결과보다 최선을 다한 자신을 사랑하는 법을 배우는 것이다. 하지만 국가와 스포츠계는 페어플레이 정신을 외면했다.

김연아 선수는 세계 정상급 선수임에도 국가의 지원은 미미했다. 전용 링크가 없어 수시로 해외로 나가 훈련을 하고, 최고의 코치와 음악 및 연기 전문가, 패션 전문가를 기용하면서 들어간 엄청난 비용을 대부분 부모님의 헌신으로 메웠다는 사실을 우리는 안다. 인생의 3분의 2를 차가운 얼음판 위에서 딱딱한 스케이트를 신고 살아온 그녀는 부상에 시달려도 인내하고, 이미 금메달을 거머쥐었지만 어린 후배 선수들을 위해 다시 올림픽 출전을 결심하고, 결과에 앞서 자신을 믿고 사랑하는 법을 몸으로 연기하고 눈빛으로 말했다. 선수 개인이 국가에게 페어플레이 정신이 무엇인지 똑똑히 보여준 셈이다.

김연아 선수는 싱글 프리스케이팅 경기에서 〈아디오스 노니노〉[12]에 맞춰 마지막 무대를 선보였는데, 이 곡은 우리에게 많은 것을 시사한다. 여기서 '노니노'(아버지)를 '대한민국'(국가)으로 바꿔보면, '아디오스 대한민국(국가)'이 된다. 작별을 고함으로써, 김연아 선수의 몸은 비로소 국가의 내부에서 외부로 나올 수 있었다.

국가의 권력 시스템은 한 개인의 몸에 국가주의를 덧입히고 위기로 넘치는 위험한 공간으로 내몰았다. 또한 정신적 고통과 신체적 아픔을 묻어두고 입가에 미소를 띄우라고 강요한다. 그래서일까. 그녀의 어깨 위에 걸쳐진 태극기는 무겁고 버거워 보인다. 이때 눈가에 맺힌 작은 눈물방울만이 그녀가 국가에 대항할 수 있는 유일한 용기이자 무기다. 그것은 모든 것을 혼

12 〈아디오스 노니노〉(Adiós Nonino)는 탱고 작곡가 아스토르 피아졸라가 1959년 자신의 아버지 빈센티 '노니노' 피아졸라가 세상을 떠나고 며칠 후 그를 추억하며 작곡한 작품이다.

자 짊어지고 가려는 암시이자 무언의 약속이다. 국가를 위해 자신을 희생하고, 후배를 위해 혼신의 힘을 다하고, 마지막 순간까지 의연한 모습으로 떠나는 그녀는 이 시대의 진정한 영웅이다.

"수많은 선택을 했고, 소치에 오기까지 결정이 너무나 힘들었는데, 어떻게든 선택했던 일이 잘 끝나서 기분이 좋습니다."

이렇게 말하며 미소 짓던 김연아 선수. 아디오스 대한민국. 이제야 그녀는 국가의 몸에서 벗어났다. 이어진 갈라쇼에서 들려준 존 레논의 '이매진'은 다시 한 번 의미심장하게 다가온다. 경쟁이 아니라, 탐욕이 아니라, 강요가 아니라, 평화와 사랑으로 하나가 되는 세상을 그녀는 몸으로 말하고 눈빛으로 춤추었다. 가벼운 몸놀림은 어떤 중력에도 포박당하지 않고 마냥 자유로웠다. 바람에 팔랑거리는 드레스는 차가운 얼음판을 지치고 도약하는 날개가 되었다.

> 국가란 게 없다고 상상해봐요.
> 그리 어려운 일이 아니에요.
> 죽이거나 죽일 이유가 사라지게 되고, 모든 사람들이 평화
> 롭게 살아간다고 상상해봐요.
> 내 것이 없다고 상상해봐요. 탐욕도 궁핍도 없고 서로 나누
> 는 세상은 하나가 되겠죠.
> _존 레논, 〈이매진〉 가사 중에서.

개인의 몸

당신은 누구인가요?

이런 질문을 받으면 우리는 당혹감을 느낀다. 개인이란 도대체 무엇일까? 개인의 몸은 어떻게 형성되는가? 고대에서 근대에 이르기까지 한 사람의 정체성은 사회적으로 규정됐다. 그가 사회적으로 어떤 신분에 속하는지, 어떤 직업을 가지고 있는지, 어떤 국가, 어떤 민족인지가 곧 그를 규정했다. 이처럼 개인이 사회적 소속을 통해 자기의 존재를 부여받고, 자기 정체성을 가지던 시대는 현대에 들어서면서 부정되기 시작했다. 이제는 필자를 '윗동네에서 식당 하는 원 씨네 아들 명진'이라고 부르지도, 말하지도 않는 것처럼 말이다.

이제 개인은 사회적 위치나 자리가 아닌, 자기 자신의 내면과 감정을 통해─자신의 취향, 성격, 감정, 살아온 이야기, 앞으로의 꿈 등─자기만의 이야기를 써나감으로써 자기의 고유한 의미를 추구하며 '자기 자신'이 된다. 사회 '외부'에서 발견된 존재가 아닌, 자신 '내부'에서 끌어내고 증명된 존재야말로 현대적 개인의 특성이다. 스스로가 스스로인 존재다. 현대에서 어떤 개인의 사회적 가치는 사회 속에서 경제적이거나 사회적인 지위의 직접적 결과물이 아니라 자신의 자아로부터 길어 올려야만 하는 것이다. 이 자아는 유일하고 사적이고 인격적이고 제도에 담기지 않는 어떤 것으로 정의된다.[13]

[13] 에바 일루즈, 김희상 옮김, 「사랑은 왜 아픈가: 사랑의 사회학」, 돌베개, 2013, 232쪽.

개인의 몸은 어떻게 형성되는가?

"윗동네에서 식당 하는 원 씨네 아들 명진입니다." 이런 자기소개로는 현대사회에서 원활한 커뮤니케이션이 불가능하다. 여전히 '외부'에 머물러 있기 때문이다. 차라리 "저의 유일한 신앙은 무신앙이고, 유일한 근면은 게으름뿐입니다"라며 차라투스트라의 말을 흉내 내는 편이 낫다. 최소한 '있어' 보이니까 말이다.

오랜 시간에 걸쳐 길들여지지 않은 몸은 온전한 개인의 몸이 될 수 없다. '원 씨네 식당'을 운영하는 어머니의 몸은 평생 도마와 칼에 길들여져 있다. 깊게 패인 도마와 날이 무딘 주방용 칼, 찌그러진 각종 대·중·소 양은냄비들은 어머니의 이마와 손등의 주름과 동일하게 시간이 흘렀다. 그리고 음식을 만드는 데 익숙해진 몸은 손맛으로 증명된다. 비과학적인 손맛이 과학적인 계량의 맛을 이긴다. "맛있다!"는 조미료가 내는 맛이 아니라 어머니의 주름에서 배어나는 맛임을 우리는 본능적으로 알아챈다.

'목수의 헥시스Hexis'[14] 라는 말이 있다. 아리스토텔레스의 용어로 '목적에 적합하게, 조형되지 않은 육체를 단련하여 형성된 몸'이란 뜻이다. 결국 손맛은 어머니의 헥시스인 것이다. 평생 습관화된 몸이 '누구하고도 다른 맛'

[14] 목수의 헥시스: 목수 A는 어떻게 목수가 되었는가. A는 목수로 태어나지 않는다. 오로지 목공 일을 계속 반복함으로써 A의 몸은 점차 나무와 대패 등의 상황에 조율이 되고, 마침내 목수다운 몸, '목수의 헥시스'를 갖추게 된다. 목수가 되기 이전에 A의 몸은 아직 목공 일의 목적에 적합하게 조형되지 않은 불실석 육체, 직업으로 분절되기 이전의 비정형적 몸이었다. 그러던 A의 몸은 목공 일을 거듭하면서 일관된 방향과 강도의 운동을 반복하면서 일정한 형태로 굳어진다. 김종갑, 앞의 책, 197쪽. (재인용)

을 내는 비밀스런 레시피다. 이처럼 '손맛'은 삶의 역사성을 띠고 있어 모방이 쉽지 않다.

장충동의 족발집들은 '맛의 원조'로 서로 경쟁한다. 그곳은 전국에서 모인 '족발을 잘 만드는 어머니의 헥시스' 집단촌이다. 각종 매스컴에서 취재했다는 것을 훈장처럼 덕지덕지 붙여놓는다. 하지만 현란한 간판들은 미각이 맛을 음미하기 전부터 시각을 혼란스럽게 만든다. 집집마다 '원조'를 내세우지만 사실 맛은 획일적이다. 원조의 맛은 부재하고 컨베이어 시스템 맛만 느껴진다. 오히려 필자가 가끔 찾는 양재동에 있는 '양재족발'이 백배 낫다. 이 집 간판은 요란하지 않고 자랑할 만한 매스컴 훈장도 없다. 다만 6시 30분 이전에 도착해야 한다는 손님들의 원칙(?)만 존재한다. 조금이라도 늦으면 순번과 사람 수를 적어놓고 무작정 기다리는 수밖에 없기 때문이다. 때를 놓쳐 안타까워하는 손님들의 표정만이 '양재족발'의 자랑스러운 훈장이다. 오랜 기다림 끝에 차례가 와도 족발이 다 떨어져 그냥 돌아가는 경우도 허다하다. 볼멘소리를 해봐야 소용없음을 단골은 안다. 다음엔 조금 일찍 오자는 다짐만 할 뿐.

마르크스는 『자본론』에서 아리스토텔레스의 '목수의 헥시스' 개념과 유사한 주장을 한다. 마르크스는 인간의 본성도 반복되는 노동을 통해 변화한다고 했다. 우리에게 익숙한 강수진의 발과 박지성의 발은 그러한 헥시스의 예다. 그들의 흉측한 발은 우리가 익히 알고 있는 정상적인 발이 아니다. 그들의 발은 비정상의 몸에서 자란 비정상적인 발이고 불완전한 모습이다. 보이는 몸은 그처럼 아름답고 강건한데 어떻게 그런 발을 지닐 수 있는가?

토슈즈와 축구화 때문에 보이지 않는 신체인 발은 춤을 추며 연기하는 보이는 몸을 위해, 공을 차며 격렬하게 싸우는 강건한 몸을 위해 지탱하는 축이 된다. 발은 그들의 춤과 움직임이 노동이 아니라 예술의 차원으로 이끌기 위해 스스로 어둡고 습한 곳으로 모습을 감춘다. '강수진의 헥시스'는 육체적 몸놀림이 아니라 사유를 통해 자신의 정체(주체)를 만드는 것이다. 변형된 발로 인해 '박지성의 헥시스'는 온전한 자신(개인)이 되는 것이다. 굳은살의 두께는 타자를 위함이 아니라 자기 자신을 위한 것이다. 굳은살의 깊이는 자신을 극복하고 자신을 예술적 몸으로 변형시키기 위한 인내의 깊이다. 그들의 변형된 신체, 비정상적인 발을 존중해야 하는 이유다.

김연아, 당신은 대한민국이 아니다

『문명화 과정』에서 노르베르트 엘리아스가 지적했듯이, 문명화 과정은 시각 지향적이다. 시각화의 정도에 비례해 자연으로부터의 단절은 더욱 심화된다. 촉각이나 후각, 미각 같은 감각이 대상과 근접해 이루어지는 근거리 감각이라면, 시각은 대상과의 거리가 전제되어야 하는 원거리 감각이다. 따라서 내 몸을 바라보는 나는 나의 몸과 가까이 있지 않다. 거울 앞의 시선은 내가 나의 몸의 구속으로부터 벗어난 시선, 탈신체화된 시선이다.[15]

수많은 관중 앞에 몸을 보이기 전, 선수는 거울 앞에서 자신을 본다. 몸은 외부의 시선과 만나기 전에 자신의 시선을 먼저 만난다. 거울을 보며 운동하는 선수는 자신과의 자기반영적 관계만을 극대화한다. 현재의

[15] 김종갑, 같은 책, 206쪽.

몸을 관찰하면서 미래의 새로운 몸을 조각한다. 덜어내고, 더하고, 깎고, 붙이고, 밀고, 당기고, 이완하고, 수축하고, 자신의 몸과 관련된 모든 수단을 동원한다. 이때 선수의 몸은 물질이 아니라 정신이라고 해야 옳다. 현재의 몸은 미래의 몸이 되기에 앞서 가짜 몸이고, 뼈대를 갖추기 위해 덧입힌 살덩어리에 불과하다. 거기에 정신적·미학적 관점과 노력만이 미래의 진짜 몸을 완성할 수 있다. 그렇기 때문에 정신적·미학적 몸은 철학적이고 예술적이다.

오크통에서 오랫동안 숙성시킨 와인이 높은 가치를 인정받듯이, 오랫동안 조각된 몸 역시 높은 가치를 인정받는다. 좋은 와인은 오래된 오크통에서 만들어지고, 훌륭한 선수의 몸은 철학적·예술적 정신에서 비롯된다. 이러한 몸에서만이 진정한 '자기'(개인)가 될 수 있다. 미셸 푸코는 다음과 같은 질문을 던졌다.

"모든 개인의 삶이 예술작품이 될 수 없는 것일까? 램프나 집이 예술작품이 될 수 있다면, 왜 우리 삶이 예술작품이 될 수 없겠는가?"

푸코는 각자 자신의 삶을 창조하는 "존재의 미학Une Esthétique de l'existence"을 제시하려고 노력했다.[16] 푸코의 말을 빌려 말하면, 김연아의 몸은 개인의 삶이고 스스로 창조해낸 작품이다. 그녀의 몸은 정교한 스케이트에 맞게, 조명에 빛나는 의상에 맞게, 그리고 리듬에 맞게 정밀하고 섬세하게 디

[16] 김종갑, 같은 책, 211쪽.

자인된 것이다. 그 삶의 개인적인 역사가 스며들고 배어 있는 몸이기 때문에 더욱 개인의 몸으로 인정해야 옳다. 그렇다. 스포츠는 개인적인 몸들의 축제가 되어야 한다.

2014 소치동계올림픽 기간 중 가장 화제를 모았던 영상물 한 편이 있다. 광고주도 없고 광고대행사도 없고 제작 프로덕션도 없고 매체사도 없이 한 사람이 만든 영상물. 그것은 아이디 'Olive'를 사용하는 김연아 선수의 팬이 직접 만든 광고 패러디로, 공개된 지 사흘 만에 7만 여 건이 넘는 폭발적인 조회 수를 기록했다. 이 영상물에 대한 누리꾼들의 반응을 보자.

> LPG E1 김연아 광고가 불편했는데 패러디 영상 보니 속 시원하네.

> 김연아 패러디 광고, 이거 만드신 분께 박수 보내드립니다.

> 김연아 경기 일정 앞두고 나온 광고 패러디, 국수주의를 꼬집은 것 같다.

> 김연아는 김연아다. 우리는 김연아가 금메달 따는 모습을 보기 위해 그녀의 경기를 보는 것이 아니다.

💬 김연아 정말 당신이어서 고맙습니다. 올림픽에서도 자신이 만족할 만한 경기를 펼쳐주길 바라요.

💬 김연아 없는 한국 피겨는 정말……. 김연아에게 많은 짐 주고 싶지 않다. 그냥 즐기세요!

'LPG E1' TV 광고의 패러디 영상물이 누리꾼들에게 큰 호응을 얻은 이유는 무엇일까? 먼저 광고 카피 측면에서 살펴보자. 첫째, 강자의 입장에서 바라보지 않았다. '너'와 '당신'의 호칭 차이다. '너'라고 호명하는 입장은 분명 상대보다 우월한 입장이다. 하지만 '당신'은 상대를 존중하는 자세다. 둘째, '이다'와 '입니다'의 차이다. '이다'는 단호한 결정을 확정짓게 하는 입장인 반면, '입니다'에는 상대를 배려하는 자세가 담겨 있다. '이다'의 강경한 톤은 전투를 앞둔 전사들에게 죽음으로 충심을 보이라는 비장한 각오를 심어주는 반면, '입니다'는 긴장하고 있는 전사에게 다가가 전우로서 포옹하는 자세다.

셋째, 경기에 임하는 자세의 차이다. 경기 내내 숨 한 번도 제대로 쉴 수 없는 기계적 의식을 주입하고, 대한민국을 위해 11번의 도약을 주문하는 대신, 개인으로서 선배로서 최선을 다하면 된다는 자세다. 넷째, '전체'와 '개인'의 차이다. 그것은 한 명의 대한민국이 국가인 거대한 대한민국을 책임져야 한다는 부담을 주는 것이 아니라, 한 명의 선수 개인으로서 또한 지금까지 우리에게 보여준 모습만으로도 감사하는 자세다. 이처럼 수많은 누리꾼들은 김연아의 '내부'를 존중하고, 서로를 배려하고, 약자 입장에서, 그리고 낮은 자세로 바라본 관점에 응원의 박수를 보낸 것이다.

김연아 선수의 팬(아이디 'Olive')이 만든 LPG E1 기업 이미지 광고 패러디.
카피는 다음과 같다.

"당신은 대한민국이 아닙니다.
당신은 피겨약소국의 한 운동선수입니다.
당신은 언제나 최선을 다하는 챔피언이고,
당신은 어떤 후배를 위해 기꺼이 다시 뛰어오는 선수자입니다.
당신은 김연아입니다.
당신이어서 고맙습니다."

영상 측면에서도 확연한 차이를 볼 수 있다. 첫째, 얼굴 표정의 차이다. 기업 광고에서는 표정이 전혀 없다. 어떤 의지도 열정도 다짐도 전달되지 않는 무표정이다. 반면, 패러디 영상물은 김연아 선수의 희·로·애·락을 바탕으로 한 서사구조가 탄탄하다. 다양한 표정은 선수의 삶을 긍정적으로 부각시킨다. 둘째, 연출의 차이다. 기업 광고는 단조로운 구조이고 획일적인 연출력으로 메시지와 영상이 서로 조화를 이루지 못하는 반면, 패러디 영상물은 한정된 자료임에도 불구하고 서사구조를 편집으로 훌륭하게 소화했다. 아마추어 수준을 뛰어넘는다.

셋째, 음악의 차이다. 기업 광고의 경우 당연히 예전부터 사용했던 '송song'을 감성적으로 재믹싱했지만 영상과 조화를 이루지 못했다. 반면, 패러디 영상물은 음악과 영상이 조화롭게 구성되어 감동이 더욱 고조된다. 마지막으로 전체적인 느낌의 차이다. 기업 광고는 '부권주의父權主義, Paternalism'를 암시하는 인상을 지울 수 없다. 보이지 않는 권력에 감시받고 초조해하는 선수의 긴장감만 전달된다. 시선은 바닥으로만 꽂히고 눈빛은 초점을 잃었다. 그녀의 몸은 굳게 다문 입처럼 에너지를 발산하지 못한 채 저당 잡혀 있다. 그에 비해, 패러디 영상물은 광고 카피에 맞게 한 '개인'의 다양한 모습을 자연스럽게 그리고 있어 편안하다.

우리는 그동안 자신의 정체성을 잊고 살아왔다. 아니 존재 유무조차 생각해본 적이 없다. 폐허의 땅에서 국가를 위해 할 수 있는 일은 무엇이든 해야 했다. 일하면서 싸우고, 싸우면서 일하는 철인이어야 했다. 나의 몸은 당연히 국가의 몸이라는 것을 의심하지 않았다. "잘살아보세. 잘살아보세. 우리도 한 번 잘살아보세." '새마을운동'으로 국민의 몸은 24시간 단련되고 훈육되었다. 국민의 근육은 '새국가건설운동'에 귀속되어 단단한 기계로

변형됐다. 또 다른 식민화로 자신의 정체성이 부재했던 시절, 국가와 계급과 종교와 성의 범주를 통해서만 자신을 규정했고, 자신과 다른 이들을 배척하며 지금껏 살아왔다.

　남자란 것에 매달려 여자란 존재를 무시해왔고, 대학을 간 것에 매달려 대학을 못간 사람을 무시해왔다. 그러면서 동시에 자신이 가지지 못한 것 때문에 괴로워했다. 우리는 늘 이상적 '주체'에 비해 '결핍'된 존재로 자신을 보아왔고, 그 상대적 결핍을 보완하기 위해 더욱 나쁜 상황의 사람들을 짓누르며 살아왔다.[17]

　하지만 지금은 상황이 매우 달라졌다. 다양한 주체의 범주들이 생성하고 융합하여 복합적인 문화, 관계, 공간을 만들어 가는 '개성'의 정체성이 자리 잡고 있다. 우리는 더 이상 자신을 사회 '외부' 체제 속의 이분법으로 규정하지 않는다.

나가며

　미국의 커뮤니케이션 학자 조지 거브너는 '배양效과이론Cultivation Effect Theory'을 주장했다. 미국 사회의 핵심 문화권력은 텔레비전에서 비롯됐다는 주장이다. 시청자는 텔레비전을 통해 현실을 인식하고 프로그램이 묘

17 조혜정, 『탈식민지시대 지식인의 글 읽기와 삶 읽기 2』, 또하나의문화, 1995, 128쪽.

사하는 대로 받아들인다. 결국 시청자와 미디어는 닮아간다. 그 과정에서 개인이 지각하는 현실은 점차 TV 세계에 근접해간다는 것이 이론의 핵심이다. TV를 바보상자라고 명명한 이유가 하나 더 생겼다고 볼 수 있다.

올림픽과 같은 국제 스포츠 중계에서 해설자의 멘트는 거브너의 이론을 쉽게 증명한다. 대체로 해설 멘트는 국가주의, 애국주의, 경쟁주의를 강조하고 스포츠 내셔널리즘으로 마무리한다. 경기에서 승리한 경우, 태극기와 눈물과 한민족을 하나로 묶어 소리 높여 감동을 전달하는 모습은 가히 광적이다. 그들의 흥분을 시청자는 여과 없이 받아들여 애국심과 자부심과 배타심의 물결에 뒤섞인다. 집단적인 몰입과 흥분 상태에 있는 시청자들은 이어지는 TV 광고에 노출되는데, 기업들은 한결같이 '애국주의' 메시지를 심어 자사 브랜드에 대한 충성도를 높이려 한다.

그런 면에서 보면 'LPG E1' 광고 역시 김연아 선수를 등장시켜 소비자들로 하여금 배양효과를 노렸음이 분명하다. 그녀의 이미지와 기업의 이미지를 등치시키고 국가에 대한 충성심을 표출하려는 전략. 하지만 그들의 치밀한 전략은 한 누리꾼의 훼방(?)으로 무산되었다. 기업이 김연아의 몸을 국가에 헌납했다면, 누리꾼은 김연아의 몸을 그녀 자신에게 돌려주었다. 기업이 가부장적 입장에서 김연아를 '대한의 딸'에 소속시켰다면, 누리꾼은 주체적 존재로서 인정했다. 결과적으로 '국가'가 졌고, '개인'이 이겼다.

좋은 광고는 시대를 잘 읽고 소비자를 잘 들여다봐야 만들 수 있다. 그것이 기본이고 전부다. 훈육하려는 전근대적인 메시지와 표현은 이제 소

비자에게 외면당하기 십상이다. 우리는 논의를 통해 소비자를 배려하고 이해하지 않는 광고가 실패한다는 사실을 살펴보았다. 소비자를 개인으로 존중하지 않고서는 광고가 성공할 수 없음이 증명되었다.

한 편의 기업 이미지 광고가 소비자에게 일방적으로 두들겨 맞고 경기가 끝났다. 모든 경기가 그렇듯이 승리의 원인과 패배의 원인이 존재한다. 끝으로 소비자에게 처절하게 패배한 원인을 정리하며 글을 마무리하고자 한다.

스포츠 내셔널리즘에서 남근중심적 관점은 김연아 선수의 몸을 '개인'으로 다루지 않았다. 국가의 몸으로 해석했다. 한 개인의 인내와 고통의 결과로 조형된 몸이 조국을 위해서만 존재한다는 관점은 이제 사라져야 한다. 여전히 전근대적인 징용 방식으로 몸을 다뤄서는 안 된다. 우리의 몸은 국가에서 해방되고, 국민에서 해방되어, 주체적인 개인으로 흡수되어야 한다. 집단적이고 단체적인 하나의 몸이 아니라 복합적이고 개별적인 다양의 몸으로 읽혀야 한다. 그리고 '내부'를 배려하고 존중하는 문화가 형성되어야 한다.

가부장적 사회에서는 지배적 위치에 있는 남성의 경험과 관점에서 모든 것을 해석하려는 경향이 있다. 김연아 선수는 인간적 삶의 보편성과 '여성'됨의 역사성을 몸으로 표현했다. 이제 획일적인 부권주의에서 벗어나 각자의 정신과 몸은 온전히 자신의 것으로 인식하는 몸의 담론을 다시 논의해야 한다. 과도한 부권주의는 개인의 자유를 빼앗고 생각하는 습관을 묶어버린다. 부모의 말대로만 해야 하는 아이, 국가의 말대로만 움직이는 국민이 바람직한가? 부모의 독재, 국가의 파시즘은 위험하다. 국가나 사회에 포박

당한 몸은 나의 몸이 아니기 때문이다.

스포츠는 노동하는 몸이 아니다. 할당량을 채워야 하루를 연명할 수 있는 전근대적 몸놀림이 아니다. 스포츠는 몸의 우아함을 예술성으로 드러내는 몸들의 축제다. 동시에 삶의 축제다. 우리도 선수처럼 그들의 철학적·예술적 몸을 완벽하게 모방해야 한다! 완전한 재현으로 자신의 몸의 주체를 찾아야 한다. 그런 모방은 표절이 아니니 걱정하지 마시라!

참고 자료

• 김종갑, 『실용적 몸에서 미학적 몸으로: 근대적 몸과 탈근대적 증상』, 나남, 2008.
• 정준영, 「별장하는 스포츠, 괴연 축제일까 산업일까」, 『문화, 세상을 콜라주하다』, 웅진지식하우스, 2008.
• 하남길, 『영국신사의 스포츠와 제국주의』, 21세기교육사, 1996.
• 박찬승, 『민족주의의 시대: 20세기 한국 국가주의의 기원』, 경인문화사, 2007.
• 정희준, 김무진, 「민족주의의 진화: 스포츠, 그리고 상업적 민족주의의 탄생」, 『한국스포츠사회학회지』
제24권 4호, 2001.
• 박노자, 『나는 폭력의 세기를 고발한다』, 인물과사상사, 2005.
• 정윤수, 「스포츠 민족주의, 우리들의 일그러진 영웅들」, 『황해문화』 2012년 겨울호.
• 에바 일루즈, 김희상 옮김, 『사랑은 왜 아픈가: 사랑의 사회학』, 돌베개, 2013.
• 조혜정, 『탈식민지시대 지식인의 글 읽기와 삶 읽기 2』, 또하나의문화, 1995.

필진 소개

홍익대학교 미술대학과 대학원에서 디자인을 공부했다. 1973년 홍익대학교 교수로 부임, 이후 산업미술대학원장, 광고홍보대학원장, 미술대학원장, 영상대학원장, 수석부총장, 15대 총장 등을 역임했다. 그 밖에 한국디자인법인단체총연합회, 한국그라픽디자인협회, 한국시각정보디자인협회, 한국광고학회 등 여러 단체의 회장을 지냈다.

1968년 상공미전 대통령상을 시작으로 황조근정훈장, 청조근정훈장, 올림픽기장, 사회교육부분 5·16민족상, 미술계공로상(한국미협), 광고발전공로상(광고주협회) 등을 수상했다. 2013년 한국디자인진흥원이 제정한 '디자이너 명예의 전당'에 헌정됐다.

현재 상명대학교 석좌교수, 홍익대학교 명예교수로 재직 중이다. 지은 책으로 『근대디자인사』, 『바우하우스』, 『광고기호학』, 『권명광 디자인 40년사』 등이 있다.

mkkricod@gmail.com

김현석 Kim, Hyun Suk

홍익대학교 미술대학과 동대학원을 졸업하고 미국 AFI에서 석사학위를 취득한 후, 야후에서 디자인 매니저로 근무했다. 현재 홍익대학교 영상대학원장과 미술대학 시각디자인과 교수로 영상 디자인과 UX/UI를 가르치며 관련 연구를 진행하고 있다. 세계그래픽디자인단체총연합회ICOGRADA 부회장을 맡고 있다.

kylekim@gmail.com

김현선 Kim, Hyun Sun

서울대학교 환경대학원 석사, 일본 도쿄예술대학 디자인전공 미술학 박사과
정을 졸업했으며, 김현선디자인연구소 소장으로 재직 중이다. 대통령 직속 국가건축
정책위원회 위원을 역임했으며, 현재 국토부 중앙도시계획위원회 위원으로 활동하
고 있다.

ASEM2000, APEC2005 CI 지명작가 경쟁에서 1등으로 당선했으며, 청계천복원경
관계획, 서울상징색개발, 송도국제도시 경관계획, 충남도청 이전 신도시 공공 디자
인 개발, 거가대교 디자인 및 마곡워터프런트 특수교량 국제현상공모에서 1등 당선
했다.

2014년 아시아디자인어워드 대상(서울시 범죄예방디자인 프로젝트), UN NGO세계
평화교육자국제연합회 그랑프리(예술 부문), 세계학술심의회 국제그랑프리(예술 부
문)를 수상했으며, 『쉬운 색채학』(공저), 『도시환경과 색채』, 『빛의 경관 마치즈쿠리』
(공역) 등 저서, 역서 및 논문이 다수 있다.

khsd6789@korea.com

홍익대학교 미술대학 응용미술학과, 광고홍보대학원(석사), 국제디자인전문대학원 디자인혁신전략과정을 졸업했다. 해태제과주식회사 디자인실, 합동통신사(현 오리콤) 광고기획실 등에서 일했으며, 현재 홍익대학교 디자인콘텐츠대학원 부교수 및 (주)해인기획 대표이사로 재직 중이다.

(사)한국시각정보디자인협회 회장, (사)한국미술협회 부이사장, 국가디자인정책포럼 집행위원장, (사)한국디자인단체총연합회 부회장 등을 역임했다. 최근에는 (사)한국시각정보디자인협회 상임자문위원, (사)한국타이포그라피학회 감사, (사)한국미술협회 상임자문위원, (사)한국디자인단체총연합회 회장, 한국디자인진흥원 이사 등으로 활동하고 있다.

hain001@gmail.com

문 찬 Moon, Charn

서울대학교와 로드아일랜드디자인스쿨RISD에서 산업 디자인을 공부했고, 현재 한성대학교에서 제품 디자인을 가르친다. 사회 트렌드와 시장경제의 관계를 연구하면서 지속가능한 디자인의 개념을 새롭게 정립하고 정착시켜야 함을 알게 되었다. 그래서 최근에는 학교 인근 지역사회를 디자인으로 지원하는 사업과 교육에 열중하고 있다.

초등학교 교사인 아내, 초등학생 딸과 함께 서울에 산다.

mcharn@hansung.ac.kr

리코드 대표. 그래픽 디자이너이며 강의와 글쓰기를 하고 있다. 우리 디자인 계의 현실을 걱정하고 올바른 디자인 문화를 정착시키자는 뜻을 가진 동료들과 디자인 연구 및 교육 기관인 리코드를 만들어 대표를 맡고 있다. 인간에 대한 이해와 소통, 인문학에 관심이 많다.

홍익대학교 미술대학에서 시각 디자인을 공부했고, 동대학원에서 시각디자인전공으로 석·박사 학위를 받았으며 다수의 전시 경력이 있다. 지은 책으로 『텔레비전 광고의 시제와 초점』, 『디자인은 죽었다』(공저), 『디자인은 독인가, 약인가?』(공저)가 있으며, 2008년부터 박사 동문들과 발간하는 무크지 『디자인 상상』에 글을 싣고 있다.

홍익대학교 책임 입학사정관, 혜전대학 시각디자인과 교수, 홍익커뮤니케이션디자인포럼 회장을 역임했으며, 한국시각정보디자인협회 디자인·교육분과 부회장을 맡고 있다.

wsp@ricod.net

방경란 Bang, Kyung Rhan

상명대학교 공예학과 학사, 일본 도쿄예술대학 디자인전공 석사, 홍익대학교 시각디자인전공 박사를 졸업했으며, 현재는 상명대학교 디자인대학 교수로 재직 중이다. 차세대 창의력 교육 활성화를 위해 통합적인 디자인 발상에 대한 연구와 실험에 집중하고 있다. 교육과학부 학문후속세대 지원 사업 외에 다양한 국책 프로젝트에 참여했으며, 다양한 창의력 교육 워크숍을 기획하고 자문위원으로 활동하고 있다. 서울과 도쿄에서 세 차례의 개인전을 열었으며, 여섯 편의 저서(공저)와 30여 편의 논문 및 보고서가 있다.

bang@smu.ac.kr

홍익대학교 시각디자인과, 산업미술대학원 광고디자인전공을 졸업했으며, 일반대학원 시각디자인전공 박사를 수료했다. 2013년부터 을지대학교에서 의료홍보 디자인학과 교수로 재직 중이다.

제일기획, 레오버넷, TBWA KOREA, 이노션에서 20년간 광고제작Creative Director 을 담당했다. 칸국제광고제 은사자상(2002), 뉴욕페스티벌 금상/본상(2002/2003), 대한민국광고대상 대상/우수상(2006/2007) 등 여러 국내외 광고제에서 다수 수상했다.

디자인 무크지『디자인 상상』에 꾸준히 글을 싣고 있으며, 디자인 비평서『디자인은 독인가, 약인가?』에도 참여했다.

한국시각정보디자인협회VIDAK 디자인·교육분과 이사로 활동 중이며, 문화체육관광부 해외홍보문화원에서 자문위원으로 활동 중이다.

지금껏 해보지 않았던 일들을 계획하며 조금씩 공부하고 있다.

wwwonmj@hotmail.com

210　　유부미| Yoo, Boo Mee

서울대학교 미술대학 응용미술과, 동대학원 산업디자인과를 졸업했으며, 도무스아카데미 인더스트리얼디자인전공을 졸업했다. 현재 상명대학교 디자인대학 산업디자인학과 부교수로 재직 중이며, 한국산업디자이너협회 부회장, 기초조형학회 부회장, 서울디자인재단 디자인 컨설턴트 등으로 활동하고 있다.
세18회 황금컴퍼스상XVIII Premio Compasso d'Oro-Premio Progetto Giovane, 2005년, 2007년 iF 프로덕트 디자인 어워드를 수상했다.

yoobm@smu.ac.kr

이리나 리 Irina Lee

스쿨 오브 비주얼 아트School of Visual Arts에서 MFA를 마쳤으며, 쿠퍼 유니온Cooper Union에서 글꼴디자인으로 석사 후 과정을 수료했다. 그래픽 디자이너, 크리에이티브 디렉터, NY/AIGA의 에디터, 교육자, 작가.
현재 스쿨 오브 비주얼 아트, 뉴욕주립대SUNY에서 타이포그래피, 2D 디자인, 색채 이론, 그래픽 디자인, 디자인 경영을 가르치고 있다. 또한, 새로운 비전과 기술, 그리고 스마트한 아이디어를 통해 일상을 개선해주는 제품과 서비스를 만들기 위해 중요한 단체들과 함께 작업 중인 뉴욕의 디자인 컨설턴트 회사 'Bureau Blank'에서 디자인 디렉터로 활동 중이다.

irinalee@gmail.com

212 이수진 Lee, Soo Jin

홍익대학교에서 시각 디자인을 공부했으며, 동대학원에서 시각디자인전공 석사 및 박사학위를 받았다. 한국디자인진흥원 연구원, 디자인 회사 운영, 대학교 강의를 하며 경험한 디자인 정책, 행정, 실무, 교육에 대한 전반적인 통찰을 바탕으로 시각 콘텐츠의 커뮤니케이션과 공유에 대한 연구를 진행하고 있다. 미래 디자인 환경에 대해 관심을 기울이고 있으며, 현재 남서울대학교 시각디자인과 교수로 재직 중이다.

cyrus077@empas.com

그래픽 디자이너. 디자인 스튜디오 'AGI society'에서 대표, 아트디렉터로 일했다. 시각커뮤니케이션 영역 중 특히 내러티브 시스템, 공간과 배치, 가치와 상대성에 관심이 많으며, 현재 조지아주립대학교 미술대학 그래픽디자인과 조교수로 재직 중이다.

borderrider@gmail.com

크리스 로 Chris Ro

그래픽 디자이너이자 교육자. 홍익대학교 시각디자인학부와 동대학원 커뮤니케이션학과에서 타이포그래피와 그래픽 디자인을 가르치고 있다. UC 버클리에서 건축을 전공했으나, 후에 로드아일랜드 디자인스쿨로 옮겨 그래픽 디자인을 공부했다. 문화와 상업 프로젝트를 아우르는 개인 스튜디오 'ADearFriend'를 운영하며, 디자인 경향과 전통적인 그래픽 디자인과 관련된 콘셉트를 연구하고 있다.

국제 타이포그래피 비엔날레 '타이포 잔치' 운영위원을 역임했으며, 한국 그래픽 디자인과 그 역사를 연구하는 기구 'Better Days Institute' 임원, 한국타이포그래피학회 임원으로 활동 중이다.

뉴욕 활자 디렉터스 클럽, 프린트 매거진, 커뮤니케이션 아트 타이포그래피 연감 등 유수의 매체에 작업이 실린 바 있다.

chris.ro.office@gmail.com

리코드 디자인북3

파르헤지아 디자인을 말하다

리코드 엮음

초판 1쇄 펴낸 날 2015년 2월 15일

펴낸이　　　이해원
편집　　　　백은정 주상아 최가영
본문 디자인　design 비오비오

펴낸곳　　　두성북스
출판등록　　제406-2008-47호
주소　　　　경기도 파주시 광인사길 226
전화　　　　031-955-1483~4
팩스　　　　031-955-1491
홈페이지　　www.doosungbooks.co.kr

인쇄·제책　　상지사피앤비
종이　　　　두성종이
표지 용지　　FSC유니트 233g/㎡
본문 용지　　문켄프린트 90g/㎡
면지　　　　스펙트라 120g/㎡

ISBN 978-89-94524-24-5　03600

*이 도서의 국립중앙도서관 출판예정도서목록(CIP)은 서지정보유통지원시스템 홈페이지(http://seoji.nl.go.kr)와
국가자료공동목록시스템(http://www.nl.go.kr/kolisnet)에서 이용하실 수 있습니다. (CIP제어번호: CIP2015001516)